普通高等教育艺术与传播学科

现代设计色彩学

王 平 华思宁 徐 邠 编著

中国科学技术大学出版社

内 容 简 介

设计色彩是设计艺术学科的基础课程，其重要性与造型基础一样，是从事视觉传达艺术设计、产品工业造型设计、装饰环境艺术设计、建筑设计、数字媒体艺术设计所必须具备的基础知识和技能。由于社会经济文化的发展，人类的社会进步与文明也发生了很大的变化，新生事物层出不穷。本书在编写过程中，引入了现代社会的许多内容，以使本书更加贴近人们的认知和感受，并更好地应用于各类设计艺术活动。

本书为普通高等教育艺术与传播学科"十二五"规划精品教材之一。全书共分9章，主要内容包括：设计色彩概述、色彩的基本原理、色彩与生理、色彩对比、色彩调和、色彩与心理、色彩的表现与创造、色彩的数字化理论与应用、流行色等。本书编写思路清晰，主题明确，内容结构合理，是一门从理论体系到形式和内容全新的教科书。此外，本书还配以大量的示范作品，具有很强的针对性和可操作性，能够启发读者的创造性思维，为今后从事各类视觉艺术工作打下坚实的基础。

本书可作为高等院校视觉传达艺术设计、工业设计、环境艺术设计、服装设计、公共艺术设计、动画、数字媒体艺术设计、数字媒体技术等专业的教学用书，也可供艺术学各学科领域的研究生和艺术设计工作者学习参考，同时还可供广大艺术设计爱好者参考使用。

图书在版编目(CIP)数据

现代设计色彩学/王平，华思宁，徐邠编著. —合肥：中国科学技术大学出版社，2015.8
ISBN 978-7-312-03778-8

Ⅰ. 现… Ⅱ. ①王… ②华… ③徐… Ⅲ. 色彩学 Ⅳ. J063

中国版本图书馆 CIP 数据核字(2015)第 166389 号

责任编辑：郑 娟(特聘) 张善金
出 版 者：中国科学技术大学出版社
　　　　　　地址：合肥市金寨路96号　邮编：230026
　　　　　　网址：http://www.press.ustc.edu.cn
　　　　　　电话：发行部 0551-63602905-8808　邮购部 0551-63602906
印 刷 者：合肥市宏基印刷有限公司
发 行 者：中国科学技术大学出版社
经 销 者：全国新华书店
开　　本：787 mm×1092 mm　1/16
印　　张：12
字　　数：306千
版　　次：2015年8月第1版
印　　次：2015年8月第1次印刷
定　　价：40.00元

普通高等教育艺术与传播学科"十二五"规划精品教材

编 委 会

顾　　问　（按姓氏笔画为序）
　　　　　　左庄伟　阮荣春　吴为山　何晓佑　周京新　周积寅
　　　　　　凌继尧
主　　编　王　平
副 主 编　（按姓氏笔画为序）
　　　　　　丁　山　王承昊　许建康　吴耀华　张广才　张秋平
　　　　　　张成来　贺万里　周燕弟　杨建生　郭承波　钱孟尧
编　　委　（按姓氏笔画为序）
　　　　　　丁　山　王　平　王承昊　孙宝林　卢　锋　庄　曜
　　　　　　许建康　吴耀华　张广才　张　艺　张秋平　张成来
　　　　　　张　轶　张　凯　张　锡　张　明　陈启林　贺万里
　　　　　　周燕弟　杨建生　杨振和　郭承波　郑　曦　胡中节
　　　　　　钱孟尧　徐　雷　凌　青　崔天剑　殷　俊　盛　璿
　　　　　　傅　凯　程明震　温巍山　惠　剑　薛生辉

总 序

　　江苏是我国教育大省之一,也是教育强省之一,省内高校众多,不仅基础好,政府投入大,而且学科门类齐全。近年来新兴学科不断涌现,学术带头人、教学名师、创新型人才层出不穷。如何充分发挥江苏的地缘优势、人才优势和教育资源优势,创造出更多的教育教学成果和科研成果,为经济建设服务,为传承和发扬华夏文明、建设伟大国家、实现中国梦服务,是高等教育工作者一直在思考和必须面对的问题。2013年5月,来自江苏省内多所高校艺术与传播学科的领导、学术带头人和教学一线老师齐聚南京,就普通高等教育艺术与传播学科的繁荣与发展问题展开了热烈的研讨,与会专家、学者一致认为,就国内的教育资源而言,江苏是艺术学科历史悠久和发展迅猛的地区之一,省内开设艺术学科的高校有76所,总体发展势头好,前景广阔;但另一方面,部分工科院校、综合性大学艺术学科相对于主流学科规模较小,且多为后起之秀,中青年人才多,因此实行校际合作,优势互补,强强联手,资源共享,出版适合新时期教育教学改革和知识创新、学科发展需要,反映江苏地域特色的艺术与传播类系列新教材十分必要,意义深远。大家一致建议花3~5年时间,完成这套精品规划教材的编写和出版工作。计划一期出版教材35种,经过两年的努力,已经相继完成了部分书稿的编写和审定,交付出版社进行后期制作。我们衷心感谢参编作者为本系列精品教材的出版所付出的心血和辛劳,感谢所有关心本系列精品教材出版的领导、学者和一线工作的老师们!

　　本系列教材的参编作者秉承学术创新理念,坚持教学与科研相结合的宗旨,根据自己的教学、科研体会,借鉴目前国外相关专业有关课程的设置和教学经验,注意理论与实际应用的结合、基础知识与最新发展及学科前沿研究的结合、

课堂教学与课外实践的结合,精心组织材料,认真编写和锤炼教材内容,以使学生在掌握扎实理论基础的同时,了解本学科最新的研究方法与发展动态,掌握实际应用的技术,为在未来的职业生涯中铸就成功人生奠定坚实的基础。

这次入选的35种精品教材,既是教学一线老师长期教学积累的成果,也是对江苏省艺术与传播学科整体发展水平的展示和检验。我们热切地期待着本套精品教材的出版能为推动我国艺术与传播学科教育教学改革的进一步深化,为培养高素质的创新型和复合型人才发挥积极作用。

王 平

2015年5月

前　言

　　当代社会，艺术设计在人们的生产、生活中具有越来越重要的作用。设计色彩的训练是从事一切视觉艺术设计的重要基础，任何一门艺术都具有各自的表现要素，这些要素源于自然，它们相互之间的关系以及这些关系对于人的心理和知觉所产生的影响，包含着科学和艺术两个方面的规律。色彩自身具有严格的科学性和规律性，作为从事视觉传达艺术设计、建筑设计、园林设计、室内设计、工业设计、服装设计、公共艺术设计、摄影、动画、绘画、雕塑和数字媒体艺术、数字媒体技术等专业领域创作的视觉艺术专业工作者，应该了解和掌握科学的色彩理论、色彩的构成方法以及色彩美的规律。同时，设计色彩又是一种极具感性特征的元素，每个人的色彩感觉千差万别，与人的心理、性别、教育背景、社会角色和审美习惯密切相关。设计的意义在于创造，设计色彩即是对于色彩的新形式的创造。作为设计色彩教学活动的主要宗旨，就是要用科学分析的方法，把复杂的色彩现象还原为基本要素，使学习者掌握基本的理论和规律，并按照这种规律去组合各要素之间的相互关系，运用具有一定逻辑性的手法，去创造出符合理想的、新的色彩世界，即构成新的色彩效果，从而最终完成视觉艺术创造的目的。

　　本书由南京邮电大学传媒与艺术学院和江苏大学艺术学院、扬州大学艺术学院的专业教师联合编写。文字表述尽量做到简明扼要，同时配以大量图例，并且特别注重当代设计色彩研究新成果的介绍，以帮助读者理解和获得更多、更完整的色彩知识。在本书的编写过程中，我们着力于以下几点：一是强调内容的时代性和实用性；二是注重相关知识的完整性；三是研究课题的设计要求具体、目标明确，具有较强的可操作性和针对性。

　　本书是多所高校学科融通、资源共享的合作成果，由王平博士提出编写提

纲,经"普通高等教育艺术与传播学科'十二五'规划精品教材编委会"讨论确定。内容编写分工如下:王平编写第1章、第3章、第6章、第7章、第9章,华思宁编写第2章、第8章;徐邰编写第4章、第5章。全书由王平最终统稿总纂,华思宁在图片的收集、处理工作中承担了大量而又繁杂的工作。

当代社会经济的高速度发展,使人类生存的空间环境和生活方式发生了巨大的变化,色彩与人们生产、生活的关系,以及它的商品价值都呈现出前所未有的发展态势,这一切都对从事视觉艺术创造工作者提出了越来越高的要求,创造性地运用色彩、不断创造新的色彩形式也日益成为视觉艺术工作者的时代重任和文化自觉。

尽管我们为本书的出版已经做了许多创新性的工作,但是知识无止境,不足之处仍在所难免。衷心希望读者提出宝贵意见,以便于我们在教学实践中不断改进和提高,从而使本书的内容不断得以完善,使之在理论结构体系和内容的鲜活与完整方面日臻完美。

<div style="text-align:right;">

作 者

2015年5月于南京

</div>

目 录

总序	(i)
前言	(iii)
第一章 概论	(1)
第一节 人类认识色彩的历程	(3)
第二节 色彩研究的范围	(7)
第三节 色彩研究的目的	(9)
思考练习题	(10)
第二章 色彩的基本原理	(11)
第一节 光与色彩	(11)
第二节 色彩的属性	(17)
第三节 色彩的混合	(21)
第四节 色彩表示法	(25)
思考练习题	(34)
第三章 色彩与生理	(35)
第一节 视觉色彩理论	(35)
第二节 色彩感觉现象	(39)
第三节 色彩错视现象	(42)
思考练习题	(45)
第四章 色彩对比	(46)
第一节 色相对比	(46)
第二节 明度对比	(50)
第三节 纯度对比	(52)
第四节 面积对比	(53)
第五节 形状对比	(55)
第六节 位置对比	(56)
第七节 肌理对比	(56)
思考练习题	(57)
第五章 色彩调和	(59)
第一节 色彩调和的概念	(59)

第二节　色彩调和的方法 ··· （60）
　第三节　色彩调和理论 ··· （70）
　思考练习题 ·· （76）

第六章　色彩与心理 ··· （77）
　第一节　色彩的表情 ·· （77）
　第二节　色彩的象征 ·· （88）
　第三节　色彩的联想 ·· （91）
　第四节　色彩的喜好 ·· （95）
　思考练习题 ·· （97）

第七章　色彩的表现与创造 ·· （99）
　第一节　色彩配置的原则 ·· （99）
　第二节　色彩的节奏与韵律 ·· （105）
　第三节　色彩的采集与重构 ·· （109）
　第四节　设计色彩的表现与创造 ·· （115）
　思考练习题 ·· （128）

第八章　色彩的数字化理论与应用 ·· （129）
　第一节　计算机设计数字图形原理 ··· （129）
　第二节　数字色彩体系及各模型之间转换 ···································· （135）
　第三节　数字色彩各种颜色色域的比较 ······································· （141）
　第四节　数字色彩的获取与生成 ·· （145）
　第五节　数字色彩在绘图软件中的使用方法 ································· （148）
　思考练习题 ·· （153）

第九章　流行色 ·· （154）
　第一节　"流行色"概说 ·· （154）
　第二节　流行色溯源 ··· （157）
　第三节　流行色的调查与预测 ··· （166）
　第四节　流行色的传播 ·· （169）
　第五节　流行色的规律 ·· （171）
　第六节　流行色的应用 ·· （174）
　思考练习题 ·· （175）

附录一　部分国家的色彩爱好和使用习惯 ······································ （176）

附录二　人名注释 ·· （180）

参考文献 ·· （182）

第一章
概 论

在人类所有的文明和文化的创造中,对于美的欣赏和美的创造是一种高层次的精神活动,对于色彩的欣赏和创造也是人与自然和谐共生、共同发展的物化表达和体现,这是人类区别于其他动物的重要表征之一。

"色彩"作为一种客观存在的自然现象,现代人有着种种不同的解读,心理学家和生理学家认为,人类对色彩的认知,取决于眼睛和大脑的神经性反应。物理学家认为,色彩取决于可见光的波长;语言学家和社会学家认为,人类对于色彩的理解,取决于各自所属的文化背景;而画家和艺术史家则认为,色彩是一种可以用来表达情感和内容的工具。人类所处的大自然是一个五彩斑斓、绚丽多姿的色彩世界(图1-1),每一个体的人都以不同的形式和方式分享着色彩世界给人们带来的享受和心灵的慰藉,并且对于色彩本身有着浓厚而广泛的兴趣。美丽、美妙、美观、美轮美奂、漂亮这样的字眼往往与色彩密切相关。人类对于色彩的需要,就如同人类需要阳光、空气和水一样。在人类社会生活的各个领域,色彩可以满足不同功能的需求,起到调节空间、调节气氛、调节感情和调节心理的作用。

图1-1 自然风光 (helios-spada 摄)

色彩作为一种造型语言,在各种不同的视觉艺术中,都是一种极其重要的表现手段,具有强烈的表现力,这种表现力自人类发现并认识色彩以来,从来没有被忽视过。在绘画、雕刻、建筑、工艺、服装、戏剧(图1-2至图1-7)等艺术形式中,色彩展现出它无穷的魅力,有的绚烂无比,有的神秘莫测,具有无限的表现力。

图1-2 《飘动的云》 (王 平)

图1-3 广式木雕艺术 (薛拥军 摄)

图1-4 上海 (圣约瑟教堂)

图1-5 工艺作品 (源自百度)

随着科学技术的进步,随着人们文化水平和审美水平的不断提高,艺术的复兴和繁荣呈现出蓬勃的气象,人们对色彩的认识和研究越来越深入了,色彩的表现功能得到极大程度的发挥。本章作为教材的导读,分三个小节进行阐述。首先从人类认识色彩的历

程开始,学习前人对色彩的认知基础,进而明确色彩学习的范围,掌握色彩学习的目的。

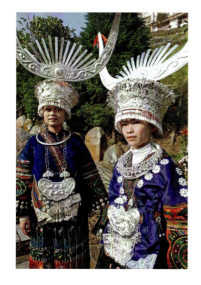

图1-6 苗族服饰

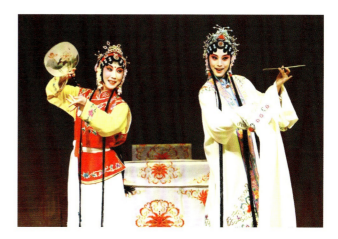

图1-7 戏剧 (昵图网)

【学习重点】

1. 在人类对色彩的认识历程中,中西方文化各有哪些色彩认知?
2. 基于学科背景下的色彩研究范围。

第一节 人类认识色彩的历程

人类对于世界万物的认识,首先是通过视觉感受开始并慢慢积累起来的,有关专家研究得出结论,人们对于客观世界的感觉经验,有80%以上依赖于视觉。自人类诞生以来,色彩这一客观现象便一直伴随着人们的精神生活和物质生活。

早在远古时期,人类就从矿物和植物中提取色彩颜料和彩色染料用以装饰自己的生活环境和物品。在北京周口店龙骨山原始洞窟的考古发掘中,考古学家们发现墓主人的尸体旁撒有矿物质的红粉,墓中有许多穿了孔的海蚶壳和青鱼眼上骨、獾或鹿的犬齿、钻孔的石珠和小砾石以及有刻纹的骨管做成的"装饰品"。这些"装饰品"不但制作相当精致,并且所有的孔眼几乎都是红色,似乎穿孔的绳带都被赤铁矿染过。在距今约15000年前的法国拉斯科洞穴(图1-8)和西班牙阿尔塔米拉洞穴(图1-9)中,原始人用红色、土黄色和黑色颜料画了许多野牛、野羊和鹿群。

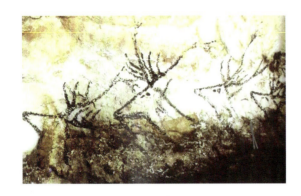 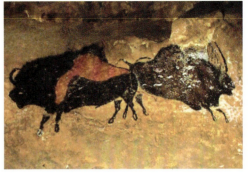

图 1-8　法国拉斯科洞穴鹿群　　　　图 1-9　西班牙阿尔塔米拉洞穴

固然,我们可以将原始人类的这些行为归结为出于原始宗教性的巫术目的,但是,从中我们可以看到,原始人类已经具有了朦胧的关于色彩方面的审美理解,色彩运用的功利性目的也是显而易见的,其中红色也必然有着某种象征性的意义。人类对于色彩的感知,取决于语言和文化的影响。

将自然中的色彩延伸为其他事物,在我国周代以前就成为人们的研究对象。当时人们把五行、季节、方位、色彩、气象等因素统一编配起来,形成一个可以相互比附、相互表征、相互置换的价值系统或逻辑系统(见表 1-1)。

表 1-1　中国古代五色及相关比附事物

五行	五色	五时	方位	五气	五态	五声	五性
水	黑	冬	北	寒	恐	呻	智
火	赤	夏	南	热	喜	笑	礼
木	青	春	东	风	怒	呼	仁
金	白	秋	西	燥	忧	哭	义
土	黄	长夏	中	湿	思	歌	信

在我国漫长的奴隶社会和封建社会中,色彩不仅具有一般的使用功能,更被赋予了政治功利性,具体表现在日用品、服饰、建筑等的色彩使用上,其中以服饰色彩的使用最为典型。例如,周代时官方就将服饰色彩纳入其"礼治"的轨道,推行所谓的"垂衣裳而天下治"政策,规定了一系列皇家不同服饰的专用色彩。秦汉时期,则将五色(青、红、黄、白、黑)与五行(金、木、水、火、土)学说等同起来,把自然中的色彩与意识形态的哲理相提并论,以色彩的功能性等同于某一王朝的政治功能性,并由此而形成不同王朝所崇尚的某一色彩。例如,周朝尚赤,秦朝尚黑,汉朝尚黄等。黄色成为中国封建王朝一统天下的象征之色,在长达数千年的岁月里,成为最高统治者的服饰、用具及建筑的专

用色彩(图 1-10)。

汉朝时期,统治者甚至通过颁布法令的形式来体现色彩的政治功能性,例如,规定贵族服饰可用十二色,其余根据等级的不同,分别规定了从九色到五色和四色的适用对象,平民服饰则只能用两色相配。

中国唐代的绘画以色彩画为主流,唐代以后,由于历史文化的原因,中国绘画逐渐摆脱色彩,转而以无色的"水墨"作为主要的造型语言,并且大力倡导"运墨而五色俱",将绘画的写实因素转变为观念的表达,这既是世界绘画史上的特例,也标志着中国绘画已经具有了表达观念的现代性特征。

唐朝所规定的官吏服饰的色彩中,三品以上服紫,五品以上服绯,六品、七品服绿,八品、九品服青。直至封建王朝覆灭,色彩的运

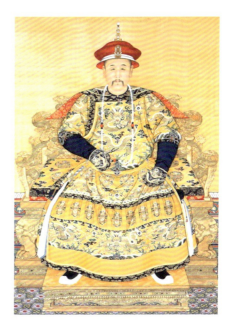

图 1-10　清世宗爱新觉罗·胤禛(雍正)

用才获得了真正的自由,在各种对象的色彩运用中,人们能够从实用性、审美性的要求出发,自由地选择、决定服饰、日用品、家庭环境、建筑、交通工具等的色彩,并进而形成了色彩使用的多元化、个性化的趋势,所谓"流行色"现象就充分显示了这种趋势的当代性。

在西方,中世纪和文艺复兴时期的教堂和宫殿中,充满了五颜六色的建筑装饰和色彩鲜艳的陈设品,金、银、玉石制品应有尽有,极尽富丽堂皇和奢华。我们今天所见到的古希腊时期的大理石雕像,起初在人物的眼睛、嘴唇、头发和衣饰是涂有逼真的色彩的,只是由于岁月的流逝,这些用于装饰的色彩早已退去殆尽。因而人类对于古代色彩应用的认识是不完整的,也没有留下有关的文献。1666 年,23 岁的牛顿发表了举世闻名的三棱镜分光的光谱学说,从科学的角度研究色彩,为近代色彩学研究拉开了序幕,以后托马斯·杨和赫尔姆霍兹的三原色论学说以及麦克斯韦的电磁波学说和混色实验相继问世,至此,色彩的研究才逐渐为人所知。

19 世纪初,西方对色彩的研究风靡一时。1810 年,德国画家菲利浦·奥托·龙格发表了用球体表示对应的色彩系统的理论,歌德论色彩的主要著作也出现在 1810 年。1816 年,叔本华发表了《论视觉与色彩》的论文。1839 年,谢弗勒尔的《论色彩的同时对比规律与物体固有色的相互配合》一书问世,这部著作后来成了印象派绘画的科学基础。英国艺术家布里奇特·赖利是这样解读一个画家对于色彩研究任务的——要掌握

两种色彩体系：一是感性的色彩，二是绘画的色彩。感性色彩是画家观察自然景色所看到的色彩，绘画色彩则是画家用在调色板上调和后用以表现画面内容的色彩，这是两个不同的范畴。

进入21世纪以来，色彩的运用渗透到了社会生活的每个角落，在衣、食、住、行的方方面面色彩均日益体现出无穷的魅力。色彩成了画家、摄影师、广告和室内装饰专家、建筑设计师、服装设计师以及电影导演们全部创作活动中能获取一切效果的最珍贵的法宝（见图1-11至图1-17）。

图1-11　澳大利亚插画家作品

图1-12　绽放的孔雀　（韦　超　摄）

图1-13　蓝精灵电影海报

图1-14　温州绿城鹿城广场室内设计A

人们通过色彩的选择来表达感情，体现个人的气质和修养。借助于计算机技术，色彩的分析与调配比以往任何时候都更加方便、快捷、千变万化。因此可以说，当今的世界是色彩大有用武之地的世界。

我们应该更多地探索与研究色彩的真面目，培养我们敏锐的观察力和感受能力，揭

示更丰富感人的色彩本质，并将色彩作为我们的一种语言，用以美化我们的环境和整个人类社会，这是我们每一个从事视觉艺术学习和创作、研究者们的共同责任。

图 1-15　建筑结构

图 1-16　舞台服饰

图 1-17　服饰创作

第二节　色彩研究的范围

色彩的研究是一门具有多学科交叉性的综合学科，它所涉及的范围十分广泛，包括色彩的物理学、色彩的生理学、色彩的心理学、色彩的美学、色彩的配色学以及色彩的商业性、化学性等多个领域的内容。

色彩是由于光的作用而产生的一种视觉感应。人类对光的现象和光谱的研究是对自然色彩本质的研究。光与色彩的关系，光色的混合，色彩现象的规律以及色彩光线的

频率和波长等,均属于物理学的范畴。

色彩美是通过眼睛而产生的,人对色彩的各种反应是一种很特殊的现象。色觉机能与生理现象、视觉和色彩以及视觉残象等现象是生理学研究的范畴。

就人的心理而言,色彩对人是一种刺激,而当色彩透过视觉刺激进入知觉后,根据人对色彩的经验累积,就会产生诸如记忆、思想、意志、象征、感情等一系列极为复杂的心理反应。这些都属于心理学研究的范畴。

色彩的美学是人们在研究美感度的色彩应用活动中,在明确了目标的前提下,为追求色彩美时所持有的特定的立场和观点。人类在长期的生产实践和创造活动中,对色彩的认识和使用积累起丰富的经验,从对色彩及色彩与色彩之间关系的了解、使用并超越了色彩一般意义上的功能,从理论的角度研究构成色彩美的原理、方法、规律与法则,并将研究的成果应用于色彩美的创造实践,从而创造出无数奇幻、美妙、神秘乃至神圣的色彩作品,这些都属于色彩美学的研究范畴。

自然界的色彩千变万化,配色学的研究,要在全面了解色彩的各方面知识的基础上,分析自然色彩的秩序,把握配色上的美感度和合乎目的性的道理及其要求等,然后进入到实际运用阶段,用混色的办法去配制出所需要的色彩,进而发挥色彩的表现功能,达到有目的的利用色彩的理想,属于配色学研究的范畴。

此外,关于色彩的味觉、嗅觉、听觉、触觉等方面的研究,显然已经超越了视觉研究的范畴,在某种程度上显示出形而上的特质。而实际上它是对人的色觉与生理的延伸,并涉及人们对色彩的认识和色彩的调节等,在现代学科分类中属于色彩的人体工程学。

色彩的商业性就是指市场色彩,是当下十分热门而又十分重要的色彩研究课题。商业性色彩既要带有社会色彩性质,同时又必须强调个性特色,既要站在消费者的立场,又要从推销的角度来进行观察与研究(见图 1-18 至图 1-20),这其中包括对色彩机能、色彩偏好、色彩引导等方面的研究。

图 1-18　上海城隍庙夜景　(昵图网)

图 1-19　月饼包装

图 1-20　舞台色彩设计

色彩的化学性是探讨色彩有机化合物的合成与变化，颜色的性质、结构、成分与工艺等，属于化学研究的范畴。

第三节　色彩研究的目的

无论是作为视觉艺术的学习者亦或是研究者，学习和研究色彩的最终目的是要认识、理解和掌握色彩的美学特性，并将之用于自己的艺术创作。

伊顿认为，"如果你不能在没有色彩知识的情况下创作出色彩的杰作来，那么你就应当去寻求色彩知识。"并且说，"学说和理论在技巧不熟练的时候是最好的东西，而在技巧熟练的时候，凭直觉判断就能自然地解决问题。"在色彩设计的基础学习阶段，如果只掌握一些色彩理论知识，却不重视实践能力的提高，不能科学地运用色彩知识，是不可能创造出色彩美来的。反之，如果只进行色彩的基础训练，而没有相应的理论素养，同样难以胜任色彩设计的工作。因此，色彩理论的学习与色彩设计创作的实践好比汽车的前后轮，两轮驱动肯定不如四轮驱动的动力强劲，只有前后轮同时驱动，才能得到更大的前进动力，获得最大程度的协调与和谐。

本书的目的在于引领读者研究和探索色彩美的理论与实践。色彩设计贵在创新，为了完成这个目标，必须加强色彩理论的学习与色彩的应用实践，在精通理论的同时，通过积极的色彩造型实践，培养良好的个性化的色彩感觉，使理论与实践齐头并进，提高设计者对色彩的感悟能力和表达能力，成为自由驾驭色彩的艺术创造者，不断创造出

符合时代精神、适应大众审美需要的色彩设计作品来。

◀ 思考练习题 ▶

1. 简论中外色彩研究的发展历程。
2. 试论色彩与现代生活的关系。
3. 阐述色彩研究的范围与目的。

第二章
色彩的基本原理

我们对色彩基本原理的认识,总是从光色谈起。光是色彩的起因,没有光便没有色彩感觉,人们凭借光才能感受世界万物的形状、色彩,从而获得对客观世界的认识。因此,光决定了我们对自然界的感知,它会使天地万物焕然生辉。在日常生活中,如果我们在没有一点光的暗室中,那么任何色彩都将无法辨认。所以,为了能更好地研究色彩、应用色彩,我们就必须要掌握好色彩物理方面的知识,特别是光与色彩的基本原理。生活中,我们常常习惯从色相、明度、纯度三维属性等方面描述色彩,区分色彩。通过混色规律,掌握生成色光色彩和颜料色彩的方法。因此,为统一标准,专家们以科学的方法研究并建立色立体,形成相对固定的色彩表示方法。

本章包含四节,分别阐述光与色彩、色彩的属性、色彩的混合、色彩的表示方法。这些都是我们学习色彩不可缺少的理论基础。

【学习重点】

1. 色光形成的基本原理。
2. 色彩的色相、明度、纯度三个基本属性。
3. 色彩表示法。

第一节 光 与 色 彩

从广义上说,光在物理学上是一种客观存在的物质。对物理学家来说,颜色是由光的波长所决定的。光是一切视觉现象的主要媒体,物体受到光线的照射而产生形与色,眼睛因有光线作用才产生了视觉,色彩的本质是光波运动,是不同物体对光线的吸收和反射不同所产生的现象。因此,没有光,就没有视觉活动,没有光,也就谈不上色彩感觉。

一、光

（一）可见光谱

光在物理学上是一种客观存在的物质，它属于电磁波的一部分。19世纪60年代，麦克斯韦对电磁场这一物理现象进行了研究，而到19世纪80年代末电磁场这一理论研究才得以证实。1905年，爱因斯坦也曾在其论文中提出光是由粒子所构成的。此观念后期得以证实是正确的。光既有波的特性，也有粒子的特性。光包括宇宙射线、X射线、紫外线、可见光、红外线、无线电波等，它们都有不同的波长和振动频率，也是一种电磁波辐射能。但在整个电磁波范围内，并不是所有的光都有色彩感觉。因为，作为电磁波就有波长，根据电磁波的长度按其性质划分是完全不同的，而可以引起人眼色觉反应的也只是其中的一小部分。因此，只有波长在380nm（纳米，紫色）到780nm（纳米，红色）之间的电磁波才能引起人的色知觉。因此，我们把处在这段波长范围内的电磁波称为可见光谱或光谱色（图2-1），而其余波长长于780nm的电磁波和短于380nm的电磁波都是人眼所看不见的或者为白光，我们把它称之为不可见光。另外，在可见光谱范围的两端，红色光之外的肉眼看不到的电磁波光线，被称为红外线；靠紫色那一端肉眼不可视的电磁波光线，被称为紫外线。图2-1中，Gamma即γ射线，FM即调频波，TV即电视波，AM即调幅波。

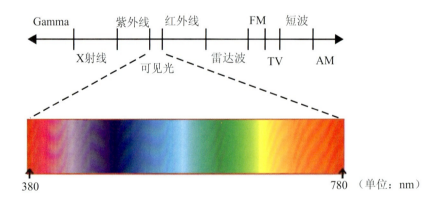

图 2-1　电磁波与可见光谱

在1666年，英国物理学家牛顿也完成了由三棱镜分解日光的著名实验，创立了光学色彩理论。这一实验后来被称作"关键实验"。在关键实验中，牛顿将太阳光引入暗室，通过三棱镜投射到白色屏幕上，结果光线被戏剧性地分解成红、橙、黄、绿、青、蓝、紫色彩带。而后，这七种色光再一次通过三棱镜就不再分解了，但七种色光重新混合，又还原产生了白光。据此，牛顿得出这样一个结论：自然界中，太阳的光线是由这七种颜色的光混

合而成的。在物理学上,白光通过三棱镜分解成七种颜色色光的现象就像雨过天晴空气中悬浮着许许多多的水滴,而这些水滴也如同三棱镜一样,使阳光产生色散,形成美丽的彩虹,即红、橙、黄、绿、青、蓝、紫七色彩带(图 2-2)。因此,牛顿的光学试验告诉我们,光是发生色彩感觉的刺激物,色彩是视觉器官感觉的结果。色的概念实际上是不同波长的光刺激人的眼睛的视觉反应。色的物理性质由光波的波长和振幅两个因素决定。光波的长度差别决定着色相的差别。图 2-3 所示,波长越长,越偏向红色;波长越短,越偏向紫色。

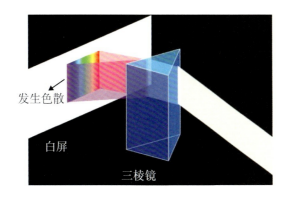

图 2-2　牛顿三棱镜实验

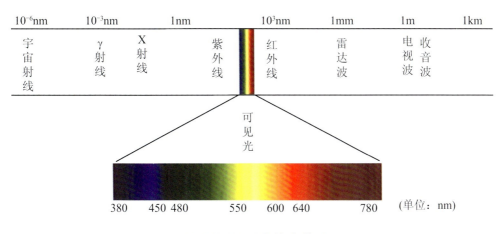

图 2-3　可见光的波谱图

(二) 单色光与复色光

光有单色光和复色光之分。光波的长度差别决定着色相的差别。

从上述所讲的牛顿"关键实验"中我们可以看到,所谓"单色光"就是指白光或太阳光经三棱镜折射所分离出光谱色光——红、橙、黄、绿、青、蓝、紫七种颜色,因为这种被分解的色光,即使再一次通过三棱镜也不会再分解为其他的色光。我们把这种不能再分解

的色光就称做单色光。换句话说,只包含单一波长的光就是单色光。而相反,由"单色光"混合而成的光即为"复色光"。牛顿在实验中还能够把棱镜倒转过来,使得被分解的色光重新合成白光。因此,白光也是光谱中所有色光叠加在一起的复色光。但是事实上,在日常生活中我们能看见的光大多数都是"复色光"。例如,电灯的光是复色光。火光也是复色光。只有激光或者同步辐射,或者原子光谱等才是单色光。

另外,色的物理性质也由光波的波长和振幅两个因素所决定。光波的长度差别也决定着色相的差别。一束单色光的色彩取决于它的波长。而一束复色光中,它的颜色则取决于它的主波长,即振幅最大的那个波长。当振幅相似时,色光则呈现出混合作用下的颜色。还有一点值得一提的是:一种由单色红光和单色绿光混合所呈现出的黄色光,则是一种复色光。它有别于棱镜折射分解出的单色黄光。因此,这两种色光的微妙差别对于我们正常三色视的人类感官则是无法辨别的。

(三) 光源光

宇宙间的物体有的是发光的,有的是不发光的,我们把发光的物体叫做光源,或称为发光体。例如,太阳、电灯、燃烧着的蜡烛等都是光源。光源光能直接进入视觉,大体可以分为两类:一类是自然光,如太阳光、月光、闪电等;另一类是人造光,如电灯光、显示器、烛光等。而光源色则是由各种光源(白炽灯、太阳光、有太阳时所特有的蓝天的昼光)发出的光,因光波的长短、强弱、比例性质不同,而形成不同的色光。例如生活中,普通灯泡的光所含黄色和橙色波长的光多而呈现黄色,而普通荧光灯所含蓝色波长的光则多呈蓝色。由此可见,光源在色彩关系中是占有支配地位的。由于光源色的不同,同一受光物体所呈现的颜色也会发生变化。因此,一个物体在受光之后的色彩倾向是由光源色来决定。

(四) 透射光

某些物体本身结构就呈透明晶体形式,全身通透,如玻璃、云母、各色宝石、水晶、松脂等。光源光穿过透明或半透明物体后,经过滤色而呈现出透射及反射的色光,其透射光与自身反射光的色彩相同,其余色光全部被吸收,这种现象被称为透射色。如彩色灯泡的原理是将钨丝发出的光滤过彩色玻璃,彩色玻璃将其与它不同色的光吸收,透出和自己同色的光。

(五) 反射光

反射光也可以称为漫射光,是光线照在一个物体上,反射向各个方向。也可以像镜

子那样只向一个方向反射。确切地说就是我们把光源光通过物体的反射而进入视觉的光线称为反射光。反射光是光进入眼睛的最普遍的形式，在有光线照射的情况下，眼睛能看到的任何物体都是该物体的反射光进入视觉所致。反射光分为平行反射和扩散反射。平行反射即镜面反射，将投射来的光线平行、规则、没有损失地反射出去。如平面镜、水平静止的水面、平整的金属表面等等。不少平整、光滑的物体表面都能形成平行反射，并且投射到形成平行反射的物体上光线很少被物体吸收。扩散反射是指物体对投射的光线有选择地吸收，并把其余的光线不规则地反射出去。我们能见到物体不同的色彩，是由于它们各自反射的性能不同，对哪种光反射得多些，就表现为哪种颜色（图2-4）。

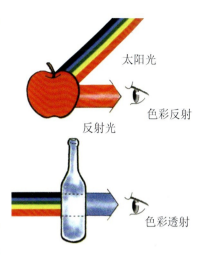

图2-4　透射光与反射光

二、色彩

（一）物体色与固有色

物体色（object colour）就是光被物体反射或透射后人眼看到的物体的颜色，是物体在不同光源下所呈现的不同色彩。光的作用与物体的特性是构成物体色的两个不可或缺的条件。自然界中绝大多数的物体并不发光，它们的颜色主要是通过对光源光的吸收、反射或透射来显示，而物体表面对色光的吸收与反射也各不相同。当光线照射在不同的物体上时，由于物体表面性质不同，对光的吸收和反射不同，在各自吸收一部分色光的同时，也反射出一部分色光。因此，这反射出来的光，就是我们所看到的物体呈现的颜色，即为物体色，它是由反射或透射的光波长所决定的。

"固有色"从严格意义上来讲是指物体固有的属性在常态光源下呈现出来的色彩。我们习惯上也把白色阳光照射下物体呈现出来的颜色称为固有色。在日常生活中，人们已经根据经验得出物体的色彩形象概念，实际上就是物体的固有色。例如，红色的物体主要是由太阳光中的橙、黄、绿、青、蓝、紫六种色光都被吸收，而把红光反射出来的结果；黑色的物体也正是由于照射在这种物体上的色光全部被吸收的缘故；而白色的物体则是由太阳光的色光全部都被反射出去而生成之故。

因此，物体色和固有色是一种相对的色彩概念。从实际方面来看，日光在不停地变化中，任何物体的色彩不仅要受到投照光的影响，而且还会受到周围环境中各种反射光

的影响。所以物体色并不是固定不变的。但即便如此,固有色的概念也仍旧不能被排除。因为在生活中,我们还需要有一个相对稳定的、来自以往经验中的色彩印象来表达某一物体的色彩特征。

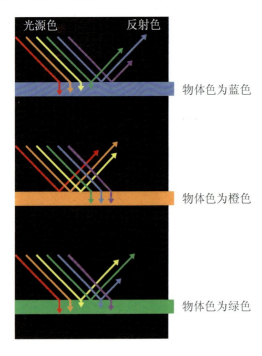

图 2-5　物体色

此外,还有一点值得我们注意的是,当光源色发生变化时,物体对光的反射不同,我们观察到的物体色也会发生相应的变化而形成新的色彩倾向。例如,在日光照射下固有色呈白色的衬衫,用绿光照射的时候,因为只有绿色光可以反射,因此就会呈现绿的色彩;而红色的苹果由于没有红光可以反射,只能把绿色的投照光吸收掉,所以才呈现偏黑的颜色。因此,要想准确地观察出物体的颜色,就应该以白色的日光为准。因为白色的日光,是处于人眼视觉范围的全色光谱,任何物体对于日光的照射都能充分地吸收反射,从而能够更准确地呈现出它的固有色彩。如在商店内购物时,因投射光的影响,有时不能确切地观察出商品的固有颜色,就是这个道理。所以,熟练地掌握和了解物体色和光源色之间的关系,对日后能够在绘画、舞台灯光、工艺美术设计等方面准确地把握和表现色彩规律是十分必要的(图 2-5)。

(二) 有彩色与无彩色

在现代色彩学中,人们通常会把千变万化、丰富多彩的颜色分为两大类:有彩色系和无彩色系。

有彩色系我们也可以把它称为彩色系,是视觉能感受到的有某种单色光特征的色彩。例如,生活中我们常见的红、橙、黄、绿、青、蓝、紫等颜色都属于有彩色系。有彩色是无尽的,不同量色光之间的混合,都会产生成千上万种颜色。而色彩学当中的无彩色系主要是指白色、黑色以及由白色和黑色调和而形成的各种深浅不同的灰。无彩色按照一定的变化规律,可以排成一个系列,由白色渐变到浅灰、中灰、深灰到黑色,色度学上把这一系列的变化称为黑白系列。白色是所有色光混合出来的颜色,黑色是所有颜色混合出来之后的颜色。全部色光混合出来的白色并非绝对的纯白色效果,所有颜料混合之后,也并非能得到纯粹的绝对黑色。

因此，从物理学角度来看，绝对的黑色与绝对的白色并不存在。而所谓的白色只是倾向于明朗、光亮的灰色；所谓黑色也只是倾向于黑暗的灰色。现实世界中也不存在纯粹的无彩色，无彩色只是属于有彩色体系当中的一部分，就像数学中的"0"也属于有理数一样。所以无彩色与有彩色共同构成了既相互区别而又不可分割的完整体系（图2-6至图2-8）。

图 2-6　有彩色与无彩色

图 2-7　有彩色应用

图 2-8　无彩色应用

第二节　色彩的属性

物体表面色彩的形成要取决于三个方面，即光源的照射、物体本身反射的色光、环境与空间对物体色彩的影响。要理解和灵活运用色彩，必须懂得色彩学的原则和方法，而其中主要是色彩的属性。色彩的属性也就是构成色彩的要素。只要视觉所能感知的一切色彩都具有三种属性，即色相、明度和纯度。这三者也是色彩学中三个最重要、最稳定的要素。相互之间既相对独立、相互关联又相互制约。因此，灵活应用三属性的变化是设计色彩的基础。

一、色相

色相是指色彩所呈现出来的面貌，确切地说是依波长来划分色光的相貌。可见色光因波长的不同，给眼睛的色彩感觉也不同，每种波长色光的被感觉就是一种色相。例如，玫瑰红、柠檬黄、淡黄、群青、翠绿等。生活中我们看到的各种色彩都有它一定的色相。色相也是有彩色的最大特征之一。从物理光学上来讲，色相的范围相当广泛，任何黑、白、灰以外的颜色都有色相的属性，而这些色相都是由其原色、间色和复色来构成的。

（一）原色

原色也称为基色，用以调配其他色彩的基本色。基本色可以调配出绝大多数颜色，而其他颜色却不能调配出基本色。牛顿曾经在其实验中用三棱镜将白色阳光分解得到红、橙、黄、绿、青、蓝、紫七种色光，这七种色混合在一起又产生了白光。所以，他认定这七种色光为原色。其后，物理学家大卫·伯鲁斯特（David Brewster）进一步发现原色只是红、黄、蓝三色，其他颜色都可以由三种原色混合而得。他的这种理论被法国染料学家席弗尔（Chevereul）通过各种染料混合实验所证明，从此红、黄、蓝三原色理论被人们所公认。到1820年，生理学家汤姆斯·扬（T. Young）根据人眼的视觉生理特征又提出了新的三原色理论。他认为色光的三原色并非红、黄、蓝，而是红、绿、紫。这种理论又被物理学家麦克斯韦（Maxwell）所证实。麦克斯韦通过物理实验，将红光和绿光混合，这时出现黄光，然后再掺入一定比例的紫光，结果出现了白光。从这以后，人们才开始认识到色光和颜料的原色及其混合规律是有一定区别的。因此，后来国际照明委员会（CIE）将色彩标准化，正式确认光的三原色是红、绿、蓝（蓝紫色），颜料的三原色是红（品红）、黄（柠檬黄）、青（湖蓝）（如图2-9和图2-10）。

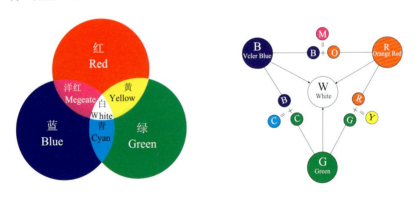

图2-9　色光三原色

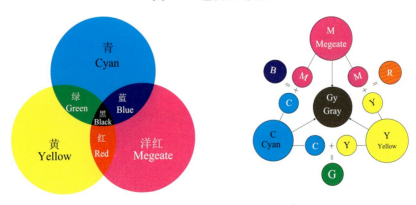

图2-10　色料三原色

（二）间色与复色

由两种原色调配而成的颜色，称为间色，又叫"二次色"。它是由三原色调配出来的颜色。例如，红与黄调配出橙色；黄与蓝调配出绿色；红与蓝调配出紫色。橙、绿、紫三种颜色又叫"三间色"。在调配时，由于原色在分量多少上有所不同，所以能产生丰富的间色变化。

复色，也称"复合色"或第三次色。是把原色与间色或两种间色混合配制而成的颜色。例如，橙与绿混合就是橙绿色，绿和紫混合就是紫绿色，橙和紫混合就是橙紫色。复色是最为丰富的，其产生的颜色千变万化，丰富异常。因此，也是最为丰富的色彩家族。同时，复色包括了除原色和间色以外的所有颜色（图2-11）。

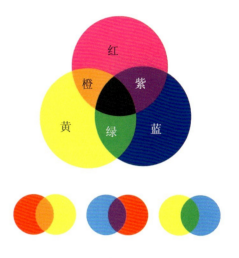

图2-11　色彩的三间色

二、明度

明度是指色彩的明暗程度，即色彩明暗的差别和深浅的区分。明度作为色彩的属性是非常复杂的。我们感知的每一种颜色都具有明度，这个明度与灰度级差相对应。无色彩中的黑、白、灰都只具有明度差，其中白色明度最高，黑色明度最低。除黑白之外，又可以从黑白混合之间产生明亮度不同的灰色阶（图2-12）。

图2-12　明度变化

当我们以立体的角度去看色相环时，就可以清楚地看到越往轴心上方移动，灰色色彩就会变得越明亮（红色箭头方向）。因此，黑变为白的过程又被称为灰色阶（Gray Scale）。若是沿着中心往右方移动（蓝色箭头方向），其"饱和度"及"色相"便会增加（图2-13）。

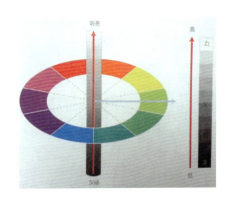

图 2-13　色相环中色彩明度变化

另外,同一色相在不同振幅强度的光线照射下,其明度也会发生相应的变化,振幅越高,所产生的色彩明度就越高;但在相同振幅强度的光线照射下,如果在同一色相中加入一定程度的黑或白,就会降低或增强其反射度,从而产生明度变化。

在色彩学中,还有一种情况就是不同色相之间也有明度变化。不同色相的色彩在相同振幅强度的光线照射下,因自身反射光线的强弱不同,所以明度也不同程度地发生了相应的变化。对于人的视觉感受来说,每一种纯色都有相应的明度,我们把它称为固有明度。固有明度与物体固有色概念一样,不是固定不变的。所以在日常生活中我们还是需要一个相对稳定的色彩明度来表达色彩的艺术特征。

三、纯度

纯度主要是指色彩的鲜艳程度,我们也可以把它称为色彩的饱和度。纯度是深色、浅色等色彩鲜艳度的判断标准。当某一种色彩的色素含量达到最高时,其纯度最纯,此色正好也是该色彩的固有色,是该色相的标准色。但随着该色相纯度的逐渐降低,此颜色就会变化为暗淡的、没有色相的色彩。当纯度降到最低时,就是失去色相,变为无彩色。与此同时,同一色相的色彩,不掺杂白色或者黑色,则被称为纯色。图 2-14 所示为色彩的纯度变化。

图 2-14　纯度变化

当我们以立体的角度去看色相环时,将由黑变成白的灰阶轴视为中心轴,并且想象色阶往圆的外侧延伸的话,就能清楚了解其变化(蓝色箭头方向)。以色相环下方的色阶为例,越往右方移动,其黑色的混合程度就越低,最右边则会变成黄绿色。其"饱和度"越高,色彩也就越鲜艳(图 2-15)。

因此,纯度体现了色彩内在的品质,同一个色相,只要纯度发生了细微的变化,就会

立即带来色彩性格的变化。凡是混浊的色彩,在人们的视觉上只会给人以一种沉闷的钝感。相反,凡是比较纯正的色彩,在人们的视觉上则会产生一种鲜明的快感。因此,凡是有纯度的色彩可以视为有彩色,而没有纯度的色就是无彩色。要想区分有彩色和无彩色之间的差别,我们也可以通过色彩的纯度来界定。

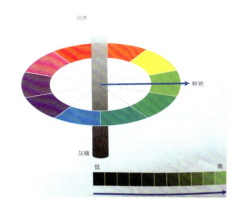

图 2-15　立体色相环中色彩的纯度变化

第三节　色彩的混合

所谓色彩混合就是将两种或两种以上的色彩通过一定的方式混合或并置在一起,产生出新的色彩或新的视觉感受,这种混色方法我们把它称为色彩混合。色彩混合主要分为加法混合、减法混合和中性混合。

一、加法混和

加法混合是指色光的混合。两色或多色光相混,混出的新色光,明度增高。明度是参加混合各色光明度之和。参加混合的色光越多,混出的新色的明度就越高,如果把各种色光全部混合在一起则成为极强的白色光。所以把这种混合叫正混合或加法混合(图 2-16)。

物理光学实验证明,红光(朱红)、绿光、蓝光(蓝紫)这三种色光是其他任何色光混合不出来的,所以称为色光的三原色。那么,我们将红、绿、蓝三种色光按适当比例的混合之后,大体上可以得出如下结果:红光(朱红)与绿光混合,形成黄色色光;红光(朱红)与蓝光(蓝紫)混合,形成品红色光;绿光与蓝光(蓝紫)混合,形成青色光(图 2-17);红光(朱红)、绿光、蓝光(蓝紫)三色光混合可形成白光。因此,这里的黄色光、青色光、品红色光

都是由两原色混合而成的色光,我们把它称为间色光。当三原色光按比例相混,所得的光是无彩色的白色光或灰色光。所以在色环上我们就会得出如下结论:如果相混合的两色光在色相环上的距离处在较近、中等、较远的距离相混时,那么所形成的新色光均为两色光的中间色光。如果相距较近的两色光相混,最终混出的新色光纯度高,而相反相距较远的两色光相混,则混出的新色光纯度低;若相对180°最远的互补色光相混,那么最终混出的光为白光,其纯度消失。混出新色光的明度也为参加相混色光明度之和(如图2-18)。

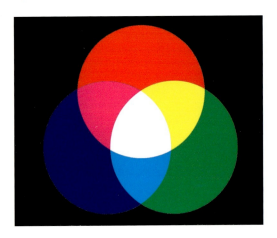

图2-16 色光三原色加法混合

图2-17 色光间色加法混合

图2-18 色光补色加法混合

此外,加法混合应用于舞台照明和摄影的情况比较多,在应用时首先要注意避免用与物体色呈补色的色光去照射该物体,否则将使被照物体变暗、发灰。如今,我们应用的电脑显示器所显示出的百万种色彩,也是通过荧光屏的磷光片发出的色光通过混合叠加而显示出来的。因此,加法混合所应用的范围也是较为广泛的。

二、减法混合

减法混合指的是色素的混合,色素的混合是明度降低的减光现象,其特点恰好与加色混合相反,所以也叫负混合或减法混合。减法混合主要包括色料混合和透光混合。

(一)色料混合

颜料、染料、涂料等色素的性质与光谱上的单色光不同,色料混合指的是颜料、染料的混合,是属于物体色的复色光,色料的显色是把白光中的色光经部分选择与吸收的结果,所反射的和所吸收的色混合的结果,因此,色料混合是吸收部分相混合色所增加的减光现象,是由于混合后产生的颜色比参加混合前的各色更灰暗而得名。理论上,色料的三种基本原色是红(品红)、黄(柠檬黄)和蓝(青),将三色作适当比例的混合,也可混合

出其他各种色彩。当三原色按比例混合后,可以产生灰色或黑色(图2-19)。红(品红)与蓝(青)混合,形成紫色;黄(柠檬黄)与蓝(青)混合,形成绿色;红(品红)与黄(柠檬黄)混合,形成朱红;红(品红)、黄(柠檬黄)和蓝(青)三色混合可形成灰色或黑色。而紫色、绿色、朱红是两原色混合出来的结果,我们把它称为三间色(图2-20)。

因此,比较加法混合和色料混合结果,不难发现色料三间色与加法混合出来的色光三间色,恰恰形成一种连锁性的正反关系:即黄色光与紫色互补、品红色光与绿色互补、青色光与朱红互补,即色光三间色正好是色料三原色,而色料三间色正好是色光三原色(图2-21)。

图 2-19　色料三原色减法混合

图 2-20　色料间色减法混合

图 2-21　色料补色减法混合

(二)透光混合

所谓透光混合就是透过重叠的彩色玻璃纸或色玻璃等透明体所反映的混合色,这样的色彩混合也是一种减法混合,也被称作透明体混合。在其透光混合的过程当中,参加混合的透明体越多,透明度就会逐渐下降,混合后的色彩明度、纯度也会降低。但透光混合与色料混合相比,其特殊之处在于,若完全相同的两个色彩相叠,其叠加后的色彩纯度还有可能提高。

三、中性混合

中性混合是基于人的视觉生理特征所产生的视觉色彩混合。它包括回旋板的混合方法(平均混合)与空间混合(并置混合)。

(一)回旋板的混色(平均混合)

回旋板的混合是属于颜料的混色现象,我们也可以把它称为旋转混合或平均混合。

此混合是英国物理学家麦克斯韦在 1861 年创作的,他在研究颜色的混合以及面积比时,利用旋转混合板实验证明托马斯·杨的三原色说。

回旋板旋转混合的原理是视觉暂留与视觉渗合作用混色而产生的效应,把两种或多种色并置于一个回旋板上,快速旋转之后,我们就可以看到回旋板上产生了新的色彩。转动的回旋板使眼睛的视网膜在同一位置上不断快速更换色彩刺激,从而得到视觉内的色彩混合效果。例如,我们把红色和蓝色按一定的比例涂在回旋板上,以每秒 40～50 次或者更快的速度旋转,则显出红紫灰色。可是如果我们把红和蓝两色光用加法混合则成为淡紫红色光,明度提高。把红和蓝颜料用减法混合,则成为暗紫红色,明度降低(图 2-22 至图 2-23)。因此,通过以上不同方法的混合对比,我们发现用回旋板的方法混合出的色彩其明度基本为参加混合色彩明度的平均值,所以把这种混合方法叫中性混合。而回旋板的中性混合实际是视网膜上的混合。是生理上的混合,而非物理上的混合。

图 2-22　回旋板红、蓝旋转混合前

图 2-23　回旋板黄、蓝旋转混合后

(二) 空间混合(并置混合)

空间混合是指各种色光同时刺激人眼或快速先后刺激人眼,从而产生投射光在视网膜上的混合。空间混合有别于加色法混合,加色法混合是不同色光在刺激眼睛前的混合,它具有客观性,而空间混合是不同色光在视觉过程中的混合,它具有主观性。

下面我们从色彩并置混合空间谈起。首先色彩并置产生混合是有条件的,其混合之色应该是细点、细线或小色块,要求成密集状态,而这些细点、细线或小色块由于受空间距离和视觉生理的限制,人眼辨别不出这些过小或过远物象的细节,就会把各不同细点、细线以及小色块等感受成一个新的色彩。最终,人眼在视觉中产生色彩的混合,而自动产生出另一种色感(图 2-24)。但这种混合受到空间距离以及空气清晰度的影响,颜色本身并没有真正相混,而是借助一定的空间距离在视觉中完成。所以,最终所产生的视觉效果为近看色彩丰富,远看色彩统一。在不同的视觉距离中,可以看到不同的色彩。

同时,色彩具有颤动感,更适合表现光感。如果变化各种混合色量的比例,那么少套色还可以得出多套色的视觉效果。例如生活中的彩色印刷,仅仅运用品红、黄、青、黑四色,通过印刷网点的疏密变化来改变混合色量比例,就可以印出色彩丰富的图画(图2-25)。

图 2-24　空间混合

图 2-25　四色印刷

综上所述,色彩混合方法在后期绘画艺术和色彩印刷、色彩电视以及其他实用美术方面应用十分广泛。

第四节　色彩表示法

色彩理论发展到一定阶段,为了便于分辨,人们利用统计、归纳、演绎的方法,将其系统化分类,色彩的表示法应运而生,色彩系统逐步发展起来。作为色彩系统,人们期望它有两个方面的功能。第一个功能是:全部的色彩得到正确的指定。第二个功能是:能够合理地选择出调和的配色。遗憾的是,至今还没有一个能同时满足这两个要求的色彩系统。多种多样的色彩系统在共存中各自拥有自己的存在理由,人们只能根据自己的目的选择和运用相应的色彩系统。

一、色相环

色相环是解释色彩关系最简单也是最易懂的形式。将可视光谱的两端闭合,就形成了色相环。色相环是其他更为复杂的色彩系统的基础。

1704年,英国伟大的科学家牛顿首先创建了这种模型。他把太阳光进行分解后的

光带首尾相接，形成一个圆环状，再将此圆分成六等分，分别填上红、橙、黄、绿、青、紫六个色，即形成了色相环，我们也称为光带色相环。而简单色相环是由三个原色、三个间色组成，同时可以衍生出十二色及二十四色色相环。色相环的建立在色彩学历史上是一个重要的里程碑，它为建立色彩之间的数学逻辑打下了科学基础。所有衍生的色相环都是采用这种基本的色相顺序。不同色相环有相似之处，也有一些重要的差异，例如色阶的数量或者每个色阶的级数不同。基于原始色环做出的改进，就是通过设置关键色来阐述色相之间的关系。如图 2-26、图 2-27 所示。

图 2-26　光带色相环

图 2-27　简单色相环

20 世纪著名的艺术理论家约翰尼斯·伊顿创建了伊顿十二色相环（图 2-28），他主要是以三原色红、黄、蓝加上三原色两两互调的间色橙、绿、紫，再加上红、橙、黄、绿、蓝、紫这六个颜色之间两两互调的复色——红橙、黄橙、黄绿、蓝绿、蓝紫、红紫，共十二色。三原色在中心，三间色次之，再加上它们之间的复色。伊顿色相环更加具体体现了原色、间色以及复色之间的关系。三原色组成等边三角形，这一形式与先前高斯的色彩三角模型很相似（图 2-29）。

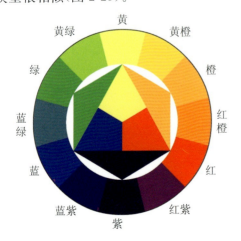

图 2-28　伊顿色相环

图 2-29　高斯色彩三角模型

然而伊顿的模型也有不足之处。色相没有按照可视顺序平均排列,品红作为紫色和红色的混色而被遗漏,没有显示出来。该色彩模型在显示混色方面也是不完善的。

比起等分可见光谱的模型,以色光或者色料原色为基础的色相环更加卓有成效。在显示颜色相互混合、相互作用方面,这种色彩模型被证明与真实情况更加一致。

二、色立体

色立体是将各种颜色按一定关系组织在一起的立体模型,色立体上任意一种颜色是通过色相、明度和纯度级差推移到另一种颜色。德国画家菲利浦·奥托·龙格在1810年创建的色球体,是历史上建立三维色彩立体模型的第一次尝试(图2-30)。龙格色球体是以十二色相环为赤道圆周的,贯穿色球体的中心轴是灰度级差,北极是白色而南极是黑色,在球体表面,色彩通过七个阶段逐渐从黑色转化为纯色调,再蜕变为白色。

龙格色立体为随后的模型设定了一种形式。它不能提供很多颜色,但是它的形式与随后的色立体相一致。色立体的成熟与严密的系统化,直到20世纪初才完善起来,正确地把色彩的三属性,以系统的排列,组成三维空间的立体形状色彩分类结构图(图2-31)。关于色立体的结构,国际上一些著名专家、学者发表了精深独到的理论。

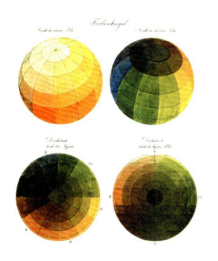

图 2-30　龙格色球体　　　　　　　图 2-31　三维色立体图

(一)奥斯特瓦德色立体

1917年,德国物理化学家奥斯特瓦德发表色彩体系的标准化理论,并于1923年明确提出奥斯特瓦德色立体系的色标。奥斯特瓦德色立体系统采用四种原色和二十四级差的色相环。在红色、黄色和蓝色之间又添加了绿色作为生理四原色红(R)、黄(Y)、蓝(UB)、绿(SG),邻近两色再增加橙(O)、蓝绿(T)、紫(P)、黄绿(LG)四个间色,合计八

个颜色为主色相,每个颜色再按与邻接色的混合比分成三色,以 1～24 的号码表示得出二十四色色相(图 2-32),每个颜色对角端为其补色。

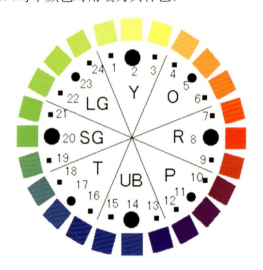

图 2-32　奥斯特瓦德二十四色相环

奥斯特瓦德再将无彩色的明度阶段分成八阶,从最白到最黑次序以 a、c、e、g、i、l、n、p 的符号表示(图 2-33),a 是最明亮的白色标,p 是最黑暗的黑色标,其余的是黑白混合。由 B、W、F 三项构成的同色相三角(图 2-34),在三角中分割成二十八格,每格关系色均以等比级数比例混合出混色来,如此再依二十四色绕着垂直无彩色中轴构成一个双圆锥形立体色系统(图 2-35)。

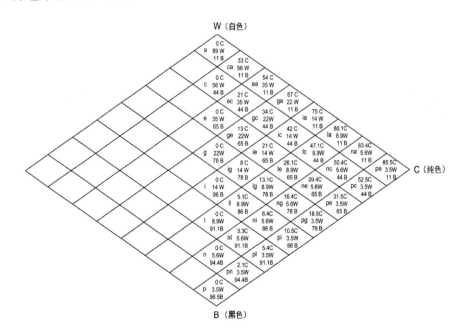

图 2-33　奥斯特瓦德色立体标号和混合比

图 2-34　奥斯特瓦德色立体剖面图

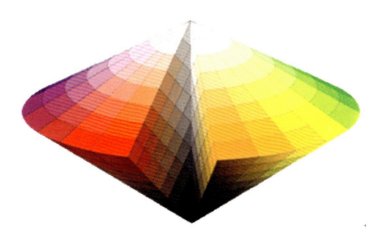

图 2-35　奥斯特瓦德色立体

系统对称是奥斯特瓦德色立体的一个特点。然而系统的这种对称结构有一个缺点：是一个闭合的系统，当发现更多色相的颜料或染料时，系统无法做到加入这些色相而不影响自身的对称性。事实上，奥斯特瓦德色立体中就不包括高纯度的青色和品红。系统的对称性也导致了不能合理的等分可视级差。在系统中，蓝色到白色的级数与黄色到白色的级数相同，黄色的固有明度比蓝色高，黄色到白色实际的级差变化要比色立体所显示的蓝色到白色的级差变化细致得多。

（二）孟塞尔色立体

埃尔伯特·孟塞尔是美国色彩学家，长期从事美术教育工作，孟塞尔色立体与奥斯特瓦德系统不同，它将等分可视级差作为色彩系统的原则，是一个开放的系统，多年来不断地进行修正（图 2-36），它也是世界上较普及的色彩分类及标定方法。

孟塞尔色立体的色相环，以红（R）、黄（Y）、绿（G）、蓝（B）、紫（P）五种色为基本色相

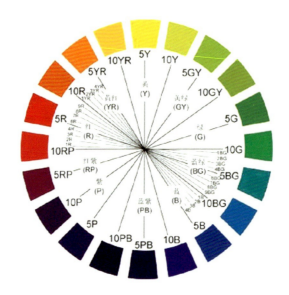

图 2-36　孟塞尔色相环

再在各色加入黄红(YR)、黄绿(YG)、蓝绿(BG)、蓝紫(BP)、红紫(RP)五种过渡色,构成十种色的色相环(图2-37)。这十种色每个色相再细分为十个等级,这样总共一百个色相,在十个等级中的第五级定为这个色相的代表色,如5R、5Y、5 YR等,位于色相环直径两端的色为互补关系。

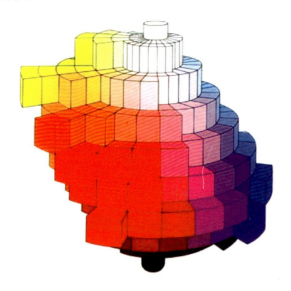

图 2-37　孟塞尔色立体

孟塞尔色立体的中心轴是无彩色系的黑、白、灰色序列,分为11个等级,黑色0级,白为10级,1~9级为灰色。中心轴同时也是有彩色系的明度标尺,色相的固有明度被考虑在内,纯色按照它们的固有明度排列在模型中不同的层次上,纯黄色位于高明度的

水平层,纯蓝色则位于低明度的位置,因此系统的外观并不对称。

孟塞尔用术语色度来形容色彩的鲜艳程度,色度等级依次无彩色排列到纯色或饱和色。色立体外层是最饱和的色相,色度最高,中心轴色度为 0,中间渐次相应变化。这样就可以在色彩系统中看到不同颜色的不同色度。当发现新的颜料或者染料时,系统可以添加色度层进行修正。不同的颜色有不同的纯度范围,这也会导致系统的不对称性。

孟塞尔色立体系统能为颜色观察提供详细有用的参考信息。例如,不同的人对于可口可乐的红色有不同的色彩感受,而色相 5R,明度 4,色度 12 就能明确地定义一种红色。一些颜料制造厂商就用孟塞尔系统信息来标明他们生产的颜色(图 2-38)。

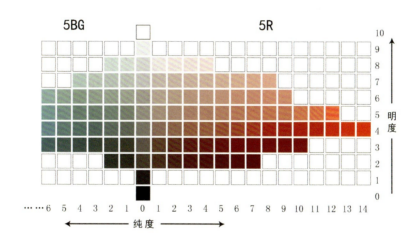

图 2-38　孟塞尔色立体纵切面

(三) CIE 系统

CIE(国际照明委员会)系统是建立于 1931 年的一种色彩测量国际标准,用于光源色的比较和参考,至今都在应用(图 2-39)。这个系统以光的原色为基础,即人类视觉三基色或者三原色。色度图用于阐述这个系统,它采用二维坐标的形式显示这三个光度变量。由图 2-39 可见,白色光是红、绿和蓝色光相混合的结果。它的坐标点位于红色 0.33(x 轴)和绿色 0.33(y 轴)。第三基色光蓝色的坐标 0.33(z 轴)被省略。黄色在图中显示为 50%红色,50%绿色,不含蓝色成分(图 2-39)。

色相环上的蓝紫区域,在色度图中位于红色和紫色之间的混色线上。当直线通过白色的光点坐标时,位于直线两端的颜色互为补色。

色度图用波长的长短来划分色度或光线的颜色。图中色光的发光度或者强度以流明为单位,恒定不变。

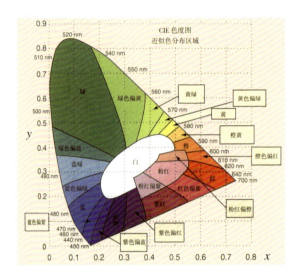

图 2-39 CIE 系统

CIE 系统在显示不同光源的色彩变化方面非常有用。正午的日光最终接近白光坐标。日出的光色则明显接近红色。不同的人造光源可以根据各自的偏色进行划分。白炽灯偏向黄色。在正午日光下色彩偏蓝的物体,在白炽灯下色彩纯度不高。

CIE 色彩系统的基础是测谱学,同时它也是研究视觉的三种刺激光色——红色、蓝色和绿色的关键。作为光源的参考资料,它详尽准确,但是无法像孟塞尔色彩系统那样有效地显示物体表面色彩的对比。

(四) PCCS 色彩体系

PCCS (Practical Color Cp-ordinate System) 色彩体系是由日本色彩研究所于 1964 年发表的色彩体系,简称日本色研配色体系。该体系吸收了孟塞尔色彩体系和奥斯特瓦德色彩体系的优点,注重色彩设计应用方便,是一种具有实用价值的配色工具(图 2-40)。

该体系的色相环由二十四个色相组合,每一色前标有一个数字,其目的主要是为了保持色相环上的色相差均匀,因此,在色相环上经过直径两端的色相并非绝对补色。

该体系以中心轴表明明度系列,它与孟氏色立体 0～10 明度划分略有不同,明度最低的黑被定为 10,最亮的白定位 20,其间划分出 9 个阶段的灰色系列,共有 11 个等级。

该体系纯度的划分吸收奥氏色立体的特点,二十四个纯色均定为 9 级,从灰到艳加以等差分割,使纯色的明度变化与黑、灰、白明度轴相统一,整个色立体呈不规则的椭圆立体形(图 2-41)。

色彩的表示方法是极为科学化、标准化和系统化的,它使我们全方位地了解色彩的

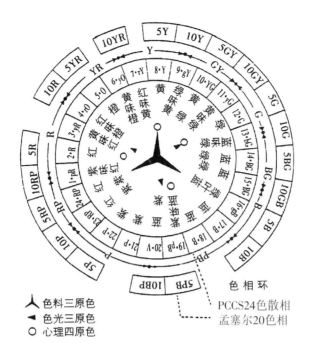

图 2-40　PCCS 色相环与孟塞尔色相环对照图

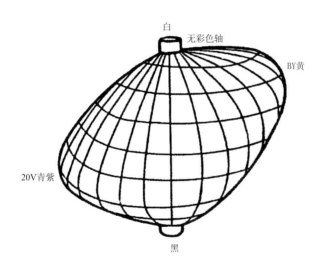

图 2-41　日本 PCCS 色立体

空间，使色彩的管理更加规范化、简便化，任何一种色彩均可在色彩体系中找到与之对应的位置。色彩体系为我们提供了标准化的色谱，扩展了我们使用色彩的思路，极大地方便了我们对色彩的使用与管理。

◀ 思考练习题 ▶

1. 简述色彩形成的原理。
2. 分析色彩的三属性及其相互之间的关系。
3. 分析加法混合与减法混合各自的特点。
4. 简析奥斯特瓦德色彩系统与 CIE 色彩系统的不同结构关系。
5. 色相推移、明度推移、彩度推移练习。
6. 制作伊顿十二色相环。
7. 制作孟塞尔色系表中 5Y 与 5PB 的纵切面。
8. 制作奥斯特瓦德二十四色相环。
9. 制作有彩色空间混合图一幅,尺寸:25cm×25cm。

第三章 色彩与生理

人类认识色彩最初源于朴素的视觉体验。在视觉体验中,既能看到色彩,又能感受到光,在黑暗中什么色彩也看不到,可见,没有光就没有色彩。物体的色彩是人的视觉器官在光的刺激下,将信息传到视觉中枢而产生的一种反应。光是色彩产生的原因,色是感觉的结果。

本章第一节从人的视感觉器官眼睛的结构读起,阐述色彩感觉是如何形成的,第二节具体讲解与生理和心理相关的各种视觉现象,第三节重点介绍色彩错觉现象的成因和实践意义。

【学习重点】

1. 色彩的基本视觉原理。
2. 了解日常生活中色彩错视现象,以及这些现象对色彩应用的现实意义。

第一节 视觉色彩理论

一、视觉原理

人的视觉神经系统十分复杂而精巧,宛如一架结构精巧的照相机。眼睛的晶状体相当于照相机的镜头,虹膜则相当于光圈,视网膜相当于底片。眼睛观看对象时,对象通过晶状体在视网膜上成像,并呈现倒立状。当投射光到达人的眼睛里的视网膜之前,主要折射在角膜与晶状体的两个面上。此时眼睛内部各处的距离都固定不变,只有晶状体物质可以进行伸缩调节,将物像聚于视网膜上。正常人的眼睛在观察物象时,可调节收缩睫状肌。无论是从远处或近处投射来的光线经晶状体折射后,恰好自动聚焦在视网膜的感光细胞上。使得眼睛观察到的物象汇集在视网膜上成像(见图 3-1)。

人的眼睛适应性极强,能够根据外部环境因素的变化自动进行调节,以便准确、清晰地反映对象。

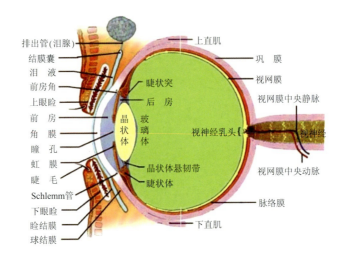

图 3-1　眼睛的结构分解图

（一）光度因素

人的眼睛通过虹膜使瞳孔放大或缩小对光度进行调节。光线强时瞳孔缩小,光线弱时瞳孔放大,使得眼睛在一定的光亮度内看清楚对象的形体和色彩。

（二）距离因素

在观看远处的对象时,晶状体拉平变薄,使得曲率缩小,焦距拉长;当观看近处的对象时,晶状体自动收缩增厚,使曲率加大,焦距缩短。在晶状体的这种自动调节作用下,外部对象的形体和色彩就能够准确地投影在视网膜上。但如果对象超过了一定的距离,眼睛辨别色彩的能力就会减弱。

（三）角度因素

在人的眼球内,对色彩感应最敏锐和最清晰的部位是中央窝。因此,正对着这个位置的对象色彩清晰可辨,一旦角度有所偏离,视力就会急剧下降,偏离的角度越大,视力下降越多,色彩也会变得模糊不清。若要看清对象的形与色,就要转动眼睛,调节角度,犹如照相机的镜头对准对象一样。

（四）明暗因素

当人们从一个明亮的环境突然进入暗处时,眼睛会变得什么也看不到,但在过了一

段时间后,就会慢慢地适应黑暗的环境,这就是眼睛视觉的暗适应。当我们由亮到暗时,在最初几秒内眼睛也会变得非常模糊不清,要恢复正常的视觉,一般需要5分钟到10分钟时间。反之,若从暗处突然进入亮处时,也需要过一段时间,眼睛才能逐渐看清对象的形与色,称为亮适应。从暗处到亮处一般恢复较快,只需要0.2秒钟左右时间。人眼睛的这种明暗适应能力,使得我们无论是在强光还是在弱光的环境中都能够观看到对象的形与色。

晶状体的弹性随着年龄的增长而逐渐减小,调节的功能也随之降低,焦点就会落在较前方或较后方,落在视网膜前面的叫近视眼,反之叫远视眼。

二、视觉色彩理论

人的眼睛是怎样感受到色彩的呢?大约在一个世纪前,德国物理学家赫尔姆霍兹提出了颜色视觉的三色学说。他的三色学理论认为,人眼视网膜的视锥细胞(图3-2)含有红、绿、蓝三种感光色素。当单色光或各种混合色光投射到视网膜上时,三种感光色素的视锥细胞不同程度地受到刺激(图3-3),经过大脑综合而产生色彩感觉。假如,当含红色素的视锥细胞兴奋时,其他两种视锥细胞则处于相对的抑制状态,这时便产生红色感觉;当含绿色素的视锥细胞兴奋时,其他两种视锥细胞也处于相对的抑制状态,便产生绿色感觉;如果含红、绿两种视锥细胞同时兴奋,而含蓝色的视锥细胞处于抑制状态,此时便产生橙色的感觉;如果三种细胞同时兴奋且比例相同,那么这时候就有无彩色即呈现白与灰的情况。假如,三种细胞不同程度地受到刺激,就会产生红、橙、黄、绿、蓝、紫等

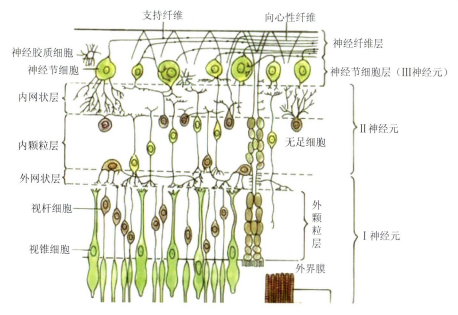

图3-2　眼睛感光细胞

色感。倘若人的眼睛缺乏某种感光细胞,或者某种感光的视锥细胞功能不健全时,就会产生色盲或色弱(图3-4)。

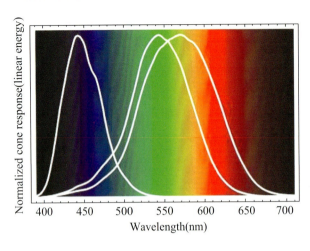

图3-3　正常三色视图

1874年,另一色彩学家赫林提出非常有名的相对学说,即"四色论"。他认为色彩现象总是成对地发生联系,进而认定人眼视网膜上有红绿色、黄青色、黑白色三组视觉细胞性的物质,每种色体受刺激后产生"同化"和"异化"作用。因此,视网膜上适当的合成和异化,便构成了对色彩的感觉。当长波长的色光射入时,绿青色受到抑制,色体之间自行产生异化作用,而引起红、黄色觉。相反,短波长色光就会发生同化作用,变成绿色、青色的感觉。中波长的色光红绿色依同化作用为绿,黄青色体在分化作用过程中产生黄色的色感觉,于是成为黄绿色。黑白色体对任何波长的色光都起着分化作用,尤其对于中波长的色光,反应特别强烈。假如红、绿、青等色光同时射入,则其反应是同化与分化两种作用互相抵消,从而变成无彩色。根据这种对立色彩学说,三组视觉细胞性的对立和组合过程,即会产生各种色相感觉和各种色相的混合现象。

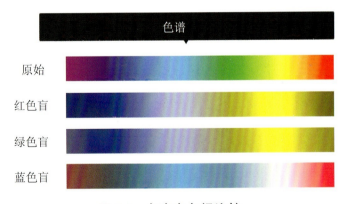

图3-4　色盲者色视比较

1968年,心理学家德伐卢瓦和雅各布发现:当视网膜上的三色接受系统传递到神经细胞时,则变为四色系统。

还有一种理论认为,在人眼视网膜的视锥细胞中有一种感光蛋白和三种感色蛋白,光照射蛋白使其破裂,产生神经脉冲后传递到大脑的神经末梢,从而使人们感到有光的

感觉，这样也就完成了一个视觉的感知过程。三种感色蛋白分别吸收红、绿、紫的色光并使其感色蛋白破裂而产生脉冲传递到大脑，让人感觉到某种色相的存在。这种蛋白破裂之后，需要在 1/16 秒之内再重新合成。但有的被破坏之后，不能及时合成，使其感觉迟钝或感觉成其他色相，这就是对某种色相色弱的原因所在。有的人根本就分辨不出色相来，就是说这种人缺少某种感色蛋白，即色盲。

通过用显微光谱光度计测量人的眼睛中单一锥体细胞的相对光谱吸收的特性，现代科学家们发现在人的视网膜上有三种能够感色的锥体细胞，分别敏感于红、绿、蓝三种波长的波。这些发现符合一个世纪以前赫尔姆霍兹提出的颜色视觉的三色学说。

以上由现代科学家通过仪器测定的结果告诉我们，视觉中存在着两种机制：第一，视网膜锥体感受器的三色机制；第二，视觉信息向大脑皮层视区的传导中路所形成的四色机制。三色机制中三种独立的锥体感色物质分别吸收光谱不同波长的辐射，同时每一种物质又可单独对黑白作出反应。强光发生白色反应，无光发生黑色反应。在锥体感受器发生的反应经视神经向视觉中枢传导的通路中，红、绿、蓝三种反应重新组合，形成了三对对应性的视神经反应，最终在大脑皮层的视觉中枢产生各种色彩的感觉，这就是颜色视觉的过程。

现代色彩视觉理论将相互对立的三色说和四色说统一起来，对视觉中的色彩现象作出了完满而又令人信服的解释。

第二节　色彩感觉现象

一、柏金赫现象

所谓的柏金赫现象，是指 1852 年捷克医学专家柏金赫在他的书房里观察一幅油画作品时所发现的一种视觉现象。通过观察柏金赫发现，在阳光极弱的傍晚，青色要比红色明度强 16 倍左右，而在白色光照下红比青明度约强 10 倍。也就是说，白天时光谱波长长的红光的色感效果鲜艳亮丽，而波长短的蓝光则较之逊色得多。但到了晚间，光谱波长长的红色的色光要比波长短的青色的色光视觉效果低。由于这一现象是柏金赫发现并首先公布的，故以其姓名命名之，同时这一现象也被称为薄暮现象。

许多人可能会有这样的一种经验。就是在光线很弱的时候，大部分色彩都没法认识，只能够感受到一点点寒光或明暗有些差别的灰色。在光极弱的光谱上，同样，我们也只能看出一条明暗不同的灰色带。在黄昏的光线下观察一幅名画，发现只有绿、青部分

的颜色有视觉感受,此外,其他颜色都不容易看出来。

我们研究"柏金赫"现象,就是要学会在艺术设计活动中,懂得如何组织特定光亮条件下的色彩搭配关系。例如,在创作一幅用于光线较暗的室内环境下的视觉艺术作品时,在色彩的设计上,不宜选用弱光中反射效果较差的红、橙等暖调色彩,以避免画面效果沉闷乏味。相反,如果配置少许光亮即可熠熠生辉的蓝、绿色调,可使作品显得神采飞扬。

二、色彩的恒常性现象

色彩感觉的恒常性,是指不管光源的条件发生怎样的变化,亦不分光的性质或光的强度怎样变化,人们根据自身的视觉经验,对于各种事物所形成的色彩感觉始终保持不变的印象。这种印象往往是无意识的和自然形成的。这就使得人的视觉能够避免被射入其中的光的物理性质所蒙蔽,从而始终把握物体色彩的真实性。

比如,白色的石膏像和黑色的蜂窝煤,无论是在室外阳光下还是在阴影里,亦不管是在红色的光线下,还是在蓝色的光线下,我们的视觉都能够准确无误地感觉到石膏像是白的,蜂窝煤是黑的。这样说来好像只有明度具有恒常性,其实色相和纯度特性也都有相似的结果。例如,红色的西红柿,黄色的香蕉,绿色的丝瓜,紫色的茄子,不论是在大晴天,还是在阴雨天,都会被人们毫不犹豫地判断出各种物象自身的色彩。此外,当白纸被分别投射上红、黄、蓝等不同的色光时,我们的眼睛依然能够把它感受为白色,这就是色彩的恒常性特征。图3-5所示的人物在不同的色光下,呈现出不同的色彩效果。但是人们凭借长期的视觉经验,可以将之感知为白脸、红鼻子、红嘴唇、戴着红黄两色帽子的舞台丑角。

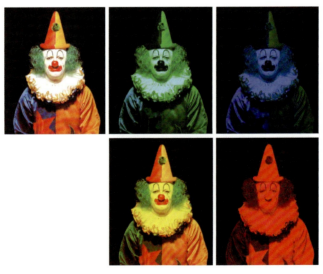

图3-5　色彩的恒常性

三、色彩的视觉适应现象

色彩的变化通过人们视觉生理的反应而感知到不同的视觉印象。人的视觉有根据外界的影响而自动适应、自我调节的力量，通常称之为视觉适应。视觉的这种适应效应，为色彩设计提供了理性把握的理论支撑。

视觉适应现象大致可分为明适应、暗适应和色适应。明暗适应在上一节视觉原理中已有所表述，色适应是指人眼在色彩的刺激作用下，开始时感觉鲜艳的色彩会随着时间的推移而发生明度和纯度的变化，变得不那么鲜艳了，亮的变暗，暗的变亮，纯度减弱。这就是视觉的"色适应"。

四、视觉残像现象

色彩的残像现象实际上是物理上及生理上的一种现象。在一般情况下，如果把两种色彩按一定比例相加，那么混合出的色彩为灰色时，此两色我们称之为互补色。

物理的补色现象有多种，两种单色光的正混合结果为白光，称单色光物理补色。复色光的物理补色与单色光的类似，只是色光的正混合为非单纯的一对补色，而是一群补色群的关系。当物体色的照明光是纯粹的白色光时，它的选择吸收的部分与物体色的黑色部分一定成一群补色关系。

以色料的混合方式来求取色彩的补色关系，许多学者为此进行了大量的试验。用两种颜色经过回转盘回转后能成为无彩或极接近无彩色者，两色即为互补色。若是色彩为成群或成组的色片所组成，而回转后能成为灰色或接近灰色的，我们称它为补色群。

生理补色现象是由于人眼睛的生理结构和机能所形成的一种状态。各种不同波长的色光集合而成的复合光线为白色。如果白光里面缺少某一部分色光，就会立刻显现出另一部分色光来。视网膜上的视觉神经细胞受到光线的刺激后产生兴奋，传播到达大脑神经中枢，从而产生色觉活动。受到刺激的一部分神经，对这些色光会逐渐产生疲劳感。当我们把这些光移开后，刚才未受到刺激的另一部分视神经立刻开始活动起来。比如：除去红色光所得到的即为蓝绿色的光影；除去黄色色光得到的是紫色光影，这种情况我们称它为补色残像(图3-6)，也称阴性残像；在夜晚的条件下，如果骤然熄掉室内的灯，在刚刚熄灯和看到阴性残像的那一瞬间，我们的眼睛会看到与灯泡形状完全相同的残像，这就是阳性残像。

图 3-6　影响残留实验

第三节　色彩错视现象

色彩的错视是一种很特别的视觉现象，是人们在感觉外部世界时经常会体验到的一种知觉状态，具体表现在人的眼睛在感受到的色彩效果（心理上真实）与客观存在的色彩实体（物理上的真实）之间存在着一定的差异（图 3-7）。人们往往会对色彩实体和色彩感觉作出不一致的判断，这一现象正是由于错视而产生的。色彩感觉虽然不是真实的色彩实体，但却是精神上和生理上的真实。人们在长期的日常生活中形成的视觉经验，使我们认为错视获得的色彩感觉是客观的真实，如果试图要加以纠正，反而会觉得不习惯。视觉艺术正是凭借了错视现象，才有机会去创造情趣独具的色彩意象，才能够在平面的画面上创造出空间感、立体感，并且能够用逼真的色彩去表现真实的自然，使之符合人们的视觉审美需求。

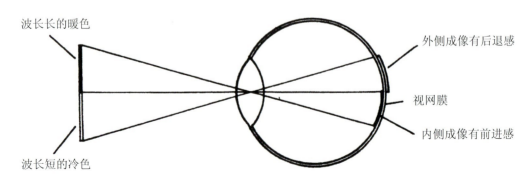

图 3-7　造成色彩进退感的视觉成像原理

色彩的错视现象主要表现为以下三个方面。

一、由生理构造引起的错视

由于眼睛的晶状体对于不同长短色波的微小差异,不能有完整精密的调节作用。因此,波长长的红色、橘色在视网膜的内侧成像;波长短的蓝色、紫色在视网膜的前侧成像,从视觉效果上看,红色和橘色比实际位置离眼睛近一些;蓝色和紫色则感到远一些(图3-8)。此外,由于色彩的冷暖、纯灰、明暗对眼睛的刺激,引起不同程度的神经兴奋,因此刺激性强的暖色、鲜色、亮色,给人的感觉强烈,似乎近一些、大一些;刺激性弱的冷色、灰色、暗色,看起来似乎远一些、小一些(图3-9),这些就是错视现象。

图 3-8　色彩的进退感

图 3-9　色彩大小感

二、由色彩对比引起的错视

当两个以上的色彩并置时,由于色彩之间的差异,使得两个色彩看起来明者更亮(图3-10)、暗者更深(图3-11),灰者更灰、鲜者更艳,彼此之间的色彩个性更加鲜明突出,色彩对比越是强烈,错视效果就越是明显。

图 3-10　怀特效应·错视

图 3-11 错视多色环

三、由色彩的形态关系引起的错视

形态关系即指由色彩的面积、形状、位置的变化所导致的色彩错视。面积大的色彩个性强、感觉稳定;面积小的色彩个性弱、感觉不稳定,尤其是在和其他色彩并置时更易产生错视。实形的色彩稳定;虚形、点和线的色彩不稳定,易产生色彩错视。两色位置越近越易产生错视,位置越远错视越小;两色交界处形成边缘错视。

上述色彩错视现象的分析告诉我们,在观察、分析、选择、组合色彩时,必须考虑到因色彩错视而引起的色彩变化,通过恰当地调节色彩来获得较为理想的效果。例如:主体形象选用鲜色、亮色可以使形象更加醒目突出,成为视觉中心;同一色彩采用不同面积表现,可以获得两种以上的色彩感觉等等。

色彩能够引起物质性的心理错觉,这一现象被许多设计家作为设计的手段之一。1940年,纽约的码头工人曾因为搬运的弹药箱太重而举行罢工,色彩学专家贾德教授到现场观察后建议,把弹药箱原来的深重色改为浅绿色。这样一来,弹药箱的实际重量并没有任何改变,但是搬运工人们却觉得弹药箱变轻了,于是他们停止了罢工。这是用改变颜色而提高劳动效率的典型案例。20世纪初,法国学者费雷让人用测力器测量手的握力,同时用各种颜色的光影响他们,结果发现,橙色光能使握力增加四分之三,红色光甚至能使握力增加一倍多。费雷先生进一步的实验证明:如果短时间工作,红色可以提高劳动生产率,而绿色则降低劳动生产率;但如果是长时间工作,绿色反而可以提高劳动生产率,而蓝色和紫色则降低劳动生产率。由此可见,色彩设计不仅要考虑到色彩自身的审美,同时还要考虑色彩给人们的心理所造成的积极影响和消极影响。

心理学家的实验证明,当一个人长时间处在红色的环境中,他的脉搏跳动会加快,

血压会升高,情绪也会变得烦躁不安。相反,当他处在蓝色的环境中时,就不会出现上述的生理变化,人的情绪也趋于稳定。色彩的这种物质性心理效应来自色彩的物理光刺激,它首先作用于人的视觉神经,进而导致人的心理错觉或生理变异。色彩的刺激甚至会干扰人的脑电波,脑电波对蓝色的反映是平稳的,而对红色的反映则是上下波动的。

在实际应用中,人们常常利用色彩的心理错觉来选用色彩。例如,红色光和橙色光本身具有温暖的感觉(图 3-12);而紫色光、绿色光和蓝色光则给人以寒冷的感觉(图 3-13)。因此,卧室窗帘在冬天往往被更换成红色或橙黄色。炎夏时的冷料、食品的包装大多选用蓝色。我们所说的"冷"色和"暖"色并不是来自物理上的真实温度,而是来自人们的视觉经验与心理联想。

图 3-12　室内装饰暖色调　　　　图 3-13　冰激凌外包装冷色调

此外,色彩的冷暖还具有带来其他方面的心理效应,譬如:暖色偏重,冷色偏轻;暖色色彩密度大,冷色色彩密度小;暖色柔软,冷色坚硬;暖色膨胀,冷色收缩等等。这些感受同样是因心理作用而产生的一种非客观印象。

总之,色彩的错视现象是非常复杂的,它对于色彩设计的实践极为重要,并且普遍存在于工业设计、平面设计、环境设计、建筑设计中。因此,我们在设计中必须逐步积累经验,充分预见形色变化,并且有意识地利用某些错视的效应,以便更好地为色彩设计服务,充分体现所要表现的设计意图。

思考练习题

1. 分析人眼的视觉原理及其主要的影响因素。
2. 简述人的视觉生理特征与视觉残像原理,制作视觉残像示意图。
3. 简述色彩的恒常性并制作一组示意图。
4. 简述色彩错视现象,制作一组色彩的错视效果示意图。

第四章

色 彩 对 比

色彩的对比存在一定的规律,当两种或两种以上颜色同时并置在一起,双方都会把对方推向自己的补色。例如,红和绿放在一起,红的更红,绿的更绿;黑和白放在一起,黑的更黑,白的更白,这种现象属于色彩的同时对比。色彩中的色相对比、纯度对比、明度对比都属于同时对比整体中的各个部分。

连续对比现象与同时对比现象都是视觉生理条件的作用所造成的,它们出于同一个原因,但发生在不同的时间条件。同时对比主要指的是同一时间条件下颜色的对比效果,连续对比指的是不同时间的条件下,或者说在时间运动的过程中,不同颜色刺激之间的对比。例如,当我们长久地注视一块红颜色之后,看到周围的东西发绿;当我们在对暖色光的环境适应后,突然来到正常光线下,会觉得颜色发冷。这种视觉残像属于色彩的连续对比现象。掌握色彩的连续对比的规律,可以使设计师利用它加强视觉传达的印象或用于减轻紧张工作造成的视觉疲劳。

本章主要论述色彩对比的知识和基本概念。从第一节到第七节分别介绍色相对比、明度对比、纯度对比、面积对比、形状对比、位置对比、肌理对比,这是掌握色彩对比方法、学习色彩运用必须了解的基本内容。

【学习重点】

1. 掌握色相对比的分类,以及明度对比、纯度对比的调式。
2. 学习面积对比、形状对比、位置对比、肌理对比的方法。

第一节 色 相 对 比

色彩中不同的颜色并置,在比较中呈现色相的差异,称为色相对比。例如,湖蓝与钴蓝比较就觉得湖蓝带绿味,钴蓝带紫味,在对比中,这两种颜色的特征更明确了。色相对

比中包括原色对比、间色对比、同类色对比、邻近色对比、对比色对比、补色对比、冷暖体系对比等。

一、原色对比

红、黄、蓝三原色是色环上最极端的三个颜色，表现了最强烈的色相气质，它们之间的对比属于最强的色相对比。如果用原色来控制色彩，则会使人感到一种极强烈的色彩冲突。正因为如此，我们看到各国都选用原色来作为国旗的色彩；京剧脸谱也使用强烈的三原色突出人物的特征等。图 4-1 所示为红、黄、蓝原色对比概念拼图，图 4-2 所示为红、黄、蓝原色京剧脸谱。

图 4-1　红、黄、蓝原色对比概念拼图　　图 4-2　红、黄、蓝原色京剧脸谱

二、间色对比

橙色、绿色、紫色为原色相混所得的间色，色相对比略显柔和，自然界中植物的色彩呈间色居多，例如，黄橙色的果实、紫色的花朵，绿与橙、绿与紫这样的对比都是活泼鲜明具天然美的配色。图 4-3 所示为间色对比。

图 4-3　间色对比

三、同类色对比

色相距离在色环上15°以内,色彩雅致统一,呈单纯、稳静、高雅。但显单调、呆板。可通过拉开明度距离和纯度关系来调整(图4-4)。

图4-4 室内设计中的同类色对比

四、邻近色对比

在色环上色相距离约60°(不超过90°)的对比,配色效果显得丰满、活泼,既保持了统一的优点,又有适当的对比,此为最佳效果(图4-5)。

图4-5 室内设计中的邻近色对比

五、对比色对比

对比色对比也称大跨度色域对比,在色环上色相距离 120°左右,对比有着鲜明的色相感,效果强烈、兴奋,但易产生视觉疲劳,如果处理不当,则会有烦躁、不安定感。故称为运动感的最佳配色(图 4-6)。

六、补色对比

在色环上色相距离为 180°的对比,是色相中最强的对比,优点是富有刺激性、饱满、活跃、生动,弱点是不雅致,有幼稚、原始感。最典型的补色对是红和绿、黄和紫、蓝与橙。黄、紫色对由于明暗对比强烈,色彩个性悬殊,是补色中最突出的一对。蓝、橙色对的明暗对比居中,冷暖对比最强,活跃而生动,红、绿色对,明度接近,冷暖对比居中,因而相互强调的作用非常明显。补色对比的对立性促使对立双方的色相更加鲜明(图 4-7)。

图 4-6　对比色对比

图 4-7　补色对比

七、冷暖体系与对比

在日常生活中,我们对一部分色彩产生暖和的感觉,而对另一部分色彩又产生寒冷的感觉,这是为什么呢?从色环上看,有寒冷印象的有蓝绿至蓝紫的色,其中蓝色是最冷的颜色;有暖和印象的是红紫到黄的颜色,其中红橙是最暖的色,如图 4-8 所示。在视觉上,冷暖对比产生美妙、生动、活泼的色彩感觉。冷色和暖色能产生空间效果,暖色有前进感和扩张感,冷色有后退感和收缩感,在艺术表现中,冷、暖色都有丰富的精神内涵。

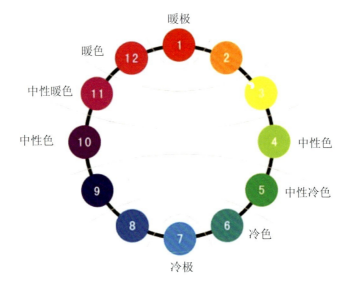

图 4-8　色彩冷、暖区域示意图

第二节　明　度　对　比

两种以上色彩组合后,由于明度不同而形成的色彩对比效果称为明度对比。它是色彩对比的一个重要方面,是决定色彩方案感觉明快、清晰、沉闷、柔和、强烈、朦胧与否的关键。

根据色立体图(图 4-9),中间明度轴用数字表示分为 9 段(级),其对比强弱取决于色彩在明度等差色的级数,通常把 1～3 级划为低明度区,4～6 级划为中明度区,7～9 级划为高明度区。在选择色彩进行组合时,当基调色与对比色间隔距离在 5 级以上时,称为强对比,3～5 级时称为中对比,1～2 级时称为弱对比。据此可划分为六种明度对比基本类型。如图 4-10 所示。

(1) 高长调,如 9∶8∶1 等。其中 9 为浅基调色,面积应大,8 为浅配合色,面积也较

大,1 为深对比色,面积应小。该调明暗反差大,感觉刺激、明快、积极、活泼、强烈。

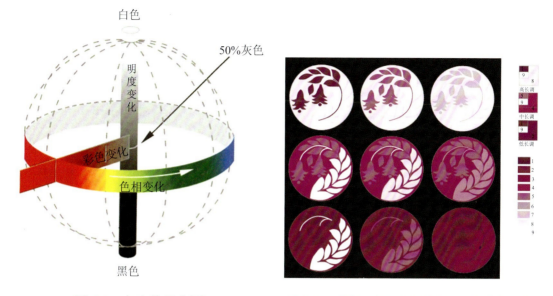

图 4-9 色立体示意图　　　图 4-10 明度对比基本类型 (肖莎莎 作)

(2) 高短调,如 8∶9∶7 等。该调明暗反差微弱,形象不易分辨,感觉优雅、柔和、高贵、软弱、朦胧、女性化。

(3) 中长调,如 5∶8∶2 等。该调以中明度色作基调、配合色用浅色或深色进行对比,感觉强硬、稳重中显生动、男性化。

(4) 中短调,如 6∶4∶5 等。该调为中明度弱对比,感觉含蓄、平板、模糊。

(5) 低长调,如 1∶2∶9 等。该调深暗而对比强烈,感觉雄伟、深沉、警惕、有爆发力。

(6) 低短调,如 1∶2∶3 等。该调深暗而对比微弱,感觉沉闷、忧郁、神秘、孤寂、恐怖。

图 4-11 所示为明度调式示例图。

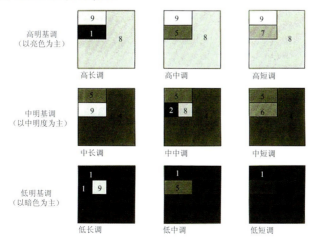

图 4-11 明度调式示例

通过对色彩明度的分析,我们发现,人的视觉对于明暗对比是极其敏感的,当画面出现强度对比时,引人注目的明暗对比会分散视觉对其他色彩效果的注意力,等于减弱了色彩其他性质的力量。正是这个原因,使得一切色彩效果都与控制色彩的明度有关。明度对颜色的同时对比也有着影响,当我们需要强调颜色的同时对比时,应尽量抑制明度的对比,当想减弱颜色的同时对比时,应加大明度的对比。在色彩的空间混合中,色点在保持一定的面积的情况下,弱对比会使色点形状模糊起来,易于发生色的视觉混合,色相对比强烈,而明度接近,整体的效果也会融为一体,反之,形状部分就会突出。

如果我们从明度、冷暖性质对色彩的空间效果进行分析,明度高、暖和的颜色向前迫近,明度低、寒冷的颜色向后退。明度的对比和冷暖的对比会产生色彩的空间效果。

第三节　纯　度　对　比

一个鲜艳的红和一个含灰的红相比较,能感觉出它们在鲜浊上的差异,这种色彩性质上的比较,称为纯度比较(图 4-12)。

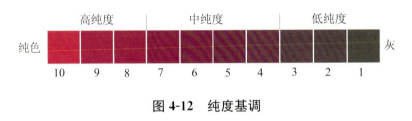

图 4-12　纯度基调

纯度对比可以体现在同一色相不同纯度的对比中,也可体现在不同的色相对比中,纯红与纯绿相比,红色的鲜艳度更高;纯黄与黄绿相比,黄色的鲜艳度更高。可以通过两个方法降低饱和色相的纯度:第一,混入无彩色黑白灰;第二,混入该色的补色。在改变一个色彩的纯度过程中无论加白、加灰还是加黑,都会在不同程度上使色彩的色相及冷暖倾向发生变化。一般来说,冷色有些变暖,暖色有些变冷。

将一个饱和度很高的色相按一定比例不断往里增加和它明度相等的灰色,直至变成完全的中性灰,就可以获得一个完整的纯度色阶。利用这一色阶,可以获得纯度的强、中、弱各种对比效果。位于纯度色阶两端的饱和色或近似饱和的色与中性灰色或近似中性灰色相比较,产生纯度强对比;在色阶上间隔 3～5 个等级的对比属纯度中间对比;间隔只有 1～2 个属纯度弱对比。

现实中的自然色彩和应用色彩大都为不同程度含灰的非饱和色,而每一色相在色相上的微妙变化都会使一个色彩产生新的相貌和情调。

图 4-13 至图 4-15 所示,分别为纯度弱对比、纯度中对比和纯度强对比。

图 4-13　纯度弱对比

图 4-14　纯度中对比

图 4-15　纯度强对比　(许克胜　作)

色彩易灰、脏或过艳,可通过调整明度来解决此类对比,使之既统一和谐又有变化,从而使鲜者更鲜,灰者更灰,色彩显得饱和生动,注目性强。

第四节　面　积　对　比

色彩总是通过一定的面积、形状、位置、肌理表现的。因此,对这些与之相关的要素进行研究,对于色彩对比起到了积极的作用。

面积的大小对色彩对比的影响力最大,当面积相等时,相互之间产生抗衡,对比效

果强;当面积大小悬殊时,则产生烘托,强调效果(图4-16)。

图4-16 面积与色对比 (引自《设计教育》)

歌德色量均衡面积比、互补色和谐面积比如下:

黄:紫＝3:9＝1:3＝1/4:3/4

橙:蓝＝4:8＝1:2＝1/3:2/3

红:绿＝6:6＝1:1＝1/2:1/2

原色和间色及其他色和谐面积比:

黄:橙＝3:4　　黄:红＝3:6　　黄:蓝＝3:8　　黄:绿＝3:6

红:橙＝6:4　　红:蓝＝6:8　　红:紫＝6:9　　蓝:绿＝8:6

蓝:紫＝8:9　　黄:红:蓝＝3:6:8　　橙:绿:紫＝4:6:9

图4-17、图4-18所示为互补色和谐面积比、互补色和谐面积比的应用。图4-19和图4-20所示是红比绿和橙比蓝。

图4-17 互补色和谐面积比

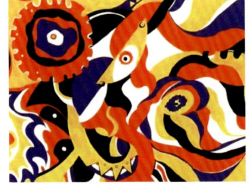

图4-18 互补色和谐面积比的应用
(引自《设计教育》)

图 4-19　红比绿　　　　　　　　　　图 4-20　橙比蓝

第五节　形 状 对 比

　　形状是色彩存在的形象要素之一,有色必有形,对比的色彩会因形状的变化而变化。形状越完整、单一,对比越强;形状分散、外轮廓复杂,对比则相对减弱,接近空间混合(图 4-21)。

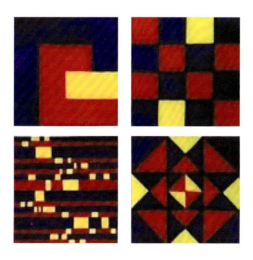

图 4-21　色彩与形状　(杨　欢　作)

第六节 位置对比

色彩在平面和空间中都处于某一位置上,位置关系可分为上下、左右、远离、邻近、接触、切入、包围等,位置远时对比弱,切入时增强,包围时最强(图4-22)。

图 4-22 色彩与位置

第七节 肌理对比

肌理即表面之纹理,物象表层的视感、触感对色彩的影响力很大。表面光滑的质地反光强,色彩随着光的变化显得不稳定,色彩的明度比实际高或低;粗糙的质地反光弱,反射不一致,色彩比原有明度稍暗。

色彩与物体的材料性质、形象、表面纹理关系密切相关,影响色彩感觉的是其表层触觉质感及视觉感受。

(1) 对比双方的色彩,如果采用不同肌理的材料,则对比效果更具趣味性。

(2) 同类色或同种色相配,可选用异质的肌理材料变化来弥补单调感。如将同样的红玫瑰花印制在薄尼龙纱窗及粗厚的沙发织物上,它们所组成的装饰效果,既成系列配套,又具材质变化色彩魅力。

(3) 绘画及色彩表现中,应用各种色料及绘具可产生出不同的肌理效果,例如,水

彩、水粉、油画、丙稀等各色颜料及蜡笔、马克笔、钢笔、毛笔等各类画笔。

（4）同样的颜料采用不同的的手法创造出许多美妙的肌理效果，以强化色彩的趣味性、情调性美感。例如，拓、皱、化、防、拔、撒、涂、染、勾、喷、扎、淌、刷、括、点等上色手法（图4-24至图4-26）。

图 4-23　色彩与肌理

图 4-24　色彩混合后自然和谐肌理

图 4-25　色彩肌理的流行趋势

图 4-26　色彩与肌理在室内设计中的运用

思考练习题

1. 色彩对比的基本概念是什么？
2. 色彩明度对比的基本调式有几种？各种调式给人以什么感受？
3. 肌理的基本概念是什么？它与色彩之间有什么样的关系？
4. 色相对比练习一组六幅，尺寸：每幅10cm×10cm，色彩：分别表现原色对比、间色对比、同类色对比、邻近色对比、对比色对比、补色对比。
5. 明度对比练习：一组四幅，尺寸：每幅10cm×10cm，色彩：注意区别高长调、高短调、中长调、中短调、低长调、低短调，选择其中4个调式予以表现。

6. 纯度对比练习：一组两幅，尺寸：每幅 15cm×15cm，色彩：分别表现纯度弱对比和纯度中对比。

7. 面积对比练习：一组四幅，尺寸：每幅 15cm×15cm，色彩：选择差别较大的四种（或以上）纯色，将画面中四块色彩的面积比定位于 70%、20%、7%、3%左右，绘制出四幅色彩面积比不同的色彩稿。

8. 面积对比练习：一幅，尺寸 20cm×20cm，色彩：根据原色和间色及其他色和谐面积比配置色彩。

9. 形状对比练习：一幅，尺寸 20cm×20cm，色彩：有彩色。

10. 肌理对比练习：四幅，尺寸：10cm×10cm，色彩：有彩色。

第五章 色彩调和

色彩的美感能提供给人精神、心理方面的享受，人们都按照自己的偏好与习惯去选择乐于接受的色彩。以满足各方面的需求。从狭义的色彩调和标准而言，是要求提供不带尖锐的刺激感的色彩组合群体，但这种含义仅提供视觉舒适的一个方面。因为过分调和的色彩组配，效果会显得模糊、平板、乏味、单调，视觉可辨度差，多看容易使人产生厌烦、疲劳的不适应等。但是色相环上大角度色相对比的配色类型，对人眼的刺激强烈，过分眩目的效果，更易引起视觉疲劳，而产生极不舒服的不适应感，使人心理随着失去平衡而显得焦躁、紧张、不安，情绪无法稳定。因此，在很多场合中，为了改善由于色彩对比过于强烈而造成的不和谐局面，达到一种广义的色彩调和境界，即色调既鲜艳夺目、强烈对比、生机勃勃，又不过于刺激、尖锐、眩目。

本章第一节和第二节主要论述色彩调和的概念和基本方法。第三节讲解奥斯特瓦德色彩调和论、孟塞尔色彩调和论、伊顿色彩调和论，是学习色彩调和必须掌握的理论基础。

【学习重点】

1. 色彩调和的概念和基本方法。
2. 孟塞尔色彩调和论。

第一节 色彩调和的概念

调和是指两个或两个以上色彩配合得当、能够相互协调，达到和谐。研究色彩的调和理论，就是研究怎样处理色彩的方法。人们对色彩和谐的观念可归纳为两大类：一类属于消极的，在消除了刺激感的情况下求统一，例如，"和谐就是类同"，"和谐就是近视"，把对比与和谐对立起来，这一认识太狭义；另一类属于积极的，通过色彩力量的对抗从

中求得和谐,例如,"和谐包含着力量的平衡与对称"。现代审美要求的多样性对色彩的和谐不仅仅满足于同一、近视给予的舒服、美好的调和感觉,而是多方位追求具有不同特征、不同价值的色彩表现。因此,色彩的调和即是对比下的调和。

第二节 色彩调和的方法

一、统一性调和

以统一为基调的配色方法。在三属性中尽量消除不统一因素,统一的要素越多,就越融和。

(一)同一调和

同一调和是指在色彩的三属性中保持一种属性相同、变化其他(图5-1至图5-6)。

图5-1 同色相调和

图5-2 同色相调和

图5-3 同明度调和

图5-4 同明度调和

图 5-5　同彩度调和

图 5-6　同彩度调和

（二）类似调和

类似调和即类似要素的结合。与同一调和相比有稍多的变化。图 5-7 至图 5-12 所示分别为类似色相的调和（一）、（二），类似明度的调和（一）、（二），类似彩度的调和（一）、（二））。

图 5-7　类似色相的调和（一）

图 5-8　类似色相的调和（二）

图 5-9　类似明度的调和图（一）

图 5-10　类似明度的调和（二）

图 5-11 类似彩度的调和(一)

图 5-12 类似彩度的调和(二)

二、对应性调和

对应性调和是一种广义的、适应范围更大的一种配色方法,强调在变化中求统一。此色彩强烈,富有变化,活泼、生动,但调和的难度较大。对应性调和的关键是要赋予变化以一定的秩序,使之统一起来。因此,秩序调和很重要。

(一) 秩序调和

此调和的关键在于整体与局部之间是否有共同的因素。其手法有以下两种:

(1) 赋予节奏序列:三属性中的一种,能形成渐变系列,如等差或等比,就能达到和谐。"推移"练习即是如此(图 5-13 至图 5-16)。

图 5-13 色相秩序调和(一)

图 5-14 色相秩序调和(二)

图 5-15　明度秩序调和(一)　　　　图 5-16　明度秩序调和(二)

（2）赋予同质要素：将对比的两色（或几色）同时插入或混入第三色，使双方同时具有相同因素，成为中间系列，使之调和统一；或互为点缀对方的色彩，也可按一定的量互相混入对方的色彩，都因增添同质要素而调和（图 5-17 至图 5-20）。

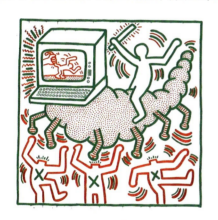

图 5-17　同质调和　（［美］凯斯·哈宁）　　图 5-18　互为点缀色调和
　　　　　　　　　　　　　　　　　　　　　　（［美］罗伯特．印地安那）

图 5-19　同质调和　（［瑞士］克利）　　图 5-20　同质调和　（［瑞士］艾力·布莱西布勒）

（二）调性调和

以色调为调和的基础，即色相的主导性达到调和（图5-21至图5-23）。

图5-21　类似色调调和　（王　俊）

图5-22　以暖色为基础对比色调和　（陆　源）

图5-23　户外建筑调色彩性调和

（三）失去平衡的调和

这种调和往往是反规律的，无统一因素，或是夸张，目的是寻求心理的震动。配色极具个性，给人以深刻的印象。有意追求刺激性、特异性，在协调中追求不协调，从而达到某种意义上的另一种协调。和谐的理论并非给人的想象力制造新的桎梏，而是提供探索色彩表现手段的多种可能性。色彩的组合成千上万，在保证配色目的的前提下，依个

人的审美、嗜好、时代、环境或习俗风尚，从而形成自己的配色风格与特色(图 5-24)。

图 5-24　失去平衡的调和　(储　乐)

三、调和的手法

(一) 面积调和法

色彩对比特点是将色相对比强烈的双方面积反差拉大，使一方处于绝对优势的大面积状态，造成其稳定的主导地位，另一方则为小面积的从属性质。例如中国古诗词里的"万绿丛中一点红"等(图 5-25，图 5-26)。

图 5-25　面积调和(一)

图 5-26　面积调和(二)

（二）阻隔调和法

阻隔调和法又称色彩间隔法、分离法。

（1）强对比阻隔。在组织鲜色调时，将色相对比强烈的各高纯度色之间，嵌入金、银、黑、白、灰等分离色彩的线条或块面，以调节色彩的强度，使原配色有所缓冲，产生新的优良色彩效果（图 5-27，图 5-28）。

图 5-27　阻隔调和（一）　　　　　　　图 5-28　阻隔调和（二）

（2）弱对比阻隔。为了补救因色彩间色相、明度、纯度各要素对比过于类似而产生的软弱、模糊感觉，常采用此法。如浅灰绿、浅蓝灰、浅咖啡等较接近的色彩组合时，用深灰色线条作勾勒阻隔处理，能求得多方形态清晰、明朗、有生气，同时又不会对比色调柔和、优雅、含蓄的色彩美感产生影响（图 5-29，图 5-30）。

图 5-29　阻隔调和（三）　　　　　　　图 5-30　阻隔调和（四）

（三）统调调和法

在多种色相对比强烈色彩进行组合的情况下，为使其达到整体统一、和谐协调之目的，往往用加入某个共同要素而让统一色调去支配全体色彩的手法，称为色彩统调，一般有三种类型（图 5-31，图 5-32，图 5-33）。

图 5-31　统调调和（一）

图 5-32　统调调和（二）

（1）色相统调，在众多参加组合的色彩中，同时都含有某一共同的色相，以使配色取得既有对比又显调和的效果。如黄绿、橙、黄橙、黄等色彩组合，其中由黄色相统调，如图 5-34 所示。

图 5-33　统调调和（三）

图 5-34　色相统调

（2）明度统调，在众多参加组合的色彩中，使其同时都含有白色或黑色，以求得整体色调在明度方面的近似。如粉绿、血牙、粉红、浅雪青、天蓝、浅灰等色的组合，由白色统一成明快、优美的"粉彩"色调（图 5-35）。

（3）纯度统调，在众多参加组合的色彩中，使其同时都含有灰色，以求得整体色调在纯度方面的近似。如蓝灰、绿灰、灰红、紫灰、灰等色彩组合，由灰色统一成雅致、细腻、含蓄、耐看的灰色调（图 5-36）。

图 5-35　明度统调

图 5-36　纯度统调

（四）削弱法

使原来色相对比强烈的多方，从明度及纯度方面拉开距离，减少色彩同时对比下越看越显眼、生硬、火爆的弊端，起到减弱矛盾和冲突的作用，增强画面的成熟感和调和感。如红与绿的组合，因色相对比距离大，明度、纯度反差小，感觉粗俗、烦躁、不安。但分别加入明度及纯度因素后，情况会改观。如红＋白＝粉红、绿＋黑＝墨绿，它们组合后好比红花绿叶的牡丹，感觉变得自然生动美丽（图 5-37，图 5-38）。

图 5-37　削弱法（一）

图 5-38　削弱法（二）　（马晓燕）

（五）综合调和

将两种以上方法综合使用。如黄与紫色组合时，用面积法使黄面小，紫面大，同时使黄中调入白色，紫中混入灰色，则变成淡黄与紫灰的组合，感觉既有力又调和，这就是同时运用了面积法和削弱法的结果（图 5-39 至图 5-42）。

图 5-39　综合调和（一）

图 5-40　综合调和（二）

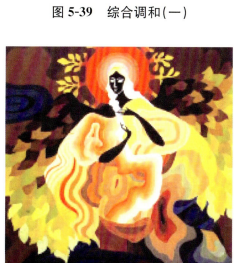

图 5-41　综合调和（三）

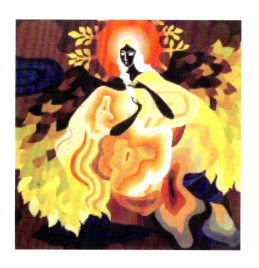

图 5-42　综合调和（四）

第三节　色彩调和理论

色彩的调和研究,国际上归纳为奥斯特瓦德色彩调和论、孟塞尔色彩调和论和伊顿色彩调和论。

一、奥斯特瓦德色彩调和论

奥斯特瓦德色立体本身是个由两个圆锥底面对接组成,像一个现代会计算盘的珠子,这个珠子过中轴的纵切面成一个菱形。算盘珠的中轴为灰度轴,边上的棱角组成的圆周为最高饱和色,通过这个珠子可以求出色调和色彩,在这个基础上他借用调音乐器的原理,将每一个色彩的记号考虑为音符,整个色表如同一个乐器,其色彩的调和法就如和声法,尽量避免不同纯度的色彩同时出现,即色彩按接近的性质配比,以获得同类相和的感觉。按这种方法可以避免色彩的突然变化。这个法则的另一面体现了奥氏的"调和就是秩序"的思想,在这里,形成秩序的是色彩的含白量、含黑量、含彩色量等共同的要素(图5-43至图5-47)。

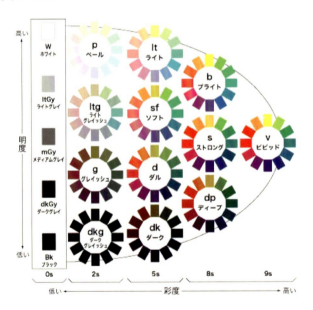

图5-43　奥斯特瓦德色彩调和范例

图 5-44 浅色调 （郝　凯）

图 5-45 鲜色调 （[荷兰]梵　高）

图 5-46 浅灰色调 （[德]金特·凯泽）

图 5-47 暗色调 （[德]金特·凯泽）

二、孟塞尔色彩调和论

美国色彩学家、教育家孟塞尔创立了孟塞尔色彩体系，并在赫尔姆霍兹的"心理五原色"理论基础上，最终发明了孟塞尔色立体，美国国家标准局和光学会分别在 1929 和 1943 年修订出版了孟塞尔图册，孟塞尔色彩体系成为色彩界公认的标准色系之一（图 4-48 至图 4-50）。

孟塞尔强调，调和就是要具备有规律的关系。例如，在色立体中的 2 色，它的连线通过中心，那么这 2 色是调和的；大面积低彩度的弱色与小面积的强色是调和的。关于什么是取得完全平衡的色彩，孟塞尔认为只有这些色彩全部混合或置于转盘旋转时，能得到明度为 5 的灰时才算。他还认为 2 个补色系的色彩如果要求平衡，就必须满足：

$$\frac{V_A \times C_A}{V_B \times C_B} = \frac{S_B}{S_A}$$

其中,V_A、C_A 与 S_A 分别为色彩 A 的明度、彩度与它所占的面积;V_B、C_B 与 S_B 分别为色彩 B 的明度、彩度与它所占的面积。在孟塞尔色立体中,按任一方向或系列来选择色彩,只要有规律地保持一定的间隔,色彩就是调和的。

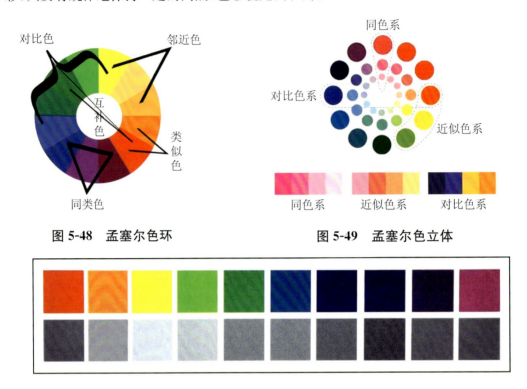

图 5-48　孟塞尔色环　　　　　　　图 5-49　孟塞尔色立体

图 5-50　孟塞尔色彩体系

三、伊顿色彩调和论

著名色彩学家伊顿提出,"理想的色彩和谐就是用选择正确的对偶的方法来显示最强的效果"。他的调和法则显示了对比状态中的和谐美。他以色相环与色立体为基础,得出一系列的调和法则。

(一)二色调和

伊顿在《色彩艺术》一书中指出:"连续对比与同时对比说明了人类的眼睛只有在互补关系建立时,才会满足或处于平衡。""视觉残像的现象和同时性的效果,两者都表明了一个值得注意的生理上的事实,即视力需要有相应的补色来对任何特定的色彩进行平衡,如果这种补色没有出现,视力还会自动地产生这种补色。""互补色的规则是色彩和谐

布局的基础,因为遵守这种规则便会在视觉中建立精确的平衡。"伊顿提出的"补色平衡理论"揭示了一条色彩构成的基本规律,对色彩艺术实践具有十分重要的指导意义。如果色彩构成过分暧昧而缺少生气时,那么互补色的选择是十分有效的配色方法,无论是舞台环境色彩对人物的烘托和气氛的渲染,还是商品广告及陈列等等,巧妙地运用互补色构成,是提高艺术感染力的重要手段。凡是在色相环中与色立体中构成直线的互补色,虽然对比最为强烈,但是又缺一不可,才能唤起我们心理上的完满平衡的感觉。因此,如果用两纯色进行设计的话,选用两补色是非常有力度的。但要注意面积上的配比,可参考第四章的面积对比(图5-51,图5-52)。

图5-51　二色调和(一)　（[俄]罗克威）

图5-52　二色调和(二)　（[俄]罗克威）

(二) 三色调和

凡是在色相环与色立体中构成等边三角形或等腰三角形的三个色是调和的色组。也可将这些等边或等腰三角形想象为色立体上的三个点,只要转动三角形,便可在色立体上找到无数个三色调和组合。这种配色方式可以保证色彩补偿心理的完满性,色彩因此达到平衡(图5-53至图5-58)。

图5-53　三色调和色环

图5-54　三色调和(一)

图 5-55　三色调和(一)

（[荷兰] 蒙德里安）

图 5-56　三色调和(三)　（桃花坞年画）

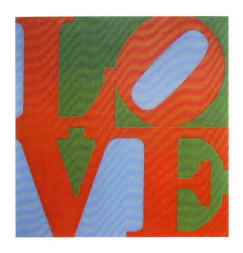

图 5-57　三色调和(四)

（[美] 罗伯特·印地安那）

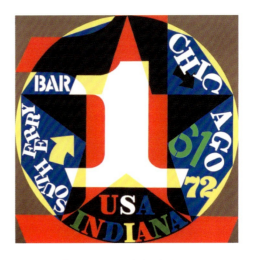

图 5-58　三色调和(五)

（[法] 罗伯特·德劳内）

（三）四色调和

凡是在色相环上与色立体中构成矩形的四个色是调和关系，这种调和的色相两两相对，而又暗含关系，是对比调和的范例。如果采用梯形与不规则的四边形取色，那么可以有更多的变化，但是要特别注意主次关系(图 5-59 至图 5-62)。

图 5-59　四色调和色环

图 5-60　四色调和(一)　（郑霞兰）

图 5-61　四色调和(二)
（［伊朗］Ali Vazirian）

图 5-62　四色调和(三)　（李泽昕）

（四）多色调和

　　凡是在色相环上与色立体中形成正五边形、正六边形等正多边形的取色关系所形成的调和。这种调和色彩众多，喧嚣热闹，非常适合于节日气氛的设计。对于设计师来说，掌握这种多类选色的内在规律，是必要的职业素养(图 5-63 至图 5-66)。

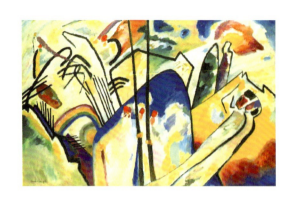

图 5-63　多色调和(一)

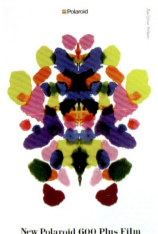

图 5-64　多色调和(二)

（[英]艾伦·弗莱切)

图 5-65　多色调和(三)

图 5-66　六色调和

◀ 思考练习题 ▶

1. 色彩调和的基本概念是什么？
2. 色彩调和与色彩对比的关系是什么？
3. 在实际应用中怎样才能做到色彩配合得当、能够相互协调，达到和谐？
4. 完成统一性调和一幅，尺寸：20cm×20cm，色彩：有彩色。
5. 完成秩序调和一幅，尺寸：20cm×20cm，色彩：有彩色。
6. 完成同质调和一幅，尺寸：20cm×20cm，色彩：有彩色。
7. 完成三色、四色调和各一幅，尺寸：20cm×20cm，色彩：有彩色。

第六章 色彩与心理

色彩就其本质而言是物质的,但它同时又具有精神性的价值。

在人们的日常生活中,常常体会到色彩对自己心理的影响,并且这种影响往往是不知不觉的,是不以人的意志为转移的。这种影响往往左右人们的情绪,干扰人们的意识与意志,这就是色彩的心理效应。色彩的影响有直接的、间接的,以及由于人们自身的观念所造成的结果。对于视觉艺术中的色彩设计,必须了解和掌握色彩对人们的各种不同层次的影响,这是从事设计工作的必要基础。

本章第一节重点论述六种色彩的表情;第二节对色彩象征含义的产生进行阐释,列举了世界不同文化下色彩象征含义的差异;第三节论述色彩联想的成因以及学者对此研究结果;第四节阐述了心理学家按照民族、地区的差异,对个人喜好色彩所做的统计。

【学习重点】

1. 红、橙、黄、绿、蓝、紫以及黑、白、灰各色彩的表情。
2. 色彩的象征与联想。

第一节 色彩的表情

就色彩的本质属性而言,其本身是没有知觉的,自然也就不存在什么表情。但是由于我们所处的客观世界是一个色彩缤纷的世界,或者说客观世界本身就是一个色彩的世界。自然界的许多事物都有其相对固定的色彩,如红色的太阳,蓝色的海水,银色的月亮,各种颜色的花朵等等。当我们在日常生活中所积累的大量的关于色彩的视觉经验与客观的色彩刺激发生呼应时,就会在心理上唤起与某种事物相对应的联想,从而引发出某种情绪或情感。由于这些视觉经验所提供的思维习惯,我们在心理上将某种表情赋予了某种色彩。也就是人的主观意识通过某种信息的转换表现为色彩的客观性效

应。这时,色彩自身似乎具有了某种感染力,我们称之为色彩的表情。如桃红柳绿告诉我们春天来了,金黄的谷穗是秋天的气息,五彩缤纷的花朵令人欢快,黄昏的夕阳则常常令人产生伤感的情绪(图6-1至图6-4)。

图6-1　春天的色彩　(张利明　摄)

图6-2　《丰收乐》　(孔令宝　摄)

图6-3　姹紫嫣红　(华思宁　摄)

图6-4　冬日黄昏　(太湖学　摄)

通过以上的分析,我们可以确认,自然界的色彩是有表情的。同理,作为视觉艺术中的色彩造型可以表达人们的情感已经成为人们的共识。因此,美学家鲁道夫·阿恩海姆肯定地说:"色彩能够表现感情,这是一个无可辩驳的事实。"

当然,色彩的表情并不是那么简单地、机械地就可以做结论的,而是难于把握的,也可以说是捉摸不定的。因为色彩所包含的内容十分复杂,从色彩的性质来看,色相、明度和纯度这三种最基本的元素构成了色彩的性质,而色相、明度和纯度这三种最基本的元素中的任何一方发生任何一种变化,色彩的表情就会随之而发生变化。在此需要强调的是,仅仅用联想来解释这一现象是不能完全令人信服的,因为色彩心理往往是因人而异,由于国家、民族、地域、信仰和教育的不同,人的个体之间的差异实在是千差万别,对于各种色彩所显示的表情特征的描述,正如要描述全世界70亿多人(截至2013年1月4

日)中每一个人的个性特征一样困难。尽管如此,作为造型艺术中具有极其重要地位的色彩艺术,自从人类进入文明时代以来,就一直是人们的研究对象。并且根据类型学原理,对一些典型的色彩进行分析与描述,也是人们力所能及的事情。

日本色彩研究所通过调查发现,成年男性喜爱绿色、蓝绿色和青色系列的颜色,而女性则喜爱黑色、青紫色、紫色、紫红色和红色系列的各种颜色,高纯度和低明度的颜色男女都普遍喜爱。美国学者在大学生中调查后得出结论,绿色和青色范围的色相受到大多数人的欢迎,黄色区域色相的颜色喜爱的人较少,明度与纯度越高越受欢迎。

我们选择光谱上所显示的红、橙、黄、绿、蓝、紫这六种色彩作为典型,同时也将属于另一个系列的无彩色作为研究对象,分析它们的表情和性格,探求色彩表情所蕴含的具有共通性的规律,给予学习者以有益的启示,便于他们运用这些规律去从事色彩设计的创造性工作。

一、红色

在可见光的光谱色中,红色的光波最长。心理学家的研究证明,对于一个心理正常的人来说,红色能够使人的肌肉的机能和血液循环加强。红色常常被描写成一种令人振奋的和充满刺激性的色彩,它的穿透力最强,最容易引人注目,是最强有力的色彩,热烈、冲动,富于刺激性。

由于红色光波最长,在空气中辐射的直线距离最远,使得人的视觉反应极其灵敏。就其对人的心理影响来看,红色既能向人们传达喜庆、吉祥、热烈、兴奋、激情、敬畏、革命、庄重等信息(图6-5),也表示残酷、危险、警示等信息。因而国际上普遍用红色来表示危险和警觉的信息,如作为禁止或停止通行的信号灯和交通标志等,信号弹多用红色作为色彩标志。而红色能够使人产生亢奋的感觉这一特性,被原始先民直觉领悟,他们在狩猎或战争中用红色装饰身体,赋予了鼓舞自身、恐吓敌人的神奇魔力。而1994年英国足球协会的一项研究报告说,作为给运动员作赛前动员的环境应该用红色涂饰,这样有利于鼓励队员的斗志,使他们在球场上奋勇拼搏。

图6-5 景德镇过年风俗

德国艺术史家格塞罗认为:"红色是一切的民族都喜爱的颜色"。时至今日,红色在世界各民族的用色习俗中始终占有重要的地位。在中国,用红色表达喜庆、吉祥、幸福、

欢快的含义已经成为根深蒂固的集体意识。每逢年节时分，尤其是春节，家家户户都要贴红对联、挂红灯笼、送红包、放红鞭炮等等（图6-6）。北方农村新娘出嫁时穿用的婚礼服则像是一曲红色的交响乐：红盖头、红肚兜、红袄裤、红腰带、红喜字、红绣鞋等等，给婚礼增添了浓烈的喜气，也把新娘衬托得分外俏丽动人（图6-7）。我们的邻国印度也是一个视红色为吉祥的国家，如许多印度妇女于前额正中部位装饰一个红点，这在印度传统习俗中具有多重寓意：一是表示已婚，二是代表丈夫健在，三是表示家庭和睦平安。

图6-6　鞭炮、对联

图6-7　传统式中国婚礼习俗嫁妆

二、橙色

橙色是仅次于红色波长光波的暖调色彩。橙色是光辉、明快的色彩，像红色一样，橙色也具有使人脉搏加快、温度升高、肌肉机能加强的特性，令人感到欢快活泼、兴奋不安，具有启发人向上的作用。

橙色是暖色系中最温暖的色彩，当橙色处于饱和状态时，多与温暖、辉煌、光明、华丽、成熟、富裕、富贵、甜蜜、丰富、快乐等寓意相联系。橙色是世界上绝大多数民族都喜欢的色彩，所以称为国际色彩。康定斯基坚定地认为"橙色是最能使眼睛得到温暖和快乐情感的颜色"。由于自然界许多果实，如柿子、橘子、橙子等多为橙色，而橙色具有刺激食欲的作用，所以许多食品在加工的时候常常做成橙色，以引起人们的食欲并进而采取购买行为（图6-8）。

在印度，橙色代表着信赖、权利和责任。因此，每一位新任总理宣誓就职时，他的肩上都会被披上一块橙色绸缎制成的方巾，寓意众望在身、任重道远。但在不同的文化背景下，橙色却被解读为没落、邪恶、凶丧等含义。例如，巴西人就认为橙色是一种晦气之色，中世纪的西方人对橙色有憎恶情绪。在宗教典籍、文学作品和绘画艺术中，大凡贱人和邪恶之人常常身穿橙色服装，他们的头发也被描绘成橙色，如出卖耶稣的叛徒犹大，就长着一头橙色的头发。非洲人厌恶其境内使人窒息的沙漠，所以也用橙色来表

示邪恶的东西(图 6-9)。

图 6-8　橘子丰收

图 6-9　非洲地狱般的橙色沙漠

三、黄色

黄色是所有色彩中亮度最高、最亮丽最活跃的颜色，在高明度下能保持很强的纯度。黄色灿烂而明亮，闪烁着太阳般的光芒，与金秋和丰收相联系(图 6-10)，因而有"金黄色"之称。

纯正的黄色表达出纯真、光明、轻松、活泼、智慧、高贵的意蕴，也具有嫉妒、权势、诱惑、藐视等复杂的指向。在中国传统的文化习俗中，黄色被尊奉为一种高贵而庄严的色彩。"黄袍加身"用来比喻人的仕途飞黄腾达，因为在长达两千多年的封建社会里，黄色被作为中央集权的权力象征色彩，为帝王所专用(从服饰到室内装饰、陈设用品、日用器具、交通工具以及宫廷建筑的外部装饰的色彩等等)(图 6-11、图 6-12)。

图 6-10　太阳的光芒

曾经在我国上演的日本故事片《幸福的黄手帕》中，黄色被赋予了惦念、期待、幸福的感情色彩，那随风飘拂的黄手帕所演绎的生动故事至今感人至深。在西方的中世纪时代，由于基督教的普及，黄色被西方人视为极其忌讳的色彩，这是由于传说中出卖耶稣的犹大身穿黄袍，由此黄色被赋予了卑鄙、无耻、狡诈、背叛的含义。

图6-11　帝王服饰龙纹

图6-12　明清宫苑屋顶　（华思宁　摄）

四、绿色

绿色是人们最为常见而又令人赏心悦目的色彩，它美丽而优雅，无论对人的生理和心理影响都是平静而温和的（图6-13）。科学家发现，绿色最容易被人的视力所接纳，常看绿色可以对人的视觉神经产生活化功能，不仅有利于人们恢复视觉疲劳，而且能够促进人的精神兴奋，起到解除郁闷、开阔心胸的作用。绿色还引起关于生命、安全的联想，因此，绿色被普遍用于交通安全的信号灯光。

纯正的绿色蕴含着理想、希望、和平、青春、轻松、舒适、公平与公正等词义。而在所有的含义中，最为人们所认可、使用最为广泛的词汇是"和平"与"安全"。这源于《圣经·创世纪》中挪亚方舟的故事：从挪亚方舟上放飞的鸽子嘴衔着一枝绿色的橄榄枝，向人们报告洪水退去、平安

图6-13　三叶草　（华思宁摄）

来到的消息。自此，绿色即被移情为和平、安全的色彩符号。

在人类诞生和成长的大自然中，绿色是占统治地位的色彩。因此，对绿色的亲近、亲情、观察与感悟可谓是人类与生俱来、历久弥新的情感。近百年来尤其是进入21世纪以来，科学技术的日益进步使得人类社会创造了极其丰富的物质财富。但是，也应该看到，以牺牲人类赖以生存的环境为代价的掠夺式的高速发展，过度的开发和大量土地的征用导致耕地数量锐减，人类的乱砍滥伐造成植被遭受到前所未有的破坏，土地沙化，资源枯竭，大气污染日益严重，物种灭绝的速度超过了历史上任何一个时期，大批的绿色

和纯净的空气正在与我们悄然告别。今天的人们对于绿色的眷恋益发强烈(图6-14),保护生态平衡、保护绿色、保护环境日益成为人们关注的焦点,一些新的概念和新名词成为了政府和公众的共同话题和努力的目标,如"绿色产品"、"绿色食品"、"绿色开发"、"绿色奥运"等等(图6-15),绿色与人类的亲情关系正变得越来越深厚,这既是人类文明发展的标志,也是人类自身生存与发展的需要。

图6-14　公益环保广告·绿色出行

图6-15　绿色通道钙果冰酒包装

五、蓝色

在可见光谱中,蓝色光波较短,属于内向的、收缩的冷调色彩,是冷色系中最寒冷的色彩。由于辽阔的天空和浩瀚的大海都呈现蓝色,因此,在人们的视觉心理上,蓝色体现着博大和广阔,联想到宇宙和冰川,给人的感受是平静与遥远、纯洁和崇高(图6-16、图6-17)。

图6-16　阿根廷冰川

图6-17　松花江冰雪

饱和的蓝色蕴含着深邃、博大、理智、永恒、信仰、真理、朴素、尊严、自由、清高以及冷酷、保守、空寂等复杂的含义。在漫长的中华文化形成和发展过程中,蓝色文化紧紧伴随着中华文明,蓝色彰显出神韵独具的魅力,例如青花瓷器、蓝印花布、蜡染、扎染(图6-18、图6-19、图6-20、图6-21)等皆以其自成体系的内涵显示了华夏民族的生活图景和生存

状态。在现代化程度越来越高,大、中城市高楼林立的当下,大片的蓝色玻璃幕墙构成了一道道新的城市风景线(图6-22)。在西方,根据色彩学家的调查显示,蓝色是最为人们所青睐的色彩。穿蓝色服装,使用蓝色用品几乎成为西方人的一种习惯和文化嗜好(图6-23)。著名画家毕加索说:"世界上最美的东西就是各种蓝色中的纯蓝色。"蓝色是西方人生活中不可或缺、使用率最高的经典色彩,这与源自于"海洋文化"的欧洲文化有关。以古希腊文明为源头的欧洲文明是以爱琴海区域为其文明的发祥地,欧洲资本主义早期的原始积累也是以航海技术为依托,因此可以认为,海洋孕育了西方文明,欧洲文化又有"蓝色文明"之誉。

图6-18 故宫博物院馆藏·元代青花瓷瓶

图6-19 蓝印花布 (江苏南通)

图6-20 苗族蜡染龙凤龟

图6-21 苗族扎染花布

图 6-22　希腊的蓝色街巷

图 6-23　蓝色服饰

六、紫色

紫色的光波最短，也是色相环中明度最低的色彩。紫色也是最不稳定的色彩。约翰·伊顿认为，紫色是非知觉的颜色。它神秘，有时给人印象深刻，有时又给人以压迫感；并且因对比的不同，时而富有威胁性，时而又富有鼓舞性。当紫色以色域出现时，便明显产生恐怖感，当它倾向于紫红色时更是如此。他还认为，紫色是象征虔诚的色相，当紫色深化暗淡时，又是蒙昧迷信的象征。潜伏的大灾难就常从暗紫色中突然爆发出来。歌德对紫色作这样的描述："这类色光透射到一幅景色上，就暗示着世界末日的恐怖。"

紫色似乎是所有色彩中表情最为丰富的色彩。在我国古代，紫色曾被赋予高贵和吉祥的身份。例如隋唐时期，紫色一度成为朝廷五品以上高官的指定服色。北京故宫皇城被称为"紫禁城"，李白的名句"日照香炉生紫烟"，民间吉语"紫气东来"。世界各地的宗教建筑都离不开紫色，这里的紫色同样体现了神圣、高贵、祥和的色彩观念。在现代社会中，紫色又具有了更多的内涵，最为典型的是浪漫、含蓄的韵致，青年女性常喜选用紫色作衣裙（图 6-24），也常用作女性的化妆品、闺房和内衣的色彩设计（图 6-25），许多娱乐场所，如舞厅等多用紫色布景和紫色灯光来营造所需要的环境气氛（图 6-26）。

以上所述六种色彩均为有彩色，顾名思义，与有彩色相对应的是无彩色，即黑色、白色和灰色这三种色彩，无彩色在视觉心理上与有彩色具有同等重要的价值，其所具有的表情意蕴亦是神韵独具和魅力无限的。

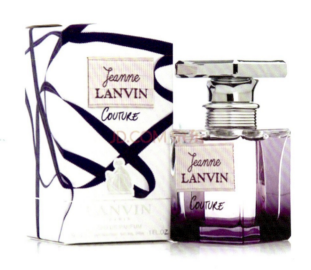

图 6-24　悉尼时装周紫色系　　　　图 6-25　LANVIN 浪凡紫色霓裳女士香水

图 6-26　紫色格调迪厅设计图

康定斯基认为,黑色意味着空无,像太阳的毁灭,像永恒的沉默,没有未来,失去希望。而白色的沉默不是死亡,它有无尽的可能性。黑白两色是极端对立的色,然而有时候又令我们感到它们之间有着令人难以言状的共性,黑白又总是以对方的存在来显示自身的力量,它们似乎是整个色彩世界的主宰。白色与黑色都可以表达对于死亡的恐惧与悲哀,都具有不可超越的虚幻与无限的精神(图 6-27)。

在整个色彩体系中,灰色是最为被动的色彩,作为一种中性色,它必须依靠相邻的色彩才能获得生命。当它与艳丽的暖色并置时,就会显示出冷静的品格(图 6-28),而当

它靠近冷色时,则会变得温和而活跃起来(图6-29)。

图6-27　土耳其的黑玫瑰·象征死亡

图6-28　暖色与灰色并置效果　　　图6-29　灰蓝搭配打造舒适视觉效果

当然,上述对于色彩表情的分析与介绍,只是为了给初涉色彩学的读者提供一些典型性的启示,其实色彩的表情特征远不止我们所描述的这样简单,况且作为一家之言,并不能把它当作一种绝对性的定论。同时还由于人们的职业、性别、年龄、文化的差异,对色彩的感受和理解也会大相径庭。同时,色彩的表情在实际运用中,由于不同的对比关系也会产生相应的变化,时而华丽,时而朴实;时而斑斓夺目,时而含蓄稳重。什么样的色彩设计才能准确地表达所需的感情,则要依靠创作者的悟性、经验、感觉和想象力,而不存在什么统一的、固定不变的模式。

第二节　色彩的象征

当物理性的色彩通过人的视觉感受，产生一系列情感反应，进而升华为能够深刻地表达人的观念和信仰的精神活动层面，这时的色彩就具有了象征性的特质。

色彩的象征源于人们对于色彩的心理联想，它是人类丰富多彩的特定精神内容的物化载体。象征性色彩具有强大的精神力量，反过来又能触发人们内心潜藏的色彩情感和色彩想象。在人类社会的初期，原始先民们就以他们的想象力和模仿的天性创造了各种具有象征意味的彩色纹饰以及图腾符号，并用色彩来表达某种象征性的意义。在我国，早在汉代时期，中国的先民就构建了独特的五色象征体系，即红、黄、青、白、黑，并以之象征"五行"：水、火、木、金、土，形成了"五行"色彩学理论。"五行"中的色彩象征反映了古人自发性的、具有哲理思维的色彩想象力。

在世界文化呈现多元化发展的当下，虽然社会经济发展水平各有高低，文明程度不一，但不同地域、不同民族、不同文化背景下的人们，都拥有自己象征性的色彩语言。这种象征性的色彩是长期发展过程中的历史积淀和产物，能够形象地反映和传达各种文化观念的精神实质，具有很强的历史延续性和民族文化特征。既各具个性，又具有一定的共性，并由此而成为人类文明的一部分内容。

在西方，中世纪时期教堂里的镶嵌壁画，大多运用金色象征天国的光明、上帝的智慧（图6-30）。在各类宗教绘画中，圣母通常身着红色衣服和蓝色斗篷，用以象征圣爱与贞节（图6-31）。这样的色彩选择作为象征性的语言符号，有效地传播了宗教的精神与情感。

图6-30　圣彼得堡教堂

图6-31　玫瑰园里的圣母子

色彩的象征又不是完全产生于人的生理反映,它与人们所处的文化环境具有极其重要的联系。由于地域的差异和文化的差异性形成了不同的传统文化色彩形式。如黑白两色,在东西方常常与死亡和哀悼相联系。在中国和印度,死亡的颜色是白色:穿着未经染制的衣服是一种谦卑的表示,同时白色是与平和、宁静联系在一起的,白色把人们的哀伤与超度死者的亡灵在一片虚幻中投向无限的空灵,而死者的棺木则漆成黑色。在当代中国人的葬礼上,通常以佩带白色的纸花或是黑色的袖套表达对死者的哀悼。在西方文化中,也是以黑色象征着死亡:哀悼者穿着黑衣,而逝世者的灵柩也是由黑色轿车负责运送的,黑色在西方葬礼上倾诉着对死者的哀悼。黑色或白色所营造的肃穆、森然的气氛,超过一切语言的表达。然而在西印度群岛,人们却使用鲜艳的色彩来纪念死亡,在他们的文化中,是以此来祝愿死者的灵魂进入了一个更加美好的世界。白色具有一尘不染的品位,纯洁、忠贞、正直、清白等褒义都被赋予了白色。西方人举行婚礼,新娘通常身披白色婚纱,既象征纯洁和忠贞,也含有圆满的善意(图6-32)。

图6-32　穿婚纱的西方女孩　(www.redocn.com)

人类在长期接触、运用色彩的过程中,根据他们的生产、生活经验,积累起了某一色彩和某一事物之间联系的认识,形成了许多对应的象征关系。人类对于色彩象征的认识并不是虚无的抽象概念,亦非人们主观臆测的产物,而是人们普遍都能感知和看到的实际存在。色彩的象征往往同人的观念、想象联系在一起,在不同地域、不同文化背景的情况下,有时会表现为某些共性,与某种持定的精神内容相联系,成为特定事物的象征。例如,红色象征革命,黄色象征光明,绿色象征生命,蓝色象征科学等(图6-33、图6-34、图

6-35、图 6-36）。

图 6-33　井冈山红旗雕塑

图 6-34　婚礼黄色手捧花

图 6-35　大自然孕育的生命

图 6-36　化学试剂

　　色彩的象征内容不是绝对的，也没有理论上的必然性，它的具体内容总是同时代、文化、国家、民族、阶级、宗教和自然环境等因素密切相关。同一色彩的象征内容可随时间、地域的不同而发生变化。

　　我们以红色为例来做进一步说明：人类对红色最早的认识当始于森林火灾和火山爆发，蔓延的山火和灼热的岩浆严重地威胁着原始人类的生存，因而人类始祖对于红色与恐惧的联系就成为最早的象征内容。随着宗教的产生和普及，火成了人们崇拜和敬畏的对象，红色被赋予了威武、崇高、神圣等象征内容。战争中的厮杀与狩猎活动所形成的流血，胜利者们将红色作为胜利、勇敢、光荣的象征，因而在很多文化中，红色都和旺盛的生命力相联系。当人类掌握并利用火来造福社会之后，红色又与温暖、幸福、光明等内容联系起来。无产阶级革命又给红色增添了革命的象征内容（图 6-37）。

　　通过内涵的延伸与转换，红色具有十分广泛的内容。贴红对联、挂红灯笼是节日的象征。红色会场具有团结、隆重、庄严等意义。由于红色总是同火警、禁止等相联系，世

界各国普遍采用红色信号来提醒和指示危险。例如,"禁止烟火"、"禁止通行"、"有电危险"等,均用红色标志,世界各国消防车的外观也多为红色。从红色的各种象征意义可以看出,色彩的象征和人类生活的各个方面密切相关,具有广泛的现实意义。在视觉艺术的创作中,应该充分利用色彩象征的特点为所要表现内容服务,从而使人产生深刻的印象,达到艺术表现的最佳效果。

图 6-37　红色象征革命

第三节　色彩的联想

色彩的联想,是指人们在对某一特定色彩的知觉过程中,经过多种感觉器官的分析,触发了人们的感觉经验,在心理上引发某种与之相关的感觉和情绪。产生色彩与某一事物之间联想性的知觉。这种联想性的知觉基于人们视觉经验的积累。

色彩的联想可分成两种类型,即具体联想和抽象联想。通过色彩联想到具体事物的为色彩的具体联想。例如,由红色想到太阳、火焰等;由绿色想到树叶、草地等。由色彩而联想到抽象概念的就称为色彩的抽象联想。例如,红色联想到热烈、危险等,由黑色联想到死亡、悲哀等。色彩的联想与色彩的色相、明度和纯度密切相关,不仅发生在某一个单色上,也发生在不同的色彩搭配关系中。我们通常所说的色彩冷暖的心理感觉正是源于色彩的联想。由色彩的冷暖感而使平面的视觉艺术作品产生空间感,这是因为暖色使人感觉距离较近(图 4-38),而冷色则使人感觉到距离较远(图 6-39)。

然而,值得注意的是同样的色彩,不同的人会产生不同的情感反应。这是因为人们在接受外部刺激时,由于每一个个体的人在心理条件、生活习惯、地域、民族、性别、年龄、

文化背景等方面的个性特征,就会对外部刺激做出积极的、主动的反应,而不是像照相机那样无选择地被动接收。这个反应过程并不完全限于视觉范畴,而是包含有感觉、知觉、认识、记忆、联想、假设、分析、归纳、判断等其他感觉分析器范畴的反映,和理性的记忆等心理活动。

图 6-38　超现实公寓　（[西班牙] 达利）　　　　图 6-39　自然的幽远

当人的眼睛感知某一色彩时,就视觉机能而言,所感知到的是一个只有光学意义的颜色。但是这一颜色对人的刺激并不仅限于此,而是会唤起大脑关于这一颜色的记忆,并主动地将眼前的颜色与过去的视觉经验联系起来。也就是说,我们在感觉某个颜色的一瞬间,还会引发一系列相关的情感内容。这些情感内容,在很大程度上是靠人的联想活动得到的。如当我们看到红色时,并不仅限于对该颜色物理性能的感知,还会引起热情、喜悦、温暖、活力、恐怖、危险等情感内容的联想(图 6-40 至图 6-45)。

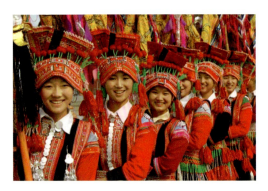

图 6-40　婚礼上的红色玫瑰　　　　　　　图 6-41　节日的喜悦

图 6-42　几度夕阳红

图 6-43　红色系的活泼

图 6-44　女人与花瓶（李伟光　摄）

图 6-45　电影《危险关系》（海报设计）

当然，色彩联想的内容决不是毫无根据、随心所欲的。而是同色彩的属性密切相关的。在色彩理论中，人们把色彩分为冷暖两大类，这并不意味着色彩有物理性的温度，而只是人们知觉作用下的一种情感反应，亦即通过色彩的刺激所产生的心理反应。比如，谁也不会将蓝色与热情相联系，红色同冰雪之间也很难产生联想等等。冷暖感觉来自于色彩感觉，记得有一首老歌里唱道："我们年轻人有颗火热的心"。有时我们形容某人的态度"冷若冰霜"，此处并非指人自身的温度，而是我们对不同人的感受同冷暖的心理反应相似。

色彩的联想既取决于色彩本身的性质，又与观看色彩的主体密切相关。同样一个颜色，在不同的人看来，会产生不同的联想。例如白色，男孩想到白纸，女孩想到白兔，有的人想到白云，有的人想到白糖。但是，由于色彩性质的制约，联想的内容在大多数情况下具有共通性。根据调查，由白色联想到雪对绝大多数人来说是共通的。正由于色彩的联想内容具有共通性，色彩的情感内容具有某种可把握的规律，色彩的情感表现才能被

大多数人接受，视觉艺术的创造者们才有可能根据这些规律，创造出符合人们审美需要，令人赏心悦目的作品来。

色彩的联想内容，就不同年龄、不同性别和不同情感的人而言，一般有如下区分，即：未成年人易联想到具体事物；成年人易联想到抽象事物。男性比女性具体联想能力强，情感外露的人抽象联想能力比理智型的人抽象联想能力强。

日本色彩学家冢田敢对色彩的联想开展了一项专门的调查，结果列于表6-1、表6-2。

表6-1　冢田敢色彩的具象联想调查结果

年龄性别 色彩	青　年		老　年	
	男	女	男	女
白	雪、白纸	雪、白兔	雪、白云	雪、砂糖
灰	鼠、灰	鼠、阴暗天空	灰、混凝土	阴暗天空、冬天天空
黑	炭、夜	头发、炭	夜、洋伞	墨、西服
红	苹果、太阳	郁金香、洋服	红旗、血	口红、红靴
橙	橘、柿	橘、胡萝卜	橘橙、果汁	橘、砖
茶	土、树干	土、巧克力	皮箱、土	栗、靴
黄	香蕉、向日葵	菜花、蒲公英	月亮、鸡雏	柠檬、月亮
黄绿	草、竹	草、叶	嫩草、春	嫩叶、和服衬里
绿	树叶、山	草、草坪	树叶、蚊帐	草、毛衣
青	天空、海	天空、水	海、秋天天空	海、湖
紫	葡萄、紫菜	葡萄、桔梗	裙子、会客和服	茄子、紫藤

表6-2　冢田敢色彩的抽象联想结果调查

年龄性别 色彩	青　年		老　年	
	男	女	男	女
白	清洁、神圣	清楚、纯洁	洁白、纯真	洁白、神秘
灰	忧郁、绝望	忧郁、郁闷	荒废、平凡	沉默、死亡
黑	死亡、刚健	悲哀、坚实	生命、严肃	忧郁、冷淡
红	热情、革命	热情、危险	热烈、卑俗	热烈、幼稚
橙	焦躁、可爱	下流、温情	甜美、明朗	欢喜、华美
茶	幽雅、古朴	幽雅、沉静	幽雅、坚实	古朴、直朴
黄	明快、活泼	明快、希望	光明、明快	光明、明朗
黄绿	青春、和平	青春、新鲜	新鲜、跳动	新鲜、希望
绿	永恒、新鲜	和平、理想	深远、和平	希望、公平
青	无限、理想	永恒、理智	冷淡、薄情	平静、悠久
紫	高贵、古朴	幽雅、高贵	古朴、优美	高贵、消极

第四节　色彩的喜好

在现实生活中,每个人对色彩都具有偏爱的心理,也就是说人们总是喜欢某种颜色,而不喜欢另外的某种颜色。对于当代的色彩学家和从事设计的艺术家来说,认真研究人们对色彩的这种偏好心理是十分重要的,它关系到设计作品或产品是否适销对路的问题,甚至关系到企业的生死存亡这样的重大问题。

瑞士心理学家麦克斯·卢舍尔博士认为,一个人对于特定颜色的喜恶传递了他心理性格的各种信息,并于20世纪中期发明了一种色彩测试法。在卢舍尔博士的色彩测试中,受测试者被要求需将一系列彩色卡片按照他最喜欢的、很喜欢的、比较喜欢的……一直到不喜欢的顺序依次排列下去。完整的实验包括应试73种色卡,最常用的色卡是:深蓝色、蓝绿色、绿色、橙红色、黄色、棕色、黑色和灰色。根据卢舍尔的结论,喜欢橙红色的人表现出活跃、争强好斗和精力充沛的特性;喜欢蓝色的人的性格一般趋向于被动、敏感、细腻和忠实。卢舍尔博士还提出,如果人体内部4种心理原色(红色、绿色、蓝色和黄色)达到一种恰当的平衡,就会产生一个快乐的、适应环境的个体。当然,卢舍尔的实验中所使用的色卡不是一成不变的,对色彩的偏好和人类性格之间的联系,也不存在统一的、确定性的结论。人们不但根据社会文化对色彩作出反应,同时也会根据自身的喜好对色彩作出反应。

对色彩偏好的研究一般应从大众因素和个人因素两个方面着手。大众因素包括:环境(社会的、自然的)、民族文化、宗教信仰、经济条件、大众心理等。个人因素包括:性别、年龄、生理、修养等。

大众性的色彩偏好,侧重于区域性、集体性的感受和观念,它涉及的问题十分广泛,诸如不同的自然环境、不同的风土人情、地域差别等,均可能导致各区域社会的色彩偏好现象。那些来自日照强烈国家的人偏爱明亮、艳丽、温暖的颜色;而那些居住在日照不强国家的人们则喜爱灰色调或者冷色等平和的颜色。原因就在于在强光环境中,人们的眼睛已经适应了这一外在因素的影响,所以在心理上形成了对这些明亮的暖色调的偏好(图6-46);而在那些弱光区域,人们的眼睛适应了偏冷的、平和的光线,所以在心理上形成了对平和色彩的偏好。因此,不同区域社会的人们对于色彩有不同的选择。

不同的民族都具有自身的民族特性,诸如政治、经济、道德、伦理、宗教、文化、风俗、传统、习惯等因素。自从进入人类社会以来,人们在日常的生产、生活中对色彩的选择,都会带有社会意义、经济意义和人格意义的内容。

图 6-46　南非建筑外墙颜色设计·用颜色代替门牌号

个人的色彩偏好倾向,则是由于个体的先天性生理条件和后天的经验带来的,包括性别、年龄、性格、体质、修养、经济条件等因素。其中色彩偏好与人的年龄有很大的关系,在人们的孩童时代,通常会对有着醒目色彩的物体情有独钟,而年长的人们更偏爱淡色。在成人中,那些敏感的人们喜欢红色,保守的人们更为喜欢蓝色。从色相因素看,男性偏爱蓝色,女性偏爱红色,而黄色系喜爱的人偏少。年轻的人喜欢暖色,老年人则倾向冷色。在明度方面,青年人偏向对比强烈、倾向明亮的色彩,老年人则偏向对比弱或沉稳的色彩。在纯度方面,青年人喜欢纯度高的色彩,老年人则倾向纯度偏低的色彩。感情易冲动、性格外向的人喜欢暖色和纯度高而明亮之色调;理智而性格内敛的人则倾向冷色调。修养越高的人,越不喜欢过于艳丽、刺眼的色;经济条件优裕的人,一般会偏爱华丽的色彩。

下面我们来分析一下个体的色彩偏好与其性格的关系的一般规律。

喜欢红色的人:性格耿直,喜欢张扬,自我为中心,反应敏锐,感情多变。

喜欢橙色的人:坦率、热情,性格开朗,自我控制能力较弱。

喜欢黄色的人:勤奋进取,责任心强,善于同别人相处,办事有条理。

喜欢蓝色的人:内向、孤僻、沉默,不求名利。

喜欢紫色的人:幽默、浪漫,缺少自信。

喜欢白色的人:善良、冷漠、不合群,有洁癖。

喜欢黑色的人:孤僻、自卑、神经质,情绪经常急躁不安。

人的个性既有先天的因素,也会随着后天生活条件的改变而变化。上述人的色彩

偏好与个性的关系也是会因目的性的转移而发生变化,不能武断地认为喜欢某色的人就一定是属于某种性格。无意识的色彩偏好也时常会在艺术家的作品中出现。他们可以随意使用任何色彩以及这些色彩任意的纯度和明度,直到发现他所真正寻求的色彩。通常情况下,对色彩变化的反应,年轻人比老年人要强烈,感情型的人比理智型的人要强烈,女性比男性要强烈,经济条件好的人比经济条件差的人强烈,性格柔弱的人比性格强硬的人要强烈。

根据文献资料,将部分民族和国家对色彩的偏好简介如下:

不同种族对色彩的偏好:黄色人种偏好红、黄、金;白色人种偏好蓝、红、绿、紫、橙、黄;黑色人种偏好红、蓝、绿、橙、黄。

不同国家对色彩的偏好:中国偏好红、黄、蓝、白;法国偏好红、白、蓝;德国偏好比较喜欢鲜明的色彩;英国偏好金、黄、银、白、红;日本偏好红、白、绿、蓝;印度偏好红、黑、黄、金;前南斯拉夫偏好红、褐;日耳曼偏好蓝、红、绿、白;意大利偏好黄、红、绿;新加坡偏好红、绿、蓝;拉丁美洲偏好橙、黄、红、黑、灰;非洲偏好红、黄、蓝;挪威偏好红、绿、蓝;葡萄牙偏好红、绿、蓝;罗马尼亚偏好白、红、绿;土耳其偏好绯红、白、绿;巴基斯坦偏好绿、金、银;以色列偏好白、蓝;阿富汗偏好红、绿;叙利亚偏好蓝、绿、红;墨西哥偏好红、白、绿;丹麦偏好红、白、蓝;澳大利亚偏爱绿色;美国无特殊的色彩偏好,但十分重视研究和推行商品包装的特定色彩,以使人能根据色彩识别商品。

上述部分国家对色彩的偏好,除了基于各国的民族文化传统和地域因素外,大多为一种民族神秘思想或象征思想所支配,甚至为某些宗教意识所左右。

思考练习题

1. 简述你对色彩象征意义的理解。

2. 结合日常生活中的实际,谈谈你对色彩喜好的理解。

3. 阐述色彩的味觉与联想的重要性,并联系实际举例说明。

4. 色彩情感心理的构成表现练习一:用色彩表现冷与暖、进与退、轻与重、强与弱、软与硬、兴奋与沉静、华丽与朴素、明朗与阴郁的关系,尺寸:每幅 10cm×10cm。

5. 色彩情感心理的构成表现练习二:春、夏、秋、冬或晨、暮、昼、夜的色彩构成,尺寸:每幅 15cm×15cm。

6. 色彩情感心理的构成表现练习三:酸、甜、苦、辣的色彩构成,尺寸:每幅 15cm×15cm。

7. 色彩情感心理的构成表现练习四:喜、怒、哀、乐的色彩构成,尺寸:每幅 15cm×15cm。

8. 色彩情感心理的构成表现练习五：任意选择一个词，如优美、崇高、梦幻、刚劲等，根据自己的理解选择与之相适应的色彩、形态和构图，使之尽可能准确而形象地表达出主题，尺寸：每幅 20cm×20cm。

9. 色彩情感心理的构成表现练习六：任意选择一首曲子认真聆听，然后用适当的色彩、图形与肌理表现出乐曲中的情调，尺寸：每幅 25cm×25cm。

第七章 色彩的表现与创造

认识色彩、研究色彩规律为的是要改造世界，用美好的色彩装扮世界，因此对色彩理论知识的学习其目的在于应用。色彩的组合与配置，对建筑、环境、室内装修、家居陈设、服装制衣、日用商品、车辆船舶、产品包装等方方面面的具体设计形式意义重大。色彩是否得到完美的体现与表达，关系到美术作品和设计作品的成败。

本章第一节阐述了色彩配置的原则，为色彩的表现与创造提供理论依据；第二节讲解色彩节奏和韵律对色彩表达的意义，以及节奏和韵律的表现方法；第三节重点介绍色彩采集和重构的方法，通过学习培养色彩创造的能力；第四节分别从平面设计、环境设计、服装设计三个应用领域讲解色彩表现和创造的方法。

【学习重点】

1. 色彩配置的原则与方式。
2. 色彩采集与重构的方法。

第一节 色彩配置的原则

在用色彩塑造一幅画面时，必须按照色彩的配置原则运用色彩。如果整个画面的色彩呈现毫无规律，只是花花绿绿的零散碎片，那么这样的画面便无法使人获得美感。因此，需要有某种能够统摄全局的东西，使得画面在变化与统一中有机地保持整体的和谐关系，才能令观赏者获得艺术的美感。

一、色彩的变化

在一幅色彩画中，画面上的颜色多种多样，甚至千变万化。因此，色彩的变化是绝对的，而统一则是相对的。

影响色彩变化的因素很多,这里简要介绍如下:

(一) 色彩要素的变化

色彩变化可以从色彩的色相、明度、纯度等要素和色彩的冷暖入手。其中,每一种要素的变化都可以形成多种多样的色彩效果,若有两种或两种以上的要素变化,则画面上呈现出丰富的色彩效果。色彩诸要素的变化可根据画面主题的需要,选择强对比或是弱对比的关系来调节变化的程度(图7-1)。

图7-1 色彩诸要素的变化

([西班牙] 毕加索)

(二) 色彩形态的变化

色彩的表现必须基于形状(图7-2)、面积(图7-3)、肌理(图7-4)等方式,因此,画面形象的塑造主要是从色彩形态的变化入手。形态变化可以从具象形到抽象形,从规则形到偶然形,从有机形到无机形,从形的大小、面积、聚合、分离等方面产生变化,使之成为构成画面的有机组成部分。

图7-2 色彩的形状　　图7-3 色彩面积　　图7-4 色彩肌理海报设计

　　　　　　　　　　　([日本] 胜井三雄)　　([日本] 福田繁雄)

二、色彩的统一

（一）色彩与内容的统一

色彩与内容的统一是一幅作品成功的基本条件。与作品内容相冲突的色彩，不仅使人感觉不协调，而且还会破坏作品信息的传播，甚至起到消极作用。形式必须服从内容的需要，因此塑造画面的造型、色彩、构图、文字等要素必须与内容相统一。在色彩的应用上，也必须根据内容的需要来设置，才能取得理想的效果。

图7-5的表现效果无论是造型还是颜色的搭配都比较统一，具有民间色彩的特征，体现了传统色彩朴实与稳重的韵味。

（二）色彩与造型的统一

色彩与造型的统一是人们长期的视觉经验积累的结果，与人们的日常生活有着密切的关系，比如香蕉是黄色的，给人的感觉是甜的，如

图 7-5　色彩与内容统一的民族服饰
（国际在线）

果把它换成绿色，就不会觉得甜，而是觉得酸涩了，因为色彩与造型不统一。

瑞士的伊顿、俄国的康定斯基、美国的比练等通过实验，发现了色彩与某种几何形之间的联系。他们发现红色与正方形，橙色与长方形，黄色与正三角形搭配最能体现形与色的统一，因为红色具有强烈、干燥、不透明的特征，看起来很充实、很有分量，与正方形的直角性格相一致。橙色不及红色强烈、刺激，更容易使人联系到长方形。黄色的感觉是祥和、前进，使人联想到埃及的金字塔，所以有三角形的感觉。绿色具有正六边形的感觉。紫色则带有女性的、柔和的感觉，使人联想到圆形的流畅和舒适。

色彩与造型的统一包含色彩与具象形、抽象形、偶然形的统一。色彩与造型是相互支配、相互补充的。因此，在各类设计中应该努力做到色彩与造型的协调统一。只有这样，才能取得理想的画面效果。图7-6以高度概括的视觉语言表现了一家酒店的造型，色彩的搭配以缤纷的灯光突出了都市的华丽印象，以对比的色彩组成体现了都市的夜间华丽多姿、流光溢彩。

图7-6　意大利科索尼酒店设计

（三）色彩与审美需求的统一

现实社会中的每一个自然人，由于他们生活的地域、经济状况、文化修养、社会层次的不同，在日常生活中形成了个性化的关于色彩的审美标准，这种色彩的审美标准直接受到文化、地域、国家、民族、宗教等因素的影响，形成了各自相异的审美需求。一件设计作品的成功与否，取决于该作品能否让接受者产生共鸣。所以，设计伊始，首先就必须了解接受者的色彩审美需求，有针对性进行色彩配置，使作品符合接受者的审美需求。人们在日常生活中积累了许多色彩的印象，不同的色彩表现出不同的味道，体现了色彩与审美的统一。例如，原始色彩厚实、单纯；现代色彩鲜明、明亮，充满活力与朝气，富有动荡、积极向上的特色；民间色彩纯朴、稚拙，流露出浓厚的乡土气息和人情味；宫廷色彩高贵、瑰丽，呈现出华丽辉煌的气息（图7-7、图7-8、图7-9、图7-10）。

图7-7　具有原始意味的色彩

（[法] 高　更）

图7-8　具有现代意味的色彩

（[法] 弗拉基米尔库）

图 7-9　陕西民间皮影

图 7-10　华丽的宫廷色彩

（四）色彩与其功能的统一

色彩作为设计艺术的基本要素，当它作用于人的时候，在人的视觉和心理上产生相应的反应，这种特性我们称之为色彩的功能。色彩直接或间接地影响着人的感受与行为。例如，指示交通的红绿灯，绿色为可以通过，红色为禁止通行，黄色为等待信号。医院或图书馆的指示牌通常设计为绿色，因为绿色能够给人安静、安全、自然、可靠的心理感受。休闲娱乐场所则要求色彩亮丽、跳跃眩目，呈现刺激、充满活力的感觉，与其经营性质相一致（图7-11）。这些事例告诉我们，色彩设计应该针对其行业性质、服务对象的年龄、性格、文化层次等，做到色彩与其功能统一。

图 7-11　日本东京迪士尼乐园色彩设计　（昵图网）

图 7-12　色彩的变化与统一
（海报设计）

色彩的变化与统一是一个复杂的问题。变化与统一也是相对的，没有绝对的统一。就一幅画面色彩的整体性而言，协调统一的色调虽然能够带来舒适、怡人的视觉感受，但难免令人感觉单调、呆板而乏味，因而需要制造出小面积、小范围的对比变化关系，使之产生丰富的美感。但统一是一个前提，一幅成功的作品往往是在统一的前提下变化，也就是说在统一中找变化。在统一协调之中，如果要使画面充满生机、充满活力，就必须在形与色中制造动态平衡（图 7-12）。

三、色彩配置的目标与方式

（一）色彩配置的目标

在绘画造型的基础训练中比较强调构图的平衡关系，平衡是构图的基本要求。色彩配置的目标，就在于追求色彩的平衡，因此学习者应将其作为重要的训练内容。英国艺术家菲尔认为：一幅优秀的作品，其色彩的配置远看时必须是灰色调的；美国艺术家比练认为：配色时不宜将补色直接对比，否则会令人感到缺乏人情味，缺乏美感，而应该分离配合；瑞士画家伊顿认为：人的视力需要有相应的补色来对任何特定的色彩进行平衡，德国生物学家赫林认为："中间灰色在人的眼睛中产生一种完全的平衡状态"。

上述专家们的论述告诉我们，在色彩设计中，互补色的搭配是非常重要的。由于互补色具有强烈、刺激的特性，因此搭配时应该注意：① 高纯度补色搭配时双方的面积比例；② 互补两色改变其中明度或纯度；③ 可以用分离、互混、渐变、间隔的方法进行调和（图 7-13）。只有这样，才能达到视觉平衡的目标。

图 7-13　补色配置　（海报设计）

（二）色彩配置的方式

1. 强调

在用色彩塑造画面形象或进行艺术设计时，如果过于强调协调统一，画面对比太弱，就会显得主题不明，给人以形象模糊的印象。解决问题的方法是可以通过增强不同色彩之间的明度对比，使得色彩关系明晰，形象醒目。

2. 间隔

当画面结构中的色彩对比过于强烈时，可以通过第三色的隔离，使对比强烈的色彩关系得到缓解，从而使画面达到协调。也可以通过黑、白、灰等无彩色来加以调和（图 7-14）。

3. 关联

解决画面色彩对比过于强烈的问题，还可以通过色阶或两色之间的间色加以调和，以使画面色彩的冲突关系得到缓和。

图 7-14　间隔效果
（［巴西］Farkas Kiko）

第二节　色彩的节奏与韵律

节奏与韵律是指事物在运动过程中有规律的连续，这是宇宙、自然、人类活动等一切自然现象所共有的内在因素之一。节奏是规律的重复，条理性与反复性产生节奏感。节奏本是指音乐中音响节拍强弱缓急的变化和重复，侧重强调同一因素的反复交替。而这个具有时间感的词语在色彩设计中是指以同一色彩要素连续重复时所产生的运动感。韵律原指诗歌的声韵和节奏。韵律是在节奏基础上的丰富和发展，它赋予节奏以强弱起伏，抑扬顿挫的变化。产生音乐般的情调和美感。诗歌中音韵的高低、轻重、长短等的组合，匀称上的间歇或停顿，一定位置上相同音色的反复及句末利用同韵、转韵、叠韵等形式，用以加强诗歌的韵律感。

我国著名的图案学家雷圭元先生曾经说过："条理性与重复性为节奏准备了条件，而韵律，是情调在节奏中的作用"。在色彩设计中，单纯的形与色的单元组合重复易于单调，若将这些元素采用数比、等比处理排列，把自然界中复杂多变的物体归纳、统一在有节奏、韵律的设计中，使之产生如音乐、诗歌般优美的韵律与节奏，体现出各种不同的心

理情绪,使人在接受视觉信息的同时感受到视觉的美感,增强了作品的艺术魅力,则作品的传播效应便达到了事半功倍的境界(图7-15)。

图7-15　色彩的节奏　([日] 白木彰)

一、节奏的重复与渐变

(一) 重复的节奏

在色彩设计中,用一种或几种元素的变化与对比组成一种变化形式,将变化在画面中反复出现,从而产生出一种优美的节奏。这种节奏感来自这些元素的重复和这些元素之间有规律的距离。它常常运用各种不同形态的变化,或采用多种形态的元素交替重复排列,从而取得多样的节奏感。在这里,元素的重复是取得节奏感的必要条件。但是如果只有重复而缺乏有规律的变化,则会显得单调而缺乏节奏感(图7-16)。

图7-16　重复的节奏

(陆琳琳　作)

(二) 渐变的节奏

在色彩的结构配置中,按照一定的秩序,将画面元素作有规律的增加或减少,进行等差级数的变

化,譬如形态的大小、色彩的冷暖、肌理的粗细变化等,产生一种有秩序的、渐变的节奏。

渐变的节奏会因为画面元素的渐变缓急程度不同,产生由弱到强、由强到弱的缓慢、平滑等多种的形式变化,形成统一的动势和优美的姿态。渐变的手法是一种规律性的变化,有利于画面秩序感的建立(图7-17、图7-18)。

图7-17 纯度渐变 （郑 琳 作）　　图7-18 色相渐变 （李泽昕 作）

二、韵律的起伏与交错

韵律在色彩设计中具有重要的作用,它侧重于强调变化,用以创造如音乐、诗歌般的艺术美感。韵律感的创造有以下两种常用手法。

（一）起伏的韵律

起伏的韵律是指色彩设计中,在运用元素的同时做增加或减少的处理,使画面产生大小起伏的变化。这就区别于渐变节奏的组合,即采用元素的增加或减少方式。渐变的节奏组合无论是增加或者是减少都是逐渐变化的,而起伏的韵律则可大可小,起伏明显,丰富了作品的表现力(图7-19)。

图7-19 起伏的韵律

（二）交错的韵律

在色彩设计中，将画面元素作有规律的纵横穿插或交错组合排列，这种处理方法称为交错的韵律。交错的韵律通常是将元素按照纵向和横向两个方向或多个方向进行，元素之间彼此联系，相互牵制。交错的韵律还可以将各种元素组合成一个或几个单元，进行重复连续组合，形成重复多变的节奏效果（图7-20）。

图7-20　交错的韵律

三、自由的节奏与韵律

上述节奏与韵律的形式体现了一种有规则的变化，但在不同的艺术家手中，画面中的色彩表现往往是变化莫测的。诸如色彩明暗、冷暖、鲜浊、构图、造型等都可以进行高低、强弱、方向等多种感觉的对比变化，自由的节奏与韵律往往动感强，富有人情味（图7-21、图7-22）。自由的节奏与韵律如果处理不当，则会给人以杂乱无章的感觉。

图7-21　自由的节奏与韵律

图7-22　自由的韵律　（沈羽沉　作）

节奏与韵律是色彩设计中不可缺少的法则之一，具有重要的意义。在色彩设计中，通过色彩的色相、明度、纯度、冷暖以及轻重、方圆和结构的疏密、松紧等各种元素的有机结合，使其简洁而不简单，丰富而不杂乱，充分显示出内在结构的条理与秩序，显示出节奏与韵律的艺术魅力。内在的节奏与韵律，是一件艺术设计作品必备的条件之一。它为视觉艺术家在创作中培养对形式美感的敏锐和理解，提高创作水平，增强设计作品的魅力，提供了无限的空间。

第三节　色彩的采集与重构

色彩的采集与重构，是为设计色彩寻找可资参考的依据，是从历史、文化、生活中寻找灵感。具体来说是指从大自然或是艺术品、彩色印刷品中能构成画面的景象中摄取画面，进行素材的采集，然后再把这些资料画面上的客观色彩进行分解或综合，在原有基调色彩的基础上根据设计的需要重新进行组织排列，进而构成抽象的平面色彩效果。

色彩的采集与重构是训练色彩感受力的一种特别的方式，训练的实质是丰富和拓宽色彩设计的思路和手段，最终达到对色彩进行再创造的目的，有助于提高设计的总体水平。当然，采集的过程是一个发现和选择的过程，采集所得来的资料画面的色彩可能本身已经具备有秩序的关系，但它可能是繁复的、杂乱的、客观的，也可能是缺乏生气的、呆板的、局限的，因此，为了能够有效地进行色彩的归纳与整理，以达到训练的目的，在色彩重构时必须按照一定的原则进行练习。

首先要注意的是，对资料画面上的色彩是可以进行综合与分解的，比如，黄色面和红色面可以综合为橙色面，而橙色面又可分解为黄色面与红色面，但无论综合还是分解，都不能改变原色面中各种色彩的总面积量。

其次，资料画面上的色面可以迁移变动，但不能改变原画面上色彩的统调，包括明度基调和冷暖基调，否则重构就没有依据，就达不到应有的训练目的。

一、色彩采集的范围

（一）自然色彩

浩瀚无际的大自然，从宇宙星体到花鸟草虫，从高山大川到小桥流水，在光照的作用下，构成了无数气象万千、色彩绚丽的美丽风景。对自然界各种景物的色彩组织进行

采集借用,是许多设计师常用的创作手法(图7-23、图7-24、图7-25)。

图7-23　自然风光采集重构　（苑　颖　作）

图7-24　海洋生物采集重构　（任思燕　作）

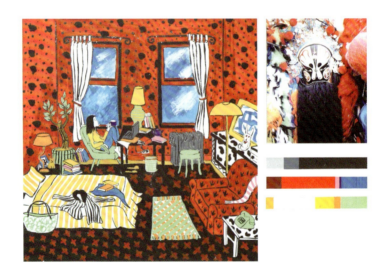
图7-25　中国京剧扮相的采集重构　（顾锡琳　作）

（二）中国传统艺术品

中国传统艺术品的范围极其广泛,例如,原始彩陶、青铜器、唐三彩、陶瓷器、漆器、纺织品以及历代壁画、绢本和纸本绘画等等。这些艺术品具有不同的造型样式和艺术风格,其色彩主调各具特色,显示各具特色的审美趣味和艺术特征(图7-26、图7-27)。需要注意的是重构后的主要色彩关系与色块面积关系应与原作品接近,作品的色彩气氛及

整体风格应与原作保持一致。

图 7-26　民间装饰画采集重构　（徐　朗　作）

图 7-27　民间花灯采集重构　（唐菲菲　作）

（三）民间艺术品

民间艺术品是指以由民间艺人创造的以民俗风情为题材的民间剪纸、民间年画、民间织绣、民间陶瓷器、民间雕塑等流传于民间的作品。这类作品寄托着民间百姓真挚纯朴的感情，流露着浓郁的乡土气息与人情味，无论是造型还是色彩，都具有独特的形式

与风格。其造型的稚拙、古朴、厚重,色彩的纯朴、浓艳、对比强烈,大俗中见大雅,体现了百姓们无拘无束、自由而浪漫的创造精神和人们追求和谐的生活方式以及对风俗习惯的偏好(图7-28、图7-29)。

图 7-28　西方绘画的采集重构　(高　玲　作)

图 7-29　生活色彩采集重构　(蒋陈洁　作)

(四)西方绘画艺术作品

西方近、现代艺术中产生了一大批著名的绘画作品,不仅形式、风格多样,而且在色彩表现方面也有极高的成就和造诣,诸如梵高、塞尚、高更、毕加索、马蒂斯、蒙德里安、康定斯基、达利、瓦萨里等等。尤其是凡高、马蒂斯、蒙德里安、康定斯基等人的绘画色彩均具备现代构成形式的因素和设计的理念,具有独立的审美价值,可以用来拓展我们的视野,寻找到新的视角,创造出新的色彩设计作品(图 7-30)。

图 7-30　生活色彩采集重构　（李泽昕　作）

（五）人工色彩

在现代社会生活中，人们不但享受着大自然赋予的无尽的色彩资源，同时也在创造着丰富的色彩信息资料，这些人工创造的色彩信息资料同样为色彩设计的创新带来了无限的空间。诸如电影、电视、电脑、美术作品、广告、摄影、体育运动、文艺表演、图书、画册等等不同的色彩信息载体，均可提供色彩的原始素材（图 7-31）。

图 7-31　杨振和版画·中国戏

色彩的重构就是色彩的解构与重组的构成方法，色彩解构的分析方法是将采集得来的图片或作品中的色彩组织进行解体、分析、提炼、概括、重组的过程。可以通过色彩明度、色相对比度、纯度与对比度、色彩面积及比例以及色彩调和关系等方面的分析着

手,着眼与整体关系,从而引发新的造型和新的色彩构想,赋予色彩设计创新的广阔空间(图7-32),这也是对所学色彩知识进行综合性检验的过程。

图 7-32　店铺色彩采集重构　(李　兢　作)

二、色彩重构的方法

（一）色彩的处理

首先应对自然景物或原作品的形态色彩组织、色彩面积的比例进行分析、归纳,即把零散的小色块的颜色归纳为同一色相色,同时把较大的色块分解为不同的单色或不同明度的渐变色。经过这样的处理后,重构的画面色彩才能呈现出简练、鲜明、活跃的效果。比如一片淡蓝色,可分解为深蓝色和纯白色两个单色,或是分解为最浅的蓝色、中等程度的浅蓝色、较暗的浅蓝色三个渐变层次。使得重构后的画面不至于空洞和单调。但重构后画面上的颜色数量不宜太繁杂,以防止出现令人眼花缭乱的色彩效果。因此要注意把握归纳与分解之间的关系,要从大的整体色彩气氛出发,按照色彩面积的比例,色彩感觉尽可能与原来保持一致,以达到重构新作品的目的。

（二）色面的处理

在重新构成画面时,应对自然景物或原作品中的造型形式进行处理,加入自己的想法,在解体分析解构对象的造型关系时,主要是把握主要的造型特征,通过打散重构新造型。赋予作品以新的意念、新的表现和新的面貌,形成一种全新的感觉。

具体的做法是,按照原图中结构的大形,设计出形状各异、大小不等的、规则的或不规则的几何图形,过小的图形可以处理为点,过细的图形则可以处理为线。然后将这些

图形有条理地编排在框架空间内,构成具有节奏感和韵律感的、同时又保持整体感的新的图形。这新的图形必须能够恰当地容纳经分解和归纳所得到的构成色彩。要注意把握各色面间的量比关系,以保证重构画面上的统调与资料画面上的统调基本相符(图7-33)。

图7-33 色彩采集重构 （李珊珊 作）

色彩的采集与重构是一个重要的课题。对于每一位学习造型艺术或从事视觉艺术创作的人来说,都应该努力做好这一课题的研究,掌握有关的技能、技巧,培养自己对色彩的认识和领会的能力,并最终实现对色彩的感悟,提高色彩的综合表达能力。

第四节 设计色彩的表现与创造

作为视觉艺术创造的重要组成部分,有关色彩技能技巧的训练是一种重要的基础,设计色彩的核心内容不仅要研究自然色彩的变化规律及原理,还需要分析、研究色彩的使用功能及其心理特性,学习将自然色彩的美与设计色彩的应用相融合,从而掌握色彩构成的法则与规律。

一、设计色彩的表现范围

在现代社会中,设计色彩的表现范围遍及社会生活的各个领域。无论是自然物还是人造物都有各自的色彩相貌和色彩的相互关系,色彩现象存在于人们生产、生活的方方面面,甚至影响到人的视觉心理和行为方式。近一个世纪以来,随着科学技术的高速发展,色彩的表达手段越来越丰富,围绕色彩学所进行的研究日趋深入,进而导致色彩

的表现不断地开启人们的新视野。同时,社会经济的快速发展,使得人们的精神文化生活不断地得到丰富和改善,人们对生活质量的要求也越来越高,对产品的技术含量和色彩美的品味也越来越高,老一套的色彩设计已经很难满足人们的要求。在这样的形势下,生产企业的产品要想获取更大的市场份额,就必须重视色彩的开发与设计。在高度工业化和现代化的当下,设计色彩的应用已波及到相当宽泛的领域。因此,要展开设计色彩的研究,就应该从社会生活的各个层面着眼进行探讨。在设计艺术的范围内,通常会涉及以下几个方面:

(一) 绘画艺术的色彩表现

在传统的观念中,绘画艺术属于纯艺术的范畴,绘画的色彩是以写实色彩为主导。但纵观当代世界画坛,已不是写实色彩一统天下的时代,因为它已经不能完全表达现代人的精神和情感,许多新的色彩理念和表现形式补充和完善了绘画艺术的语言。以19世纪末至20世纪初法国后印象派为发端的西方近、现代绘画艺术的各种流派,就充分运用了设计色彩的多元化传达方式,创造了许多色彩表现的新观念、新手法(图7-34、图7-35),至今仍然深刻地影响着世界画坛。

图 7-34　炭雕　([法国] 马蒂斯)　　图 7-35　《构成 6 号》　([俄国] 康定斯基)

(二) 艺术设计的色彩表现

艺术设计是一个涵盖了许多设计门类的概念,它包括视觉传达艺术、环境艺术、装饰艺术、服装设计艺术等各个方面。设计色彩是这些设计门类的重要基础,也是一个设计艺术家必须具备的基本知识之一。对这一基础的掌握程度将直接影响专业学习的进程和最后的成功与否。在当代社会中,"色彩消费"的观念已经渗透到了人们的日常生活

中,无论是广告设计、产品的包装设计、家庭或公共空间的室内设计、景观设计、建筑装饰设计和服装设计等等,无不显示出色彩设计的魅力,并根据功能与消费群体的差异而进行有针对性的设计,以最大限度地挖掘出色彩表现的潜力,展示出每个人所拥有的个性美,充分展现出各自的艺术风采(图 7-36、图 7-37、图 7-38、图 7-39)。

图 7-36　2014 青奥会招贴设计

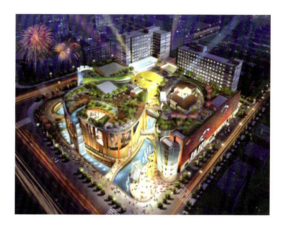

图 7-37　南京水游城夜景效果图设计

图 7-38　建筑装饰色彩设计

图 7-39　服装设计

（三）工业设计的色彩表现

现代工业产品设计早已摆脱了傻、大、黑、粗、简单、粗陋的面孔，为了适应现代人的审美需求，现代工业设计要考虑的不仅仅是功能的问题，美观与否的问题被放到相当重要的位置。任何工业产品的设计都不能忽视色彩的设计，作为设计要素之一的色彩，运用得成功与否，将在相当程度上影响到产品的品位和销售的成功与否，以及人们的消费欲望（图7-40）。

图7-40　产品设计

（四）影视与戏剧艺术的色彩表现

无论影视艺术还是戏剧艺术都与设计色彩相关联。其中的场景设计、舞台布景、道具、人物服饰等，都离不开色彩设计。如果能够很好地运用色彩语言，将会极大地增强艺术感染力；反之，则会削弱这种感染力，并进而影响到影视与戏剧艺术表现的力度（图7-41、图7-42、图7-43）。

图7-41　《龙之谷》剧照（一）

图7-42　《龙之谷》剧照（二）

图 7-43　戏剧原素搭配色彩趣味空间　（芝加哥）

此外，现代设计色彩的研究，还涉及到军事色彩学、体育色彩学、烹饪色彩学等。例如，在战争中，广泛地采用色彩的伪装来迷惑对方，以达到掩护自己消灭敌人的目的，这就需要根据不同的时空环境，选择士兵的服饰色彩和武器装备的色彩配置。在丛林作战的士兵，需穿戴绿、黄、褐相配的战斗服；而在沙漠作战时，则选用以黄褐为主调并兼有灰白色的战斗服，这是为了使士兵的服饰与周围环境色相一致，起到隐身的作用。而在菜肴烹饪中，成功的色彩搭配，能做到色、香、味俱全，引起人们的食欲(图 7-44)。

图 7-44　精美菜肴色彩搭配

二、设计色彩的创造

设计色彩的创造所要解决的不仅是色彩的概念、规律、形成与变化，以及怎样观察、分析与表现的问题，而是要解决设计对象的色彩应用问题。因此，在设计色彩的创造中，必须要与被设计对象的材料、功能、所处环境以及使用依据等非色彩的要素联系起来。设计色彩的目标在于：要使被设计对象的色彩适用于人们的消费习惯，并使其能够在激

烈的市场竞争中取胜。

从设计色彩的目的来看,个人的色彩好恶与习惯居于次要的位置,甚至可以忽略不计。而是要将设计对象、材料感觉、透明程度、颜色呈现的复杂程度、面积的大小,乃至什么时候出品等与当前感觉相关的所有要素作为研究对象,并以之作为设计的依据。因为对设计色彩的价值评判不仅仅是看色彩组织的和谐感,更重要的还要看设计对象与色彩是否达到了一体化,能否符合消费者的审美需求和使用价值,同时,还应该具有一定的艺术个性。所以,在设计色彩创造的研究和训练中,必须解决是否"适合"的问题。

我们学习设计色彩的相关知识,研究它的表现和功能,并就此展开训练,最终目的是要解决应用的问题。设计色彩创造的基本要求是:首先,要结合使用功能和各种环境与空间来进行色彩的设计;第二,要确立以人为本的观念,充分体现对人性的关怀;第三,要将地域文化、民族习惯、消费对象等各种因素作为重要的设计依据。

(一)平面设计的色彩创造

平面设计的内容主要包括广告、包装、企业形象、装帧设计和各类印刷品以及主题活动的形象设计等。它的任务是要完成特定信息传播过程中的形象设计。

平面设计的主要功能是传播信息,其主要设计元素有文字、图形、图像,色彩的形式。平面设计所传播的信息可以是产品广告、经营管理的理念或是企业信息,也可以是某种文化活动,譬如博览会、运动会或某类专题展览会等。在过去,对色彩的应用没有被放到足够重要的位置,比较简单化、概念化。随着全球经济一体化的到来,市场竞争日趋激烈,仅仅依赖文字、图形来表达信息,而把色彩作为文字和图形的附属品,显然不能有效地传播信息,从而在竞争中取胜。于是,创造性地利用色彩丰富的内涵,探讨其应用功能,增强信息的传播力度,以取得引人注目的效果,就成为现代设计师应着力解决的问题。因此,在现代平面设计中,深入研究设计色彩的语言功能和表现价值,用有个性的色彩组合构成来进行信息的传播和主题形象的表达,使得设计色彩成为造势的重要手段,已成为当代平面设计师的自觉追求(图 7-45、图 7-46、

图 7-45　海报设计 Sommese Design

图 7-47、图 7-48）。

图 7-46　海报设计　　　　图 7-47　海报设计　　　　图 7-48　海报插画艺术

（［荷兰］Beeke Anthon）　（［伊朗］Amirali Ghasemi）　（Mads Berg）

包装设计是平面设计的一个重要方面，在现代社会中，与人们的日常生活密切相关。包装设计一般分为日常生活用品、食品、电子声像产品、儿童用品、机械等类别。根据人们的视觉心理，在包装设计的色彩创作中，日常用品类与食品类通常采用暖色系列（图 7-49），以利于增强食欲；电子产品适宜采用偏冷的灰、黑系列，以利于表现其金属的坚硬感（图 7-50）；儿童用品则适宜采用色彩鲜艳、强对比的色调，以利于体现其活泼、欢快的意蕴（图 7-51）；机械产品适宜采用冷色系列，以表现其稳定的性能和可靠的质量（图 7-52）。

图 7-49　果酱包装设计　　　　　　图 7-50　电子产品包装设计

（［西班牙］Justina&CoJustina&Co）

图 7-51　奇思妙想儿童彩泥包装设计图　　　图 7-52　电脑键盘包装设计

在包装设计的色彩创造中，需要考虑的因素很多，诸如民族习惯、地域文化、色彩的意象性以及时代的风尚等等。例如，著名品牌可口可乐和百事可乐同为清凉饮料，但却采用了不同的色彩设计风格，一个是以暖色为基调，而另一个则是以冷色为基调，这两种色调似乎很难区分出优劣高下。而当今流行的绿色的食品和饮料包装，则是引入了健康与环保的理念而进行的色彩设计。包装设计的色彩创造，是展示产品性格与使用价值的重要手段，也是产品包装的根本目的，在产品的营销过程中，是一个关键性的环节。同时，产品包装的色彩创造还具有独立的审美价值（图 7-53、图 7-54）。

图 7-53　美国创意绿色环保包装设计　　　图 7-54　蜂蜜外包装设计

（二）环境空间的色彩创造

我们每一个人每一天都生活在不同的环境空间中。对于人们不同内容的活动空间而言，对环境空间色彩自然也有不同的选择。

比如，在歌舞厅等公共娱乐场所，色彩的设计应采用强对比的手法，多使用跳跃的色彩，能使人感受到欢快、热烈的色彩氛围，达到使人心境愉悦或亢奋的目的。而不能设计成让人产生压抑、悲哀情绪的色调。但有时因歌曲的情调与意境的不同，则可辅之以相应的有色光来转换其色调。而在图书馆这样的公共性环境空间中，在进行色彩设计时就应该选择既明快又淡雅的色调（包括对光照的处理），营造一种宁静、和谐的氛围，而不能选择太强烈的色彩，令人眼花缭乱，同时又不能令人感觉灰暗沉闷。因为，图书馆是具有特殊功能要求的空间环境，必须以适合于人们在其中从事学习与研究活动。其色调的处理一般应选择中性色调或以微冷色相为主，色彩的纯度也不宜太高，明度上可考虑采用以高明度为基调的色彩组合，形成安静、清爽的色调，营造较好的文化学习氛围，以利于人们思路清晰，注意力集中。同样，在一些从事案头工作的场所，如设计工作室等在色彩设计的要求上也与上述图书馆的要求相类似（图 7-55）。

图 7-55　工作室色彩设计

同样是教学环境，其环境的色彩设计则应根据学生年龄段的不同而有所区别。如大学、中学和小学高年级的教室，一般应与图书馆的色调大体类似，以便于学生集中注意力，静心学习。而小学低年级或幼儿园的教学空间环境所用色调，就应根据儿童的心理特征来组合搭配色彩关系，可适当采用欢快、明丽的色调，以利于促进儿童的智力和身心发展。

商业空间是人们购物消费的空间环境，在色彩的设计上应考虑不同功能分区和色

调的组合变化，运用色彩联想与象征的特性进行有效的设计。例如，儿童用品商店，多以强烈、热忱的高纯度色相的对比色调为主，以适应儿童欢乐、健康的心理需要。而在化妆品专柜，则常采用淡粉色调，给人以温柔、洁净的联想；女性时尚用品专柜多以鲜艳的颜色为主，配以偏暖或偏冷的明亮色相，并加强色相对比，以体现时尚女性无拘无束、追求新潮的个性（图7-56）。

图7-56　女性色彩空间设计

酒楼、酒吧、饭店等餐饮空间是人们进食、休息、约会的场所，色彩的配置应从餐厅的功能要求出发，以增进顾客的食欲，营造舒适气氛为目的。因此，应选择对比、调和兼而有之的色相，明度与纯度均宜偏中性，色相宜偏暖，激发人的食欲与味觉联想。色彩的设计应尽可能多地选用木色、白色、浅黄色、绛红色等色相来装饰墙面、地面及家具，以营造餐饮空间喜庆、吉祥、平安、文雅的氛围。在餐桌、餐具等色彩设计中，为了增进食欲，可采用偏暖的色相；餐厅服务员的服装，亦应与整体环境相协调，体现健康、洁净、亲和的氛围。综上所述，餐饮空间的色彩设计，应让就餐者能在喜悦与和谐的良好色彩氛围中，以一个好心情，品尝"色香味"俱全的美食佳肴（图7-57）。此类设计忌用大红大紫的浓烈色调，也不宜使用沉闷低调的色彩。

在室内空间的色彩设计中，不同的色调体现着个人的不同品位和个性，色彩在这里起着缓和情绪、表达情感的作用。可选用的色调有明色调、暗色调、暖色调、冷色调、鲜艳调和含灰调等。

在一个家庭中，客厅既是会客的场所，又是家人主要的活动中心，其色调的运用通常要依据空间面积的大小来确定，大空间客厅一般可采用中性色调或低明度色调，以家具、陈设品等本身的色彩作为色调搭配的依据，使其在对比中求得和谐统一感（图7-58）；而空间较小的客厅则应以淡雅明亮为主，以高明度的色相作为基调，达到扩大视觉空间感的效果，不至于显得狭小和局促（图7-59）。

图 7-57　美国拉斯维加斯 WYNN 酒店餐厅设计

图 7-58　大客厅色彩设计

图 7-59　小客厅色彩设计

卧室是具有较强私密性的重要空间，是人们休闲梳妆、放松精神、调节情绪、恢复体能和自由活动的地方，其色调的配置应该让人感到有亲切与温馨、舒适与安宁的气氛，使人的身心得到充分的松弛与休息（图 7-60）。因此，温暖、祥和、清淡的暖色调和接近自然的色彩易于为人们所接受。

儿童房间的色调组合应考虑他们的年龄特征，针对他们对色彩的感受力强、活泼、好动的特点，以明快的色彩为基调，多使用单纯、鲜艳、明亮、饱和度高的色彩，而不宜采用灰暗的色调，使儿童能够在有限的空间中尽情地玩耍、嬉戏（图 7-61）。

厨房和餐厅的色彩设计在现代家庭中，也是备受重视的场所。人们从早期对厨房和餐厅色彩的固有概念中摆脱出来，一改过去的灰暗色调，转而选择明亮、洁白、干净、淡雅的色彩，配以美观、高档的厨具与餐具、餐桌，给人以卫生、洁净、鲜亮、明快的感觉（图 7-62、图 7-63）。

图 7-60　卧室色彩

图 7-61　儿童房间色彩设计

图 7-62　厨房色彩设计　　　　图 7-63　家庭餐厅色彩设计

（三）服装设计的色彩创造

19世纪法国著名画家德拉克洛瓦指出："我们的目的是利用色彩来创造美。"服装的色彩是人们用以装扮自己的最好包装。通过观察人们的服装色彩，我们可以大致推断出每个人的性格、爱好、职业和修养等等。服装设计的色彩创造分为两个方面，一是面料色彩，二是服装的色彩搭配。色彩搭配得当使人产生愉悦感，反之则产生不协调的感觉。由于服装的多样性和人们审美情趣的差异，色彩的创造必须顾及多样化和个性化的特点。

服装设计的色彩创造还受到地域、环境、年龄、性别、职业以及流行的概念等方面因素的制约。往往会出现这样的情况：甲地滞销的服装，到了乙地却很抢手，除了款式、质地的因素外，这就是消费者所处环境的不同而造成的色彩选择的差异。每一种类服装的色彩搭配方式都会有相对稳定的一面。这种相对的稳定加之一定的变化，便是服装设计色彩创造的着眼点。流行的概念是相对于较为稳定的色彩审美群体而言的，正是因为有了这些相对稳定的群体作用，才有了服装色彩的流行和应用的多样性（图7-64、图7-65、图7-66）。

图7-64　黑色调长裙

图7-65　传统的水墨印花长裙

设计色彩的创造范围十分广泛，涉及社会生活的各个方面。我们在实际工作中，要充分考虑到设计色彩的功能与作用，以及不同使用者的差异，结合人的个性与共性、心理与生理等各种因素，体现"设计创造生活、设计创造美"的思想，从而使我们的色彩设计的表现与创造达到理想的、相对完美的境界。

图 7-66　现代流行服饰色彩搭配

思考练习题

1. 阐述色彩配置的原则、基本方法和相互之间的关系。
2. 简述你对色彩设计中节奏与韵律的看法,并举例说明。
3. 结合实际,分析色彩设计法则在色彩设计中的重要性。
4. 分析色彩与视觉传达之间的关系。
5. 结合日常生活实际,论述色彩设计在产业中的作用。
6. 论述环境设计中色彩的特性。
7. 运用色彩构成的配置原则,完成一组色彩均衡构成作业。
8. 完成一组色彩采集重构:从自然色彩、绘画、摄影和民间色彩中选择素材作为资料,根据已有的色彩知识,将上述素材中的色彩构成因素加以分析,提炼出其中的形式结构,在新的画面构思中将这些形与色的形式加以运用,创造四幅新的理想的色彩画面。
9. 选择室内设计效果图、产品设计效果图和包装设计效果图各一幅,按照色彩美的构成法则,进行换色训练,完成三幅新的色彩效果图。

第八章

色彩的数字化理论与应用

 色彩是艺术表现的主要因素之一，也是艺术设计的重要组成部分。在人类进入信息社会的今天，伴随着计算机技术、互联网技术以及各种设计软件的应用与开发，色彩设计也已全面实现了数字化，也就是以计算机技术为载体，进而衍生出了"数字艺术设计"，从而打破了传统的以手绘为基础的绘画与设计一统天下的局面。现如今，随着色彩数字化技术在各个领域的全面发展，数字化色彩作为传统光学色彩的一种新的表现形式，已经为人们所接受并且正得到人们不断地深入研究与开发。

 本章第一节主要从计算机到数字色彩、数字色彩的表象特征入手，进而延伸到数字色彩图形原理；第二节重点阐述数字色彩体系及相互之间的模型转换；第三节着重讲述数字色彩各种颜色色彩域之间的比较；第四节探析数字色彩的获取与生成，即它的来源与途径；第五节针对于数字色彩在软件中的使用方法进行详细讲解。通过本章内容的学习，使我们在熟练掌握和应用数字色彩的能力方面到得全面的提升，为迎接未来的职业挑战奠定坚实的基础起到了一个至关重要的作用。

【学习重点】

1. 色彩数字化的基本原理。
2. 数字色彩体系及各种颜色色彩域之间的比较。
3. 数字色彩在设计软件中的使用方法。

第一节 计算机设计数字图形原理

 色彩是最大众化的视觉语言内容。数字色彩只是色彩的一个分支，但它可以推动整个色彩界的变化，进而影响到设计行业。所谓数字色彩，就是利用现代数字技术虚拟表现色彩的属性特征，同时也是数字图形（Computer Graphics）的重要组成部分。一般

来说,数字色彩是借助计算机手段利用基础数字代码 0 和 1 汇编实现的,色彩数码的不同组合能够虚拟表现色彩属性的全部内容。

现如今,随着知识经济时代的到来,科技进步推动了数码技术的飞速发展。在计算机辅助设计领域,数字色彩的形成、发展和知识创新也是一个较为复杂的问题。下面我们不妨对其进行深入的研究和讨论。

一、从计算机到数字色彩

(一)计算机生成的数字色彩

数字色彩之所以能在计算机中生成,是一件非常复杂的、值得我们去研究的一个问题。在科学技术不太发达时代,要想实现数字色彩那可真的是天方夜谭,即便是到 20 世纪 70~80 年代,色彩设计也还主要是依靠计算机键盘输入法通过编制程序才得以完成。而在那时的计算机领域里,并没有开发出像现在已被人们广泛使用的人机对话的操作方式。

(二)计算机显示器与色彩

在现实生活中,我们常用的彩色显示器(监视器)可以分为以下两种:一是 CRT 彩色显示器,二是 LCD 彩色(液晶)显示器。现在我们主要以 CRT 彩色显示器为例,来探讨一下色彩在计算机中生成的一些原理。

CRT 是目前应用最广泛的显示器件,最早是应用于电视机接收,然后应用于计算机系统,作为字符、图形和图像显示器。CRT 是一个电真空器件,有电子红、绿、蓝 3 种颜色的 3 支电子枪,改变 3 支电子枪电子束的强度等级,可以改变荫罩 CRT 的显示彩色。而这里所讲的荫罩即是 CRT 显示器能够利用发射不同颜色的荧光层的组合来显示彩色图形,它产生、显示色彩的这种技术我们把它称为荫罩法(图 8-1)。3 支电子枪,如果我们关掉红枪和绿枪,蓝色点就会被激发,我们就只能见到蓝色;如果我们看到黄色,是因为绿枪和红枪同等量开放,激发了黄色点;而当蓝点和绿点被同等激励时,显现青色。白色(或灰色)区域是红、绿、蓝三支电子枪以同等的强度激励所有三点的结果,它遵循的是加色混合的原理,即把不同色彩的光混合投射在一起,生成新的色光。

二、数字色彩的表象特征

数字色彩的表象特征就数码技术手段而言的,主要是依据不同的色彩模型而产生,而我们通常所应用到的色彩模型主要有 LAB、RGB、CMYK、HSB 等色彩模式。而这些

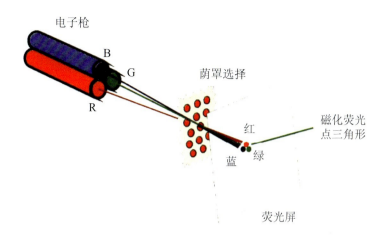

图 8-1　多枪型(荫罩式)彩色 CRT 颜色显示工作原理示意

色彩模式在现代的图形、图像设计软件中,通过不同的数码组合,都能完整地表现出色彩特有的属性。以 HSB 为例,我们可以看到 HSB 色彩模式主要表达色彩的三要素为:H—色相、S—饱和度、B—亮度,H 主要代表在数字范围 0～360°的全部色相,而 S、B 的数字都是 0～100％的程度描述。所以,不同的色彩模式应用场合也是不同的,比如常用的 RGB 应用于各种显示器,而 CMYK 则应用于印刷。另外,不同环境下显示的色彩也不尽相同。比如说,我们平时浏览网页的时候都会发现,即使是一模一样的颜色也会由于显示设备、操作系统、显示卡以及浏览器的不同而有不尽相同的现实效果。

三、数字色彩图形原理

(一)数字图形及其色彩的角色

数字图形即是通过人为设计而在计算机上显示的图形、图像、动画、字体等。换句话来讲,就是我们把视觉艺术领域(包括绘画、艺术设计、工业设计、多媒体设计、电视等)通过计算机处理绘制好的图形、图像、字体等统称为"数字图形"。现如今,我们在电脑显示器上所见到的图形、空白、照片以及符号,全部都是显示设备以光学三原色 RGB 显示的结果。基于视觉上来看,色彩无处不在,在显示器上不存在没有颜色的图形。从显示的色彩角色来讲,图形和色彩是合二为一的,图形是由色彩构成的,色彩需要通过图形来展示,图形和色彩具有一体性、不可分割性。

(二)位深度

"位深度"也被称作为色彩深度,计算机之所以能够显示颜色,是采用了一种称作

"位"（bit）的记数单位来记录所表示颜色的数据。当这些数据按照一定的编排方式被记录在计算机中，就构成了一个数字图像的计算机文件。"位"（bit）是计算机存储器里的最小单元，它用来记录每一个像素颜色的值。图像的色彩越丰富，"位"就越多。与此同时，在记录数字图像的颜色时，计算机实际上是用每个像素需要的位深度来表示的。黑白二色的图像是数字图像中最简单的一种，它只有黑、白两种颜色，也就是说它的每个像素只有1位颜色，位深度是1，用2的一次幂来表示；考虑到位深度平均分给R，G，B和Alpha，而只有RGB可以相互组合成颜色。所以4位颜色的图，它的位深度是4，只有2的4次幂种颜色，即16种颜色（或16种灰度等级）。8位颜色的图，位深度就是8，用2的8次幂表示，含有256种颜色（或256种灰度等级），以此类推，还有16位深度、24位深度、32位深度、64位深度等等，如图8-2和图8-3所示。

二进制（数）	位长（位深度）	颜色数量
2^8	8	256 色
2^{16}	16	65 536 色
2^{24}	24	16 777 216 色
2^{32}	32	4 294 967 296 色
2^{64}	64	18 446 744 073 709 551 616 色

图 8-2　色彩位深度对照表

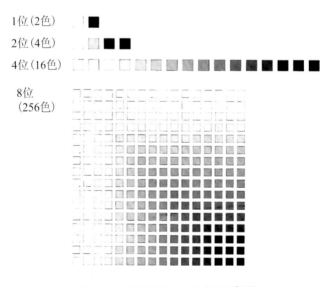

图 8-3　位深度 1~8 位示意图

（三）点阵图

点阵图指的是由一种被称作像素（图片元素）的单个点组成的。这些点可以进行不

同的排列和染色以构成不同的图形。当我们放大位图时,可以看见赖以构成整个图像的无数单个方块,而此时位图的大小及精细度则依赖于单位面积内像素的数量(图8-4)。除此之外,点阵图的大小还要受到"位深度"以及图形的"文件格式"两个因素的影响。在不同的"文件格式"下,文件的大小以及所占用的空间也均不相同。

图 8-4　点阵图

(四)矢量图

矢量图,也被称为面向对象的图像或绘图图像,是数字图形的另一个类别,在数学上我们把它定义为由一系列线连接的点。矢量文件中的图形元素我们把它称之为对象,而每个对象不仅都是一个自成为一体的实体,而且具有颜色、形状、轮廓、大小和屏幕位置等属性。另外,矢量图也可以在维持它原有清晰度和弯曲度的同时,多次移动和改变它的属性,而不会影响图例中的其他对象。进而,这些特征使基于矢量的程序特别适用于图例,因为它们通常要求能创建和操作单个对象(图8-5)。此外,还有基于矢量的绘图同分辨率也无任何关联,这就意味着它们可以按照最高分辨率显示到输出设备上。

图 8-5　矢量图

(五)像素

像素是计算机系统生成和再现图像的基本单位,点阵图的最小单位是像素,而多个

像素通过垂直、水平方向的统一、均匀排列构成了点阵图。像素本身无法以尺寸大小去衡量,其物理量的长宽、面积等只有向指定的设备(如显示器、打印机)输出时才存在。它依赖于输出(呈现)它的硬件设备。另外,数字图形在计算机中产生时我们会把它分成两个阶段,一个是"生成"阶段,一个是"呈现"阶段。所谓"生成"阶段,广义上来说就是写入,即将数字图形文件通过输入设备利用计算机语言进行写入。而图像的显现就是数字文件在写入后进行相应的色彩和像素显现。而数字图形通过数字信号进行色彩和像素的展现来对色彩和图形进行相应的记录,这就是生成阶段,在视觉上无法显现。但是进入"呈现"阶段以后,计算机通过特定的长宽比和分辨率对这些数字信号进行处理,使之变成可以看到的图形和色彩。

(六)分辨率

分辨率也称解析度,简单地来讲就是"在指定单位面积上的单位数目"。在图形和图像的使用过程中是经常被混用的概念。对于点阵图来讲分辨率所指的就是每英寸(1英寸=2.54厘米)长度单位内的像素数值。换句话说,就是指每英寸长度单位内能够容纳多少个像素。即用"像素/英寸"(Pixels per inch) ppi 来表示。因此对于同一个固定像素的点阵图来说,分辨率和图像的大小是直接相关的(图 8-6)。另外,对于矢量图而言则是用数学方式的描述来建立图形,计算机对于一个图形的设定不是按照像素进行长宽的点阵排列,而是按特定的数学模式进行矢量的描述。因此,矢量图的物件中,没有组成图形的像素,矢量图本身也不存在分辨率的问题。

图 8-6　Adobe Photoshop 对于 A4 纸的像素即设定分辨率

因此,在计算机设计领域里,数字色彩的形成是一个较为复杂的问题,接下来还需要我们更进一步的去加以深入探讨和研究。

第二节　数字色彩体系及各模型之间转换

一、数字色彩体系

数字色彩体系主要是由计算机色彩模型及其相关的色彩域、色彩关系和色彩配置方法构成。所谓色彩模型就是能够使用一组值来表示色彩方法的抽象数学模型。它既与传统的色彩模型有着内在的本质联系，又因其所承载的介质与传统介质不同，所以使得数字色彩体系与传统意义上的色彩体系有所区别，并有其自身固有特性。因此，本节从色度学和艺术色彩体系的角度来分析数字色彩模型及其各模型之间的转换关系，进而使学生能够更好地认识和利用数字色彩。

（一）Lab色彩

在色度学上，Lab色彩模型是国际照明委员会（CIE）1976年公布的一种色彩模型，是CIE组织确定的一个理论上包括了人眼可见的所有色彩的色彩模式。同时它也是计算机内部使用的最基本的色彩模型。Lab色彩模型由L、a、b三要素组成：L是照度，值域是0到100，当L等于0时，代表黑色；L等于100时，代表白色；a表示从红色到深绿范围的颜色，b表示从蓝色到黄色范围的颜色。a和b的值域都是从-120到+120。当a等于+120时代表红色，而等于-120时代表绿色；当b等于+120时代表黄色，而等于-120时代表蓝色；a与b都等于0时代表灰色。模型中所有的颜色都由这三个要素组合而成（图8-7、图8-8）。相比来说，在表达色彩范围上，Lab模式是最全面的，其次是RGB模式，而最窄的是CMYK模式。也就是说Lab模式所定义的色彩最多，且与光线及设备无关，并且处理速度与RGB模式同样快，比CMYK模式要快数倍。同时Lab模式也弥补了RGB与CMYK两种彩色模式的不足，是Photoshop用来从一种色彩模式向另一种色彩模式转换时使用的一种内部色彩模式。

（二）RGB色彩

RGB色彩模型是一种光源色的加色混合模型，是数字色彩最典型、最常用的色彩模型之一。红R（red）、绿G（green）、蓝B（blue）三色是光的三原色，是计算机显示器及其他数字设备显示颜色的基础。在笛卡尔坐标系里，RGB色彩模型可以用一个三维的立方体来表示，坐标原点代表黑色（0,0,0），坐标顶点代表白色（1,1,1）；立方体在坐标轴上

的三个顶点分别表示 R、G、B 三原色;余下的三个顶点则表示每一个原色的补色,它们分别由同一平面上的两个相邻的顶点加色混合而成;从黑色原点到白色顶点的主对角线上的所有色彩,是无彩色系的灰度颜色(图 8-9)。

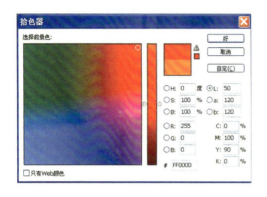 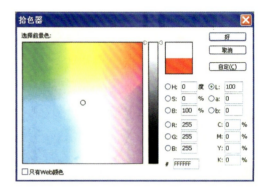

图 8-7　用 Lab 色彩模型选取的颜色　　图 8-8　用 Lab 色彩模型选取的颜色
　　　　(L=50,a=120,b=120)　　　　　　　　　(L=100,a=0,b=0)

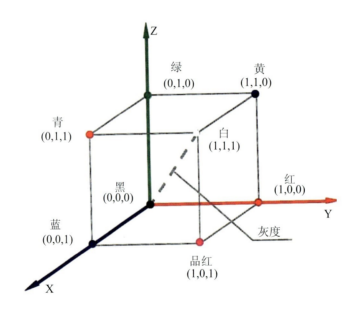

图 8-9　用三维笛卡尔直角坐标系表示的 RGB 色彩模型

(引自 http://www.nipic.com)

所以就其特点而言,在 RGB 色彩模型中,两种不同的彩色光混合可生成另外一种颜色,且色光混合的次数越多、强度也就越大,最终得到的颜色也就越明亮,而三原色之间相互混合最终也可以得出其集合范围内的所有色彩。

（三）CMYK 色彩

CMYK 色彩模式通常也被称为印刷模式四原色，是用来打印或印刷的模式，它是减色法混合模型。在其色彩模式当中，C 代表蓝色(cyan)，M 代表品红色(magenta)，Y 代表黄色(yellow)。其中，C、M、Y 三色分别是 R、G、B 三基色的补色，也是打印机等硬拷贝设备所使用的标准色彩。

在 CMYK 色彩模式中，当 C、M、Y 三值达到最大值时，在理论上应为黑色，但实际上因颜料的关系，呈现的不是黑色，而是深褐色。为弥补这个问题，所以加进了黑色 K(black，记为 K)。由于加了黑色，所以，CMYK 共有四个通道，正因为如此，对于同一个图像文件来说，CMYK 模式比 RGB 模式的信息量要大四分之一。在这里我们把 CMY 色彩模型也用一个三维笛卡尔直角坐标系中的立方体来表示(图 8-10)。与 RGB 色彩模型有所不同的是，CMY 的坐标原点代表白色(0,0,0)，坐标顶点代表黑色(1,1,1)，相当于把 RGB 立方体倒过来；坐标轴上的三个立方体顶点分别表示 C、M、Y 三色；余下的三个顶点则表示每一个颜色的补色：R、G、B，它们分别由同一平面上的两个相邻的顶点减色混合而成；从白色原点到黑色顶点的主对角线上的所有色彩，是无彩色系的灰度颜色。因此，从数字表示色彩的形式与数值上分析，CMYK 色彩模式是数字色彩减色法混合表示的最好体现。

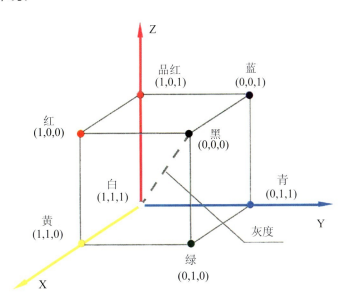

图 8-10　用笛卡尔直角坐标表示的 CMY 色彩模型

（引自 http://www.nipic.com）

（四）HSV 色彩

HSV 色彩属性模式是根据色彩的三个基本属性：色相、饱和度和明度来确定颜色的一种方法。色相（H）是色彩的基本属性，就是平常所说的颜色名称，如红色、黄色等。饱和度（S）是指色彩的纯度，饱和度越高色彩越纯，饱和度越低则色彩逐渐变灰，定量描述取 0～100% 的数值。明度（V）也叫"亮度"，也是取 0～100%。这种模式是 1978 年由 Alvy Ray Smith 创立的，它是三原色光模式的一种非线性变换。HSV 色彩模型采用的是用户直观的色彩描述方法，与孟塞尔显色系统的 HVC 球型色立体较接近，但 HSV 色彩模型是一个倒立的圆锥，相当于孟塞尔球型色立体的一半（南半球），所以不含黑色的纯净颜色都处于圆锥顶面的一个色平面上。在 HSV 圆锥色彩模型中，色相（H）处于平行于圆锥顶面的色平面上，它们围绕中心轴 V（明度轴）旋转和变化，红、黄、绿、青、蓝、品红 6 个标准色分别相隔 60°；色彩明度沿圆锥中心轴 V 从上至下变化，中心轴顶端呈白色，底端呈黑色，表示无彩色系的灰度颜色；色彩饱和度（S）沿水平方向变化，越接近圆锥中心轴的色彩，其饱和度越低，圆锥底面圆的正中心的色彩饱和度为零，与最高明度的 V 相重合，最高饱和度的颜色则处于圆锥的侧面上（图 8-11(a)、图 8-11(b)）。对于用户的直观性，该模型与艺术家使用颜色习惯比较相近，因此也能够消除人们在数字色彩与传统颜料色彩之间的沟通障碍。

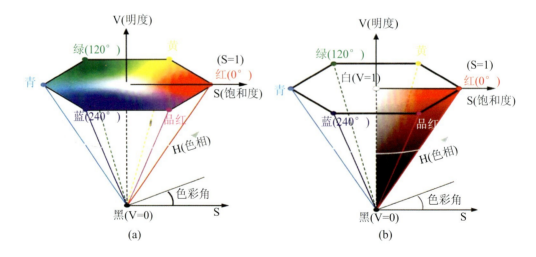

图 8-11　HSV 六棱锥色彩模型

（引自 http://www.nipic.com）

二、色彩模型的转换

在数字艺术设计当中，各种色彩模型适合于不同情况下的数字色彩与数字图形处

理,当诸如使用目的、图形与色彩的质量要求等情况发生变化时,就要求从技术上转换成相应的色彩模型,下面我们重点从以下3个方面来进行详细阐述。

(一) 由RGB色彩模型转换为CMYK色彩模型

RGB色彩模型是其他模型的基础,是发光的。存在于计算机屏幕等显示设备,而不存在于印刷品中。与此同时,RGB模式也是计算机显示器的真正色彩模型。而CMYK色彩模式则是反光的,需要外界辅助光源才能被感知,所以它是印刷品唯一的色彩模式。当我们采用计算机进行数字色彩设计时,如果事前不进行设置,那么通常情况下我们都会采用RGB色彩模式来表现图形和色彩。因为从色彩数量上来分析,RGB色域的颜色数要比CMYK色域颜色多出许多。但不管怎样,我们所设计的数字图形或色彩最终都要涉及一个印刷和打印的过程,所以此时我们必须将RGB模型转换成CMYK模式。但在转换过程中,由于CMYK模式相比RGB色彩模式色域窄,使我们所设计的图形色彩不能更为完好的显示出来,从而影响最终的视觉效果。所以,针对此种情况,我们可以将图片色彩、特技和文字等都处理好之后,在最后输出时,来完成RGB色彩图形向CMYK色彩模型的转换(图8-12)。

图8-12　左图为 RGB 色彩模型,右图为 CYMK 色彩模型

(图片来源:李鸣明)

(二) Lab色彩模型在色彩转换中的优越性

Lab色彩模型在色彩转换过程中相比RGB、CMYK色彩模型来讲,其优越性主要体现在如下几个方面:首先,Lab色彩色域宽阔。它不仅包含了RGB和CMYK的所有色域,而且还能表现它们不能表现的色彩。人的肉眼能感知的色彩,都能通过Lab模型表

现出来。其次,Lab 色彩是一种不依赖于计算机设备而存在色彩模式,它可以在不同的计算机系统中交换图形色彩,也可以使数字色彩在不同的环境里保持不变,从而保持图形和色彩的始终如一。第三,Lab 色彩模型在数字图像处理域是从一种色彩模型向另一种色彩模型转换时使用的一种内部色彩模型,其处理速度与 RGB 色彩模型同样快,但比 CMYK 色彩模型要快数倍。

因此,在我们进行设计时,即在开启一张新图后,第一件事就是先把它转换成 Lab 色彩模型,等全部的图片处理工作完成,待输出前才把图转换成需要的色彩模型。这样就尽可能减少由色彩模型的转换而造成的色彩损失。现今,特别是我们制作高精度的大幅海报或广告时更应如此。

(三) 由 RGB 色彩模型转换为索引色彩(Index-color)

所谓"索引"就是计算机的一种筛选基本色彩的方法。而索引色彩主要是用于 Web 页面上的色彩模式。在 RGB 色彩图像转换为索引色彩模式时,通常情况下会构建一个调色板存放并索引图像中的颜色。如果原图像中的一种颜色没有出现在调色板中,程序会选取已有颜色中最接近的颜色或使用已有颜色模拟该种颜色。在索引色彩模式下,通过限制调色板中颜色的数目可以减小文件大小,也能在视觉上使其色彩品质更为精炼化。因此,在许多多媒体动画应用程序和网页设计中,常常需要使用索引色彩模式的图像。另外,索引色彩只以 RGB 色彩模式转换,而不允许灰度色彩和 Lab、CMYK 色彩模式直接索引,因此在进行色彩索引时,必须先把这些模式转换为 RGB 色彩模式后才能进行(图 8-13)。

图 8-13　左图为 RGB 色彩模型,右图为索引色彩

(图片来源:李鸣明)

综上所述,数字色彩模型作为一种新型的使用色彩的工具,具有简洁性和易用性,也是今后数字色彩发展的基石。而今,色彩模型之间的转换还有许多方式和方法需要我们去做更进一步的深入研究,比如,由 RGB 或 CMYK 色彩模型转换为灰度色彩、由灰度色彩(Grayscale)转换为"双色调"(Duotone)、由灰度色彩(Grayscale)或双色调(Duotone)转换为黑白色彩(Bitmap)等方式和方法,限于篇幅,在这里我们就不一一论述了,感兴趣的读者可以自己去探索。

第三节 数字色彩各种颜色色域的比较

在数字色彩设计中,所谓色域(Color Gamut)就是指某种设备所能表达的颜色数量所构成的范围区域,即各种屏幕显示设备、打印机或印刷设备所能表现的颜色范围。在现实世界中,自然界中可见光谱的颜色组成了最大的色域空间,该色域空间中包含了人眼所能见到的所有颜色。

一、CIE 的可见光色域

在第二章第四节中我们针对 CIE 系统已经进行了详细的讲解,但在数字色彩学习过程中,我们为了能够更进一步直观地表示色域这一概念,那么还是要从 CIE 系统谈起。CIE 国际照明协会制定了一个用于描述色域的方法,即 CIE1931-XY 色度图。所谓"CIE1931"色度图又称"色品图",是颜色测量和标定的基本工具。CIE 是一个国际通用的色彩标准,是一个基于光学色彩的混色系统,它主要以赫尔姆霍兹的红绿蓝三原色理论为基础,为了使匹配等能光谱色的三原色数值标准化及计算方便,把 R(红)、G(绿)、B(蓝)三原色设定为 X(红)、Y(绿)、Z(蓝)三刺激值。因为三刺激值等于百分之一百,因此 X+Y+Z=1(图 8-14)。

此外,CIE 规定色彩的三大要素为色调、饱和度和亮度。色调决定与物体反射光的波长,是物体颜色的物理特性;饱和度决定于物体反射光中光谱的单一程度;亮度决定于反射光的强度。由于 X、Y、Z 相加等于 1,所以色调实际上只要用 X、Y 两值来表现即可。将光谱色中各段波长所引起的色调感觉在 X、Y 平面上做成图标时,便可得色图。因白色的感觉可用等量的红、绿、蓝三色混合而得,所以色度图中越接近中心的部分越接近白色。同一色调的白色离白光的坐标点越近,含的白光成分越多,饱和度就越低。光谱轨迹上的色调饱和度最高,离光谱轨迹越近,则饱和度越高。色调波长不同而饱和度相同的各个色点的连线称为饱和度线(图 8-14)。

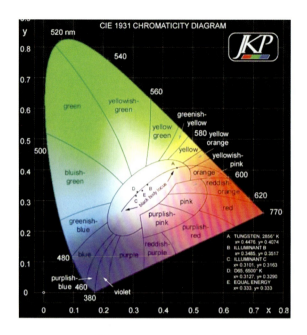

图 8-14　CIE 色度图

（引自 http://www.icsourse.com/Chip-forum/1138.html）

因此，从理论上讲，可见光分布的色域就是 CIE 所表示的色域。有些软件操作书把 CIE 色度图的可见光颜色总数经常跟 Lab 色彩空间等同起来，认为 CIE 色度图色域的全部颜色就是 Lab 色彩空间表现的全部色彩。然而这里人们忽视了这样一个问题，事实上前者是一个平面的色彩空间，只有主波长和纯度两个色彩要素，没有亮度因素；后者 Lab 是一个立体的色彩空间，是由亮度 L 以及 a、b 两个色彩范围构成。因此，只有 CIE1931-XYZ 系统三维色彩空间全部色彩，才能说其与可见光分布的色彩相一致。其他色彩空间的色域都在它的涵盖之内（图 8-15、图 8-16）。

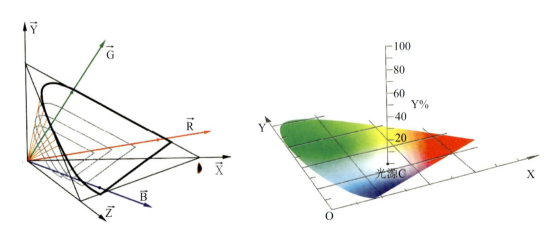

图 8-15　CIE 三维颜色空间　　　　图 8-16　Yxy 表色方法示意图

二、RGB 屏幕颜色的色域

RGB 是用于光照、视频和计算机荧光屏以及其他常见数字设备显示颜色的色彩方式，它们绝大部分的可见光谱都是由红、绿、蓝三色光按不同比例和强度混合而产生，因此 RGB 模型为加色模型。显示器通过红、绿和蓝荧光粉发射光线产生彩色。因此在具有每个通道 8 位位深的 RGB 模式中，按各个通道 8 位计，3 个通道（红、绿、蓝）即每个像素位置总量为 24 位。也就是说我们最终通过计算机扫描或数字照片使用总量为 24 位来描述各个像素的颜色。换句话说，由于 R、G、B 三种颜色各能产生 2 的 8 次幂，即 256 级不同等级的颜色，那么当我们把这三种颜色叠加在一起时，就可以形成 2 的 24 次幂，即 16 777 216 种颜色。由此可见，RGB 的色域是十分广泛的。例如，常见的 CMYK 硬拷贝色域以及所有颜料、染料、涂料的色域都属于 RGB 的色域范围内。

另外，根据三原色生成的原理，三原色的色域受其一定的限制，主要就是在 CIE 色度图上通过选定三点组合成三角形，而三原色就是受限于通过这三点组合成的三角形之内。如图 8-17 所示，从 CIE 色度图及其 RGB 色域的比较中，我们就能够了解，不管三原色怎么混合，所产生的颜色对于我们的视觉来讲也是不能全部被感知的。

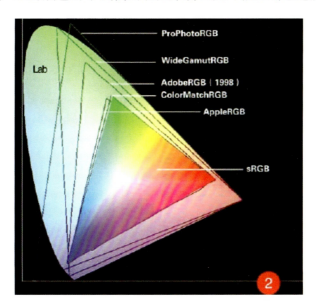

图 8-17　CIE 色度图及其 RGB 色域的比较

（引自 http://aleung.github.io/blog/2012/09/15/color-management-2/）

三、CMYK 印刷颜色的色域

CMYK（Cyan，Magenta，Yellow，Black）颜色色域主要应用于印刷工业。在实际印

刷中，一般采用四色印刷，主要是通过青(C)、品红(M)、黄(Y)、黑(K)四色高饱和度油墨的不同网点面积率的叠印来表现丰富多彩的颜色和阶调，最终形成彩色图片。这些图片的形成相当复杂，究其原因，主要因为这四种彩色的油墨有着错开的网点，这样就使其各种颜色之间保持了相对比较独立的饱和度，形成中性混合，而不会因为其他别的因素而出现饱和度降低的减色混合。例如，手绘调色或其他色调调和会导致其颜色饱和度降低等现象。另外，还有一点需要我们了解是，CMYK印刷中的颜色和CMYK色彩模型是有一定区别的。CMYK印刷颜色代表的是油墨所能表现的色域，而CMYK色彩模型是计算机上所能表达的色彩。在我们应用计算机进行色彩设计时，如果你所设计的颜色超出CMYK印刷颜色的色域，系统将提示你设计的色彩已超出了印刷和打印颜色。那么上述情况一旦发生，计算机系统便会使用较为接近的颜色来代替，以顺利地完成打印或印刷(图8-18)。

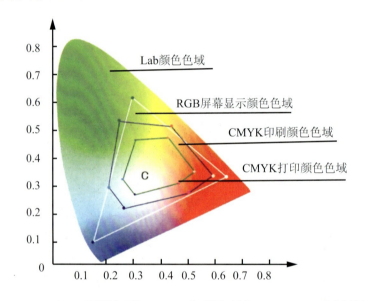

图 8-18　CMYK 印刷色域、CMYK 打印色域与 CIE、RGB 色域的比较
（引自 http://wenku.baidu.com/view/103d3e1aa300a6c30c229f5e.html）

四、CMYK 打印颜色的色域

在现实生活中，我们也经常会应用CMYK打印一些图片来看设计的初稿，但往往我们会发现用CMYK打印的图片颜色往往要次于印刷颜色。其主要原因在于CMYK打印颜色，只是打印机彩墨所能表现的色域。由于打印机的彩墨其色彩饱和度低于印刷油墨，它的色域也小于CMYK印刷颜色的色域。因此，打印机打印出来的彩色图片，色彩表现力也次于印刷色彩。所以，从理论上讲，用CMYK打印图片时，当C、M、Y 三色

值达到最高时,混合的结果生成黑色。在实际应用中,由于颜料的化学成分和介质吸收等原因,C、M、Y 三色混合后不会产生真正的黑色,因此,在打印时多加了一个黑色(Black,记为 K)作为补充(图 8-18)。

五、经典颜料色彩的色域

所谓经典颜料色彩,就是我们平时所应用的一些绘画颜料。那么从色域上看,经典颜料色彩相比上述我们所讲的 Lab 色彩、RGB 色彩以及 CMYK 色彩的色域范围都要小得多。其主要原因在于,我们传统的绘画中所应用的色彩范围本身就比较小,而且所使用的色彩也仅仅是由几十种颜料配制而成。另外,在调配颜料的同时往往也会添加大量的充填剂,在绘画的过程中,各种颜色之间相互调和等种种因素,最终都会导致每种色彩颜料的饱和度降低等现象。因此,经典颜料色彩的色彩种数以及色域范围是极小的。它几乎已经完全被数字色彩的色域范围所包含在内(图 8-19)。

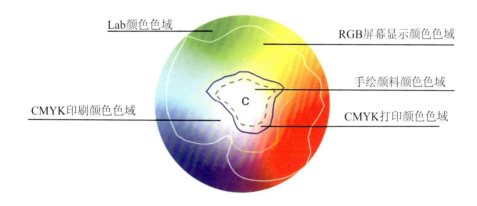

图 8-19　CIE 及与各种色彩域的比较

随着现代科学技术的发展,数字色彩以其丰富的色彩种类、广阔的色域范围在设计领域占据了重要地位,获得了快速的发展。但是传统的经典颜料色彩是数字色彩的基础,而且具有上万年的发展历史,是人类的宝贵财富,也不容忽视。

第四节　数字色彩的获取与生成

说到数字色彩的获取与生成,我们不得不谈到日常生活中常用的一些数字设备,例如,计算机、扫描仪、数码相机以及数字摄像机、DV 等。那么,这些数字设备在通常情况下就是数字色彩获取和生成图片的主要途径和来源。而且数字设备质量的好与坏也直接影响着数字色彩和图片的质量。因此,数字设备既是获取以及生成数字色彩的先决

条件,同时,也是获取数字色彩质量好与坏的关键所在。现在我们主要从以下几个方面来进行分析研究。

一、计算机绘制生成的色彩

随着科学技术的不断发展,传统的以计算机手动键盘录入信息后进行程序处理来获取和生成数字色彩的早期运行方式,早已逐渐地被现代"可见即可得"的人机对话的方式所取代。因此,从现代发展的角度去分析数字图形与色彩生成的方式与方法,可以分别从以下两个方面来介绍。

(一)影像绘画系统

计算机图像技术的出现和发展是使用这类系统的先决条件。影像绘画系统主要是通过在胶片摄影和手工绘画中运用计算机生成的图形图像技术,并将这三者有机地结合起来,这不仅在很大程度上扩大了摄影和绘画的表现范围,而且又使其表现形式更加趋于理想化。例如,Photoshop、Photos Tyler、Painte 等系统都属于这一类型。

(二)理性精密的规则系统

所谓理性精密的规则系统,主要是通过计算机特殊的演算规律来生成图形和色彩的一种方式和方法。在这里我们要从"分形"说起。"分形"图形即是典型的规则系统艺术范例,主要来自"复动力系统"的图形化。它主要是采用了一种类似于重复的计算方法,使产生的图形和色彩在从大到小的任何尺度上都呈现出"自相似性"。最终,使所产生的图案与色彩变幻多端,而又不失其规律性(图8-20、图8-21)。因此,这种以计算机系统的规则来创造图形和色彩的原理,现如今已被广泛地运用于一些常用图形、图像软件当中。例如,Corel DRAW 中的 Power tine(轮廓线)、Blend(融合);Auto CAD 中的 array(列阵)等。

图 8-20 Chiara 的电脑分型艺术

图 8-21 数学家曼德尔布罗与漂亮的分形艺术

二、通过扫描获取的色彩

扫描仪是目前获取客观世界色彩的一种最普及、最精密的输入设备,在我们数字艺术设计中利用率较高的扫描仪主要有:平台式扫描仪、滚筒式扫描仪和正负胶片扫描仪。

(一)平台式扫描仪

平台式扫描仪是一种比较常见的色彩、图像输入设备,其获取色彩的主要方式有黑白扫描、灰度扫描、RGB(三色)反射式彩色扫描、CMYK(四色)反射式彩色扫描、透射扫描等。黑白扫描我们也可以把它称为线条图形扫描,因其只能产生 1 位色彩,所以其参数设置也是所有扫描中最容易的,只需简单的设置分辨率,就可以得到黑白色彩的图形文件。灰度扫描在此扫描方式中一般使用 8 位灰度颜色,有时也会使用 10 位灰度颜色。RGB(三色)反射式彩色扫描主要是指通过 RGB 色彩模式来获得彩色图形。色彩的位深度分别是 8 位、10 位或 12 位,其位数越高,获取的颜色位深度就越大、质量就越好,获取的色彩之间过渡得也就越自然。CMYK(四色)反射式彩色扫描,是比较高级的扫描仪才会有的功能,在同一台扫描仪中,CMYK(四色)扫描能得到比 RGB 三色多出一个通道的颜色。如果同样是用每个通道色彩 8 bit 扫描,RGB(三色)扫描只能获得 2 的 24 次幂种颜色,而 CMYK(四色)扫描可以获得 2 的 32 次幂种颜色。而且从图像文件的大小上来看,RGB 文件也明显小于 CMYK 文件。如果是用于印刷,CMYK(四色)扫描也省去了由 RGB 色彩模式到 CMYK 色彩模式的转换,同时也就减少了一次因色彩模式间的转换所造成的色彩损耗。

(二)滚筒式扫描仪

滚筒式扫描仪也称为"电子分色机",是目前最精密的扫描仪器,图 8-21 所示为数学家曼德尔布罗与漂亮的分形艺术。它的工作过程是将正片或原稿用分色机扫描存入电脑,"分色"后的图档以 C、M、Y、K 或 R、G、B 的形式记录正片或原稿的色彩信息,此过程被称为"分色"或"电分"(电子分色)。而实际上,"电分"就是我们所说的用滚筒式扫描仪扫描。另外,滚筒式扫描仪还能通过 PMT(光电倍增管)光电传感技术捕获到正片和原稿的最细微的色彩。

(三)平台式正负胶片扫描仪

正负胶片扫描仪相比平台式扫描仪来说,其分辨率更高,它所采用的是一种灵敏度更高的 CCD 传感器,能将更小尺寸的透射原稿(如 135 彩色反转片或彩色负片)理想地

数字化为电脑图形文件。这类扫描仪一般具有较宽的光学动态密度范围,因此能够捕获到一般透视稿的全部色调。

三、通过数码照相机和数字摄像机获取色彩

获取数字色彩的另外两种设备是数码照相机和数字摄像机。二者之间的主要区别在于,前者主要是用于捕捉相对静止的对象,生成静态的数字图像和色彩;而后者则主要适用于捕捉景物的连续活动,生成动态的图像和色彩。

(一) 通过数码照相机获取色彩

随着科学技术的不断发展,数码照相机的种类也较为繁多。但是衡量它们好与坏的标志,主要是看数码照相机CCD包含的像素数目的大小。一般情况下,常用的数码照相机分辨率可达 2400×1800 像素,CCD包含100到400万像素。而专业型数码照相机的分辨率则会更高,CCD像素数目也会越大,甚至包含600万以上像素。因此,照相机生成图像和色彩能力的强与弱,主要是由CCD包含像素数目的多少所决定。换句话说,即CCD像素数目越大,照相机生成图像和色彩的能力就越强,档次也就越高。

(二) 通过数字摄像机获取色彩

数字摄像机的问世要早于数码照相机和扫描仪,是它的CCD固体摄像器件技术启发了数码照相机和扫描仪技术的发展。在数字摄像机发展到20世纪末时,又产生了数字摄像、录像融为一体的数字摄录机。相比较数码照相机而言,数字摄像机获取的色彩主要以动态色彩为主,且它的分辨率也要比数码照相机获取的色彩低。但是根据现有技术发展的情况来看,两者的主要功能还具有一定的倾向性,因此,在一定的范围内还是可以互相取代的。不过,从严格意义上来说,数字摄像机由于其分辨率低于数码照相机,所以更适合于视频、动画和互联网的色彩设计与应用。

也许,随着现代科技的不断发展,未来数字色彩的获取途径和来源还会有很多。但是,针对上述使学生从最初单纯的、粗略的、模糊的对数字色彩的感性认识,逐渐上升到复杂的、精确的、清晰的理性认识,进而实现更为条理化、数字化、智能化完美结合的学习过程是十分必要的,也为后续数字色彩艺术创作及产业化服务奠定基础。

第五节 数字色彩在绘图软件中的使用方法

在计算机数字色彩设计中,色彩的数字化表达方式主要是依据不同的色彩模型而

产生,其绘制方法也是依赖于不同的图形、图像软件。但在不同的绘图软件中,其绘制的工具和方法也有所不同。如果在计算机绘图软件操作过程中,要获取自己所需色彩,我们不妨可以通过以下几种方法来操作。下面以 Photoshop 软件为例进行介绍。

一、前景色和背景色

我们再打开 Photoshop 图像处理软件时,在左侧工具栏的下方会看到由黑色和白色前后叠压组成的两种色块,我们把它称之为前景色和背景色。一般情况下前景色为黑色,处在背景色上方;背景色为白色,处在前景色的下方。在操作前景色和背景色时,只需要点击【切换前景色和背景色】按钮或按快捷键 X 键就可以达到交换的目的。如果单击【默认前景色和背景色】按钮或按快捷键 D 键也可以交换颜色(图 8-22)。

图 8-22　前景色与背景色

二、利用对话框和面板设置颜色

这里我们可以根据每个人的习惯,分别选择在【拾色器】对话框、【颜色】面板、【色板】面板等设置颜色。

(一)【拾色器】对话框

用【拾色器】设置颜色只需要单击颜色区域或者颜色滑条就可以设置自己需要的颜色。在我们进行设置过程中,如果需要更为精准的颜色,也可以在对话框右侧的参数设置中设置需要的参数值,这样得到的颜色就更为精准(图 8-23)。

图 8-23　拾色器对话框

需要【拾色器】对话框时，只要单击前景色色块或背景色色块就可以了，这个可以在工具箱里直接找到。

(二)【颜色】面板

执行【窗口】/【颜色】命令，像图 8-24 显示的那样，先将【颜色】面板调出来，确定前景色在选择状态时，就可以随意滑动【R】、【G】、【B】颜色设置前景色的颜色，然后再单击下方的颜色条就可以将鼠标指针处的颜色值设为前景色。这里需要我们注意的是，此时鼠标指针已呈吸管形状。同样的道理，我们也可以设置背景色的颜色。具体可以从图 8-25 中看出。

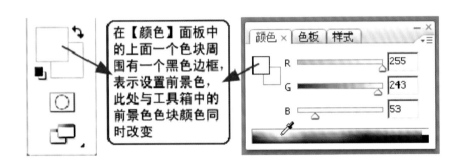

图 8-24　设置前景色的颜色

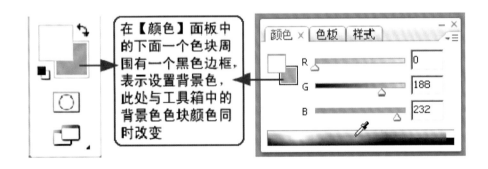

图 8-25　设置背影色的颜色

(三)【色板】面板

在【颜色】面板中要想调出【色板】面板，只需要单击【色板】选项卡就可以了，这时候我们可以看到各种颜色，单击需要的颜色就可以设置前景色，切记这时候的选择颜色鼠标指针是吸管形状。如果要设置背景色，则按住 Ctrl 键，再选择需要的颜色就可以了，如图 8-26 所示。

第八章　色彩的数字化理论与应用

图 8-26　色彩面板

三、油漆桶填色

油漆桶工具可以根据图像中像素颜色的近似程度来填充前景色、背景色或连续图案。我们单击窗口左边工具条中的【油漆桶】工具，在窗口的上部出现【油漆桶】工具的选项属性栏(图 8-27)。

单击窗口左边工具条中的【吸管】工具，选择所需颜色的颜色区域，再使用窗口左边工具条中的【油漆桶】工具，单击所需填充颜色的区域，就可以填充颜色(图 8-27)。

图 8-27　Photoshop 软件【油漆桶】工具的选项属性栏

四、渐变填色

在 Photoshop 软件里，单击窗口左边工具条中的【渐变】工具，就会出现该工具对应的选项属性栏。在选项属性栏中每一种渐变工具都有其相对应的选项，可以任意地定义、编辑渐变色，并且无论多少色都可以。

此工具的使用方法是按住鼠标在将要绘制的画面上拖动，形成一条直线，直线的长度和方向决定渐变填充的区域和方向(图 8-28、图 8-29)。如果在拖动鼠标时按住 Shift 键，则可以保证渐变的方向是水平、竖直或成 45°角。

图 8-28　Photoshop 软件【渐变】工具的选项属性栏

图 8-29　Photoshop 软件【渐变】工具画出的色彩渐变

五、用画笔等工具绘制颜色

在 Photoshop 绘图软件里，还可以通过画笔、铅笔、喷笔等与色彩有关的工具实现颜色的绘制。在使用【画笔】工具、【铅笔】工具的过程中，可以通过设置属性栏中的笔触选项改变某一着色工具的笔触样式（包括大小、形状及频率等）。

（一）【画笔】工具

【画笔】工具可以绘制出较柔和的笔触，其效果如同用毛笔画出来的线条，笔触的颜色为前景色。单击窗口左边工具条中的【画笔】工具，出现该工具对应的属性栏（图 8-30）。根据用户要求，可以通过【画笔】工具属性栏对画笔作编辑调整，以便在画布上运用。

图 8-30　Photoshop 软件【画笔】工具的选项属性栏

（二）【铅笔】工具

利用【铅笔】工具可以创建出硬边的曲线或直线，它的颜色采用前景色。单击窗口左边工具条中【铅笔】工具，出现该工具对应的属性栏（图 8-31）。【铅笔】工具属性栏的选项与【画笔】工具属性栏上的选项相似。不同的是有一个特殊的【自动抹掉】选项，如果【自动抹掉】选项被勾选，【铅笔】工具就有可能在重复画线条时转变成橡皮擦的效果。当选取【铅笔】工具使用工具箱中的前景色来绘制图形时，【铅笔】工具会正常工作；但是如果

你在刚才画过的地方另外起笔重复涂画,这时的【铅笔】工具将变成橡皮擦的效果,它会把你刚才画过的线条抹掉,露出背景的颜色。

图 8-31　Photoshop 软件【铅笔工具】的选项属性栏

总之,【画笔】工具和【铅笔】工具没有本质上的区别,都是绘图工具,只是前者线条柔和,后者线条较硬。这些都跟现实绘图时使用的绘图工具一样,选择好前景色、笔头大小和形状之后,根据需要绘制画面就可以了(图 8-32)。

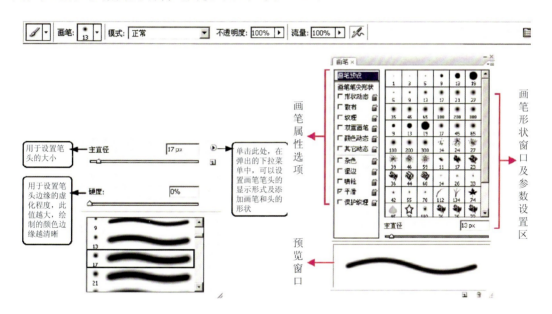

图 8-32　Photoshop 里的画笔工具画笔

人们对色彩的认识是一个由浅入深、由感性到理性的过程,数字色彩也是如此。因此,我们要逐步加强数字色彩理论与实践相结合的学习和训练,对数字色彩体系和方法进行不断的完善与补充,真正能够做到在数字色彩理论教学过程中不断地创新与发展,使受教者逐渐由传统减色系统观念向加色系统的数字色彩观念转变,熟练地掌握、运用数字色彩理论和方法。

◀ 思考练习题 ▶

1. 色彩的数字化有几种表达方式?
2. 数字色彩体系包含哪几种常用的色彩模型?
3. 哪种色彩的色域最宽?哪种色彩的色域最窄?试举例说明。

第九章 流行色

流行色是在一定的时代和社会环境中,人们对于色彩的主观意识随着时间的推移而形成的社会性色彩。流行趋势一旦形成,便成为风靡一时的主销色,普遍存在于市场流通的服装、纺织、轻工、食品、家具、室内装饰、城市建筑等各个类别的产品中。流行色对商品的生产、销售和消费起到了重大的指导作用,产生了显著的经济效益。流行色的内在规律导致其必然经历产生、普及到被淘汰的过程。人们按照流行色的理论和规律进行科学地统计、推论、判断而得出的对于色彩流行的预测,这种预测需以能否产生经济效益和社会效益来衡量它的价值。流行色要实现这个价值,很大程度上取决于流行色的传播效果。因此,采取积极、有效的传播手段,才能使流行色的最新信息能够最大限度地迅速被消费者理解和接受,才能将流行色转化为流行色商品,实现流行色的应用,才能体现出流行色自身的价值。

本章的第一节"流行色"概说和第二节流行色溯源,重点论述了流行色的概念及其在现代社会中的作用,以及它经历产生、普及到被淘汰的过程中各方因素的影响;第三节到第五节围绕着流行色自身的价值,阐述流行色如何运作:从流行色的调查与预测、流行色的传播到流行色的应用。

【学习重点】

1. 流行色的社会性及其自身传播与发展规律。
2. 流行色的预测与传播。
3. 流行色与流行色商品的应用。

第一节 "流行色"概说

"流行色"(FaShion Color)的字面意思是指"传播很快"、"盛行"的色彩,Fashion

Color一词在英语中为"时髦的色彩"、"时装的色彩"和"新颖的生活用色"之意。它是指在一定的地区范围内和一段时间内，按人们的爱好与倾向以及时代气氛的变化而产生的心理变化和需要，以及视觉生理的规律，从千变万化的色彩中经专家发现、预测、倡导、传播，被消费者喜爱和接受并广泛流传的几种或几组色彩和色调。即时兴的、时髦的、合乎时代风尚的颜色。每组色调又由不同的色相、明度、纯度和情调组成。日本池田元太郎是这样解释流行色的，他说："妇女们使用的衣服、带子、披肩、阳伞等物品每年都有流行色彩。人类本来就喜欢变化与新奇，但另一方面社会生活又有想顺从一般倾向的本性。流行色也由这个本性而产生，因此生活于同一社会者，自然地趋向于某一特定的色彩，同时产生嗜好，这就是流行色本身真正的含义"（图9-1）。

图9-1　2013春夏美国潘通VIEW色彩报告图

流行色的形成与发展是以产业为背景的社会心理的集中反映，它总是与一定社会内人们的消费水平密切相关。是在一定的时代和社会环境中，人们对于色彩的主观意识随着时间的推移而形成的社会性色彩。即某一种或某几种色彩在大众肯定和喜好的影响下，越来越受到人们普遍的喜爱，这时流行趋势逐渐形成，成为风靡一时的主销色。这种流行现象普遍地存在于服装、纺织、轻工、食品、家具、室内装饰、城市建筑等各类产品，以及市场流通及人们的使用过程中。在许多发达国家中，流行色对商品的生产、销售和消费起到了重要的指导作用，产生了显著的经济效益。日本流行色协会认为："企业要连续高速发展，始终立于不败之地，就必须始终抓住流行色的运用。"

1925年，美国建立了流行色协会。此后，西欧各国相继建立色彩研究机构；日本于1953年成立流行色协会。1963年9月，在法国、德国和日本等国的共同发起下，在巴黎成立了"国际流行色委员会"，定于每年的2月和7月召开国际流行色专家会议，来自世界各国的色彩专家们根据历年来市场上流行色演变的因素，进行分析与判断，进而提出

本国的预测方案,经会议集体讨论,确定国际流行色预测方案,并提前18个月发布国际流行色。1982年,我国成立了"中国丝绸流行色协会"(后更名为中国流行色协会),并于第二年加入"国际流行色委员会"。每年2月,我国各地专家集中到上海,确定流行色卡,并参加每年4月在法国举行的春夏季国际会议;10月份再次集中,作出秋冬季流行色预测,12月份参加在法国举行的秋冬季国际会议。在此基础上,制定中国未来一年半到两年的市场流行色预测方案。流行色广泛地影响着人们的生产和消费,在现代社会中,流行色正越来越多地影响着人们生活的衣、食、住、行等各个方面。而最为引人注目的纺织品流行色,在某种程度上,它甚至引导着整个流行色的潮流。

当然,既然称流行色,就表明了它的时间性、时限性。一种颜色尽管当时看起来很时尚、很漂亮,但时间久了也会感到厌倦,只要换上另一种颜色就又会感到新鲜,因为人们总是喜欢变化与新奇的事物。流行色是按春、夏、秋、冬的不同季节来发布的,它发生于极短的时间内。当某个流行色被大家普遍地应用,人们对它已经习以为常时,它原有的魅力便逐渐失去,人们对某一个色彩也逐渐感到厌倦。这时,另一种能够引起人们视觉刺激的、有时代感的和有魅力的崭新色彩开始引起人们的注意,慢慢在大众中流行起来,以新的代替旧的,流行色就是这样循环往复、一年年地发展下来。流行色还具有很强的地域性特征,不同的民族、不同的地区有着不同的民族个性和生存方式,表现在流行色的选择上也会有所差异。比如,美国人性情豪放、自由,流行色的纯度就高(图9-2);法国人比较细腻,流行色的颜色都带有微小的灰色变化(图9-3)。

图9-2　2013春夏美国潘通VIEW色彩趋势

图 9-3　2007～2008 法国秋冬服装流行色

（图片来源：微服网 www.vifo.com.cnfashions.jpg.jpg）

流行色的研究是一门综合性学科，涉及光学、化学、纺织工程学等自然学科和社会心理学、生理学、市场学、预测学和未来学、色彩美学等社会科学领域。因此，研究流行色必须进行全方位的考查，才能真正把握流行色的意义。

随着全球经济一体化时代的到来，市场竞争日趋激烈，流行色在商业大战中所具有的能量和巨大魅力，已经为国际社会所认识。许多国家的实践表明：作为商品外部形态式样的流行色，不仅具有美学意义，而且对于指导生产，引导消费，提高商品的经济效益等方面都发挥着重要的作用。

第二节　流行色溯源

每一种流行色都会经历产生、普及到被淘汰的过程，这个过程受到许多外部因素的制约。它的产生和淘汰总是受着社会时代因素、人的模仿因素、市场消费因素、自然环境因素、生理心理因素的支配，这就是它的内在规律。探寻流行色产生的缘由，就是为了更好地把握流行色的规律，在社会生产和生活中，自觉地将流行色转化为有益于社会进步与发展的巨大物质能量。

一、社会时代因素

不同时期、不同区域的人们对流行色的审美，是当时各种社会关系的总和在生活色彩方面的认识和反映。在日常生活中，每一个具体的社会人对色彩的审美，是主体对客

体的感知和认识的关系,即人与环境的关系。每一个人都是社会环境和历史进化的产物,外界生活环境中的社会思潮、风俗习惯、流行信息及重大事件等因素,深刻地影响着个人对色彩的审美观念和情趣。某个色彩具有多大的审美价值,是受到历史、社会的实践制约的,也就是说,实践是流行色审美价值的客观确定者。当一些色彩符合当时人们的观念、兴趣、欲望时,它们便具有了时代精神的象征意义,这些色彩就具有了特殊的感染力,就会被普遍认知,并进而广为流行起来。

以曾在我国服装行业中流行的"海洋湖泊色"、"青铜时代"为例:海洋湖泊、青铜等色彩原本都是自然界的色彩,并且是先于人类历史而存在的。但在社会经济高速发展、工业化程度越来越高的今天,人类却付出了牺牲环境的代价,现代社会中,人们的生活节奏加快,压力大,充满了紧张感,生态环境和人类生存空间的恶化,使人们的生理与心理产生了对大自然、对轻松休闲以及怀旧、复古的向往与追求,人们对人类生存环境及生态保护的重要性越来越有所认识,从而引发了对大自然环境色彩的热爱与汲取,并以海洋湖泊色(图9-4)、水果色(图9-5)、月夜色(图9-6)、敦煌色(图9-7)、青铜色(图9-8)、森林色(图9-9)等作为怀旧、复古、回归大自然的理想与寄托。人们似乎重新发现了它的审美价值,成为人们物质与精神色彩环境最美好的表达,并以它来装饰自己的生活环境。并渐渐地成为这些年占据服装业而成为流行色的主题,并流行于世界各地。影响色彩流行的因素是多方面的,这与人类的社会实践范围极为广泛有关。

图9-4　海洋湖泊色　(制作者:张梅)　　　　图9-5　水果色

诸如国家的经济和人民生活的水平、社会思潮的影响、社会的开放程度、民族风俗

习惯的禁忌、统治者的提倡和禁止、重大科技成就的刺激、人类文化艺术遗产的熏陶等等,都会在不同程度上从不同的角度影响流行色的发生和发展。

图 9-6 月夜色

图 9-7 敦煌色彩服饰

(来源:纺织服装周刊东京时装周秀场)

图 9-8 青铜色

图 9-9 森林色

每当社会历史发生重大转折时,人们的服饰和色彩,往往会随之改变。在我国,20

世纪初辛亥革命后,出现了以中山装为典型的短装,结束了漫长的封建服饰制度的统治。而在20世纪60年代中期至70年代中期中,草绿色的仿军装风行,成为当时最流行的时装,草绿色也成为当时最为流行的色彩(图9-10)。

图9-10　20世纪60~70年代的草绿色流行装

人类文明的每一项成就,都有可能启迪人们去发现新的流行色。无论是是科学技术的进步还是文化艺术的成就,都成为人们获得流行色灵感的参照物。20世纪60年代初,美国"阿波罗"登月计划的成功,使人类进入了开拓宇宙空间的新纪元。这个标志着新的科学时代的重大事件轰动了全世界,各国人民期待着宇航员从太空传回新的信息,世界吹起了"银色太空"的热潮。色彩专家们抓住了这个社会现象,发布了"宇宙色"色谱,很快便在世界各地流行起来。时髦的女士,甚至手指也涂上银色的甲油(图9-11)。20世纪70年代初,我国长沙马王堆汉墓的发掘,出土了许多汉代的丝绸和帛画,引起国内外的广泛关注,于是古色古香的"马王堆"色很快成为流行色,具有浓郁汉代文化特色的色彩配置散发出现代的气息。此外,古代的青铜,现代的建筑,宗教的殿堂,康定斯基的抽象绘画(图9-12)、蒙德里安的构成(图9-13)、现代西方的符号图形(图9-14)等都进入了国际流行色的理论研究和实践的视线。而流行色专家根据这些提炼、浓缩后发布的流行色卡,以及由此色卡创作出的各种配色设计,构成了一部又一部由色彩艺术语言汇成的交响乐,充实了人类文化艺术的宝库,丰富了现代人的物质和精神生活。

图 9-11　太空色

图 9-12　［俄］康定斯基抽象绘画作品

图 9-13　［荷兰］蒙德里安的构成

图 9-14　现代西方符号图形

二、人的模仿因素

模仿是人的天性，一个人的成长过程乃至人类社会的发展，就是在模仿的基础上一点一点进步的。人们正是通过模仿来获得自己对自然、对社会的最初认识的。流行色的产生与普及，在很大程度上正是源于人的模仿本能。

整个人类社会可视为一个庞大的群体。人与人之间在观念、习惯、情趣和爱好等方面，既相互联系、相互影响，又存在着不同程度的差异。无论古今中外，那些社会地位高、具有权威性的人总是向普通人显示出独特的审美能力，如鹤立鸡群。他们开放的思维方式和富裕的经济条件，他们不同凡俗的色彩追求，总是显得新异、时髦，最容易激发起

普通人的崇拜之情，成为被模仿的对象。那些普通社会成员则出于维护自身心理平衡的需要，在崇拜和自卑心理的支配下，希望通过模仿，来获得自己理想中的地位和评价，于是纷纷加入到流行色消费的行列中来。

在现代社会中，流行服饰则多是从社会知名人士、影视明星（图9-15）、艺术家（图9-16）、时装设计师和时装生产厂家发起的。但是他们的衣着打扮往往不容易被一般人直接接受，这源于他们同普通大众之间悬殊的社会距离和心理距离，因此，需要通过某种中介，再去影响周围的人群。这个中介就是各个时期的时髦人物，他们多为经济较富裕，且具有强烈求新、求变心理的年轻人（图9-17）。这些追求时髦的年轻人虽然社会地位不高，不具权威性，但和他们周围人的心理较接近，容易引起共鸣。这样，新颖时髦的色彩通过不同层次人们的模仿，逐渐传播开来，成为风靡一时的色彩。这样的情形在女青年身上表现得最为普遍，她们是流行色追求和传播的主要力量（图9-18、图9-19、图9-20）。随着大批模仿者的加入，原来流行的色彩逐渐失去魅力，并最终被淘汰。

图9-15　影视明星章子怡

图9-16　著名导演冯小刚

当然，这里所说的模仿，并不是完全照搬，而是通过人与人之间广泛的交流，用新颖时髦的色彩去引导群体审美水平的提高。每一个社会普通成员也都有着自身的独立性和个性，他们的模仿是有选择性的，只有那些符合大众的审美情趣、能够与大众的消费心理产生共鸣的色彩，才有可能通过模仿而流行起来。同时，模仿者的审美情趣和追求也可影响流行色的产生和发展。因此，探索和研究流行色，就应敏锐地把握住上述各个方面因素，深入了解和掌握不同阶层人们的心态和追求，才能使推出的色彩商品既时髦、又具有广泛的社会基础，而且还可以使商品价格大幅度提高，从而取得社会效益和经济效益两个方面的成功。

图 9-17　流行色服饰（裸色）

图 9-18　流行色服饰（蓝绿色）

图 9-20　流行色服饰（多元色）　　　　图 9-19　流行色服饰（紫色）

三、市场消费因素

在现代社会生活中,人们的购买行为已不单是为了实现对商品物质性的和实用功能的需求,而是同时购买着社会时尚,追求时髦式样和流行趋势。他们通过购买某物来体现自身的尊严和优越,或者是为了摆脱自卑,以保持心理上的某种平衡。流行色最本质的特征是它的商品性质。虽然色彩自身不是商品,也不具备经济价值。但是作为商品外部形态式样的流行色,给消费者的印象最直接、最迅速、最深刻,也最容易引起关注,这就必然成为消费者购买商品的目标定向。所以说,流行色不仅参与并形成了商品的价值,而且具有流行色特征的商品还是现代消费者选购商品的标准之一(图9-21)。换句话说,流行色在商品的销售和消费环节中起着重要的调节作用。

图 9-21　2014 流行色自行车

当消费者在完成一次购买行为时,如果说他购买到了一件满意的色彩商品,那么,这种满意就不仅仅是对商品的质量、材料、功能、结构的满意,还包含了对色彩选择的自我满足,并通过这种满足形成自我价值的实现。在此基础上,必将产生更高、更美的需求,进而产生新的流行色。它表明了流行色是促进消费的重要手段,努力掌握和推动消费者的购买欲望,是现代商品营销战略的有力武器,也是现代社会经济活动中制胜的法宝之一。

四、自然环境因素

俗话说,一方水土养一方人。在人类与大自然长期和谐共处的岁月里,为了适应赖以生存的地理、气候等自然环境,人们不断地拼搏,在利用自然、改造自然的同时,也在改

造着自身。生活于某一地区的人们,无论生理素质和心理素质方面,都有别于在其他地域中生活的人群。同样,关于色彩的审美观念,审美情趣,也会因自然环境的不同,而形成认识和习惯上的差异,以至于影响到某些色彩是否能够在该地区流行。因此,流行色除了具有"国际性"外,不同国家、不同民族以及不同的地域和自然环境,在接受国际流行色时,必然地会与当地的环境、文化和习惯融合,从而做到既与国际流行色的总趋势相联系,又充分体现出本国、本民族的特点。

比如,处于南半球的人喜欢强烈的色彩;处于北半球的人则喜欢柔和的色调。这源于太阳光照射强度的差异。在美国,太平洋沿岸地区,如旧金山等城市的人喜欢鲜明色,而以纽约为中心的大西洋沿岸城市的人却喜欢暗淡的含灰色调。在我国,北方地区平均气温低、水源也较贫乏,洗衣服很困难,人们多穿深蓝色和黑色服装(图 9-22);而南部和东南部地区气温较高,空气清洁,水源充足,因而人们多喜欢浅色、白色的服装。广州向有"花城"的美誉,不仅平均气温较高,而且常年鲜花盛开,与之相对应的是:广州人特别爱穿色彩艳丽、花团锦簇的服装。

图 9-22　年代记忆

五、生理、心理因素

人们在连续接受同一事物的刺激时,就会产生腻烦的心理,因为人类自身有要求平衡的生理需要。同样,人的眼睛在连续接受某种色彩的刺激后,也会感到厌倦,形成视觉上的疲劳。为了保持生理上的平衡,人的眼睛就会通过自我调节或产生寻找某种色彩补充的动机,来改变单一的色彩刺激。这种视觉规律告诉我们,流行色必须经常变化,流行色发展的历史证明:当某种色彩流行一个时期后,随而代之的色彩往往是与它相对应的互补色。

无论是在国际上还是在我国国内,每年发布的流行色中,都有区别于往年的新色

彩，就是建立在人们求新求变的心理基础上的。在人们的心理上，存在着追求新异色彩刺激的趋向。当一些区别于以往的新异色彩出现时，就会给人一种新鲜、时髦的感觉，而受到广泛的欢迎。例如，长期观看冷色后，就会对暖色感到新鲜，反之，其结果亦反之。正如人们看惯了彩色电影或电视，偶然看一部老的黑白电影也会感到新鲜（图9-23）。回顾流行色演变的历史现象，我们可以发现每一轮新的流行色几乎都与人的生理、心理活动关系密切。

图9-23　电影《江姐》剧照

根据上述分析，我们可以明了的是：流行色是由社会需要、社会动机和社会行为所决定的，它是由社会多种因素共同作用的产物，并不是单纯的色彩现象，更不是一门孤立的学科。它涉及社会时代因素、人的模仿本能、消费者的购买心理、自然环境的制约和人的生理和心理需求等等，这些因素既是独立的，又是相辅相成的，有时是一种因素起主导作用，有时是几种因素相互推动流行色的趋势变化，它们都有可能在不同程度上影响到流行色的产生、流行和衰退的过程。

第三节　流行色的调查与预测

自从1982年我国建立了"中国流行色协会"，并于1983年加入"国际流行色委员会"以来，我国的流行色一改长期间接获取信息的被动局面，有了最直接、最迅速、最可靠的情报来源。

在经济繁荣、消费水平迅速提高的当下，流行色早已进入了生产和商业领域，转化

为物质能量。色彩商品的竞争日趋激烈,这是一个不争的社会现实。在世界各国,尤其是在发达国家,人们越来越强烈地意识到流行色在商品竞争中的地位,纷纷投入大量的人力、物力,展开对流行色的研究和预测。

流行色的预测,是人们按照流行色的理论和规律进行科学地统计、推论、判断而得出的对于色彩流行趋势的预想。流行色的预测与选定,应建立在过去的和现在的大量色彩情报基础上,以社会调查、生活源泉和演变规律推测、预想。其中不但要了解社会环境,同时要了解产品的价格及实际用途。

目前,国际上流行色的预测方法主要有两种:即西欧式和日本式。西欧式的预测方法是由法国、德国、意大利、荷兰、英国等国家的专家们的直觉判断来选择下一年度的流行色;日本式的预测方法是广泛调查市场动态,分析消费层次,进行科学统计测算。

日本流行色协会前执行主席堤邦子女士曾介绍说:"对于未来流行趋势的预测,是研究市场分析、调查和统计、研究消费者的喜好。这对于贸易或生产部门来说是容易接受的。因为这种方法有根据,不会出现严重的差错。当然他们所追求的也是消费者的潜在欲求,而不是过时的东西,但是实际上却很难形成个性和创造性。"

以西欧国家为代表的一些色彩专家和时装专家并不很赞成日本的方法。他们在研究制定流行色方案时,主要凭自己敏锐的直觉判断来选择将要流行的色彩。他们认为,消费者的欲望就包含在专家之中,因此自信凭借设计者的丰富积累与灵感能够及时抓住流行色的苗头。多年来的实践证明,他们的直觉和大胆设想经常能与市场流行趋势相吻合,甚至还能获得出乎意料的结果。

当然,这种似乎是主观预测的设计,要求设计者必须具备相应的条件和素质。比如,必须具备丰富的经验和较强的判断力;必须对色彩训练有素和具有广泛的艺术修养;此外,还必须常年参与流行色的预测会议,掌握大量的情报资料。只有具备了这些条件,才有可能准确地掌握直觉预测方法。

色彩的社会调查应通过多种渠道进行,对调研得来的资料做筛选、分析、归纳、汇总,作为预测的依据。通常情况下,调研工作可从以下几个方面进行:一是收集各个国家、地区和专业机构提供的原始资料,如流行色卡、服装杂志、商品广告等,二是直接了解专业性商店、市场、行业的色彩动向、销售状况、业务洽谈和民意测验等,三是调查在不同时代、环境下消费者对色彩情感心理的变化。

在调研和预测工作中,要注意做到去伪存真、去粗取精地进行综合分析。作为一个地区的流行色,必然具有本地的特点,但又不能忽视外来的影响因素。我国南方和北方的地理条件、风俗民情、传统习惯存在着很大的差异,但作为服装的流行色,存在着许多共同的色彩倾向,同时也各有特点。因此,在制定流行色方案时,首先考虑共同性,同时

兼顾地区特色。此外，社会环境也是重要的调查内容，包括社会思潮、经济、文化和心理的因素。

自古以来，爱美之心人皆有之。流行色的产生是一种很自然的现象，人们欣赏、追捧、消费流行色也是一种很自然的社会现象。当然，人们总是根据流行色的总趋势和自己对某种色彩的喜爱去选择商品的色彩。因此，对消费者的色彩心理进行调查是必需的。另有一种观点认为，在流行色的社会调查中，应对人们的哲学思想进行调查。据日本流行色协会介绍，日本有关研究部门很重视对人们人生观的调查。1980年，日本三菱、野中综合研究所这两家研究机构曾就服装的流行对日本不同年龄层次的女性分组进行了社会调查，其所提出的观点是很值得我们借鉴的。他们将妇女按年龄层次划分为四代人。他们的社会调查结果为：第一代女性（46～47岁），属有钱的一代，在购买服装时比较讲究华贵、高雅；第二代女性（33～37岁），个性较突出，在穿着方面强调独特个性，喜爱文雅、大方的衣着，80年代由她们占领市场；第三代女性（20～22岁），是80年代后期市场的主力军，她们喜爱不稳定，是日本最重要的消费层次；第四代女性（7～9岁），这代人受母亲影响较大，母亲对服装的喜好不同程度地影响着他们。

日本的流行色应用研究中心在依据上述的调查发布春夏流行色预测方案后，以流行色方案为依据，在日本石川县对不同年龄层次的女性进行了调查。其结果是：1/4的妇女、儿童喜欢浅色调；10岁和20岁左右的女性对低纯度的淡色比较喜欢；而30岁以上的女性则对低纯度的淡色不感兴趣；10岁左右的女孩子对艳色调的喜爱程度明显低于20岁到30岁左右的妇女，但对中纯度的暗色调在20岁和30岁左右的妇女中其喜爱的程度却远远低于10岁左右的女孩子。对白色和高纯度的亮色在三个年龄段的女性中均有一定的喜爱程度。

在我国，自改革开放以来，人们的物质生活水平不断提高，审美观念也发生了很大的变化。作为纺织品的流行色，主要是在20～25岁上下这个年龄段的男女青年中最有市场。而40～45岁左右的中年人，尤其是知识分子和领导干部阶层，由于他们经济条件的改善，在对服装色彩的选择上虽然还是偏向保守，但是对服装面料、色彩的要求较高，这在进行传统的服装色彩心理及变化的分析中是必须重点关注的。

以上的调研分析资料表明，不同年龄层次的人对流行色彩的喜好既存有共性，也存在着差异（见表9-1、表9-2）。调查研究流行色与人的年龄的关系，作出科学的分析，是流行色预测和研究工作中不可忽视的重要环节。正如一位法国流行色专家所说：流行色"预测前是没有规律的，预测后才知是有规律的"。要想准确预测流行色，就应该既遵循过去的规律，又不能被已经知道的规律束缚。我国的流行色受地域、民族审美情趣的影响较大，对流行色的选择除采纳国际流行趋势的主题色外，黑、白、蓝、灰、红是我国的常

用色。这些色彩在我国流行色的组合中始终发挥着重要的作用。因此,我们在预测制定两年后的流行色趋势时必须立足于本国、本地区、本民族的文化传统、审美习惯和色彩喜好,只有这样,制定出的流行色才能受到大众的欢迎和欣赏。

表 9-1　不同年龄对色彩的偏爱次序

	1	2	3	4	5	6
儿童	蓝	红	绿	黄	紫	橙
成人	蓝	紫	红	绿	橙	黄
老人	蓝	紫	绿	红	黄	橙

表 9-2　不同性别对色彩的偏爱次序

	1	2	3	4	5	6	7	8	9	10	11	12	13	14	15	16	17
男	蓝	藏青	蓝绿	蓝紫	红紫	红	粉红	绿	黄绿	橙	朱	黑	绿调黄	白	黄	灰	红调黄
女	蓝紫	蓝	蓝绿	藏青	红	绿	黄绿	白	绿调黄	粉红	灰	黑	朱	红紫	黄	橙	红调黄

第四节　流行色的传播

流行色预测和制定,应以能否产生经济效益和社会效益来衡量它的价值。要实现这个价值,很大程度上取决于流行色的传播效果。因此,应采取积极、有效的传播手段,使流行色的最新信息能够最大限度地迅速被消费者理解和接受。每当一轮新的流行色预测发布后,必须立即开展传播工作,调动一切可能的手段,进行声势浩大的宣传活动。

一、发挥主流媒体的宣传、传播效应

主流媒体的地位和传播效应是无可比拟的,应该充分利用各种有效的社会传播渠道,尤其是要利用好电视、广播和主要报刊等。播放专业机构组织的流行色发布会和有关展览的活动情况。在信誉好、读者面宽的刊物上发表流行色的文章和照片。在商场的装潢和陈列品上尽可能展示流行色的风格,并相应推出流行色系列产品,首先激发起先锋型消费群的购买欲望,促使流行色尽可能广泛迅速地被消费者所理解和接受。

二、活动形式多样化

开展一系列能够产生社会影响的活动,是传播流行色的有效手段。例如,可以雇请

专业的服装模特儿表演队,在中心城市进行专场演出(图 9-24);或是组建专业服装表演队和不同层次的业余服装表演队,到各地进行巡回演出;也可以与歌舞文艺晚会同台演出,这样,既可丰富人们的文化艺术生活,又能够扩大流行色的社会影响。此外,聘请著名歌星、舞星、影视明星和运动明星,在公开场合展示和传播最新的流行色信息,往往可以收到不可估量的效果。虽然花费不菲,但有时确有奇效(图 9-25)。与此同时,还可利用与相关工厂、商店员工的社会关系,多方位地沟通信息。将消费群体中潜在的积极型人物组织起来,举办流动性的小型展览、进行观摩、座谈等。通过开展形式多样、丰富多彩的传播活动,加快传播速度,尽可能扩大流行色的传播范围。

图 9-24　秘鲁促内需时装表演

图 9-25　范冰冰代言 LV Alma 系列手袋

三、加强信息沟通和协调工作

流行色的研究机构和流行色商品生产部门之间应建立起密切的联系。在有条件的地方,最好能建立流行色研发和生产的协调机构,及时交流信息,使流行色的发布与产品的设计、生产、销售有机结合。环环相扣,构建产销一体化的模式。

四、以市场规律调节商品生产

市场经济与计划经济最大的区别就在于:计划经济是由国家部门下达生产指标和任务,企业只需按计划进行生产,不必考虑产品的销售;而市场经济则一切由市场说了算,企业的生产取决于产品的销售情况。产品适销对路有市场,则企业兴旺有发展,如果产品滞销、大量积压,则企业受损、难以为继。因此,必须遵循市场经济的规律,适时调节

流行色商品的产量和价格。流行色产生期的商品,应力求色彩新异,并以高质高价刺激崇尚标新立异的消费群。流行色激增期则要大批量生产,价格适当降低。流行色普及期则应适时稳定生产,保持合理平价。到流行色衰落期要视市场动向保持相应的生产量,以平价或削价的方式满足保守型的消费群。采取上述销售策略,使流行色的各个时期都拥有不同层次的消费群,并促进流行色不断地更新换代。

第五节 流行色的规律

纵观流行色自身的发展历史,我们可以得出这样的结论:流行色和其他事物一样,有其自身的内在规律,而并非不可捉摸,神秘莫测,或是杂乱无章,随意而为的。根据现有的资料,可将流行色的规律归纳为:传播规律、转换规律、同时延续规律等。

一、传播规律

与自然界"水往低处流"现象一样,世界上的文化总是从发达地区向不发达地区渗透和延伸。同理,流行色的传播也是从经济文化相对发达的欧洲向其他地区延伸。其中,法国、意大利、德国是色彩和服装流行趋势的中心,尤其是巴黎,作为世界时装之都,许多名扬四海的设计大师都汇聚于此。巴黎也是国际流行色委员会所在地,每年2月和7月国际流行色专家会议在此召开,每当一组新的色彩在欧洲产生后,便如同地震波一样很快流行到美国、加拿大、日本,以及世界服装业最发达的香港,然后才波及到中东海湾国家。东欧和亚洲地区的流行色也深深地受到欧美流行色的影响。

在我国,流行色的传播主要有以下两条线路:

上海线:上海→苏州、南京、杭州→武汉、成都、昆明。

广州线:香港、澳门→广州→长沙、福州、南宁。

在以交通和信息的快速、便捷为标志的现代社会中,"地球村"的概念已经为大众所接受。在这样的背景下,流行色传播和流行的速度越来越快。过去,由于时间差的影响,当一个色彩在上海处于普及时,在成都等地则有可能还在激增,而其他中小城市甚至刚刚产生。因而在流行色商品的生产和销售上,可充分利用时间差进行决策,把握市场。但这种时间差随着交通和信息的快速和便捷,现代传播手段的多样化而迅速缩小,因此,无论是生产还是销售,都必须充分认识到这一现实情况,从而正确地制定和组织流行色商品的生产和销售工作计划,避免造成损失。

二、变化规律

在通常情况下,某种色彩流行一年后,第二年决不会原貌再现,一定会产生某些变异,这种色彩变异的趋势在很大程度上是由于人的心理和生理需要而产生的。就色彩的消费而言,人们总是抱有一种"喜新厌旧"的心理。每一种流行色会经历生成阶段、发展阶段、盛行阶段、衰退阶段这样四个阶段周而复始的过程,在生成阶段,流行色是最新颖、最时髦的;发展阶段,流行色已较为普遍;到盛行阶段,流行色已成大众色彩;到了衰退阶段,流行色已失去应有的魅力,一种色彩看长了,人们已对这种色彩感到不满足,便产生"视觉疲劳",再也没有新鲜感,希望以新的、更刺激的色彩替代看惯了的色彩来满足心理的需要,正是这种需要导致了流行色的变化趋势,形成了流行色的变化规律。

流行色的变化规律如同自然界的季节变化一样,具有鲜明的周期性。流行色的变化周期包括有色相、明度、彩度及规律(时间)四种因素。

(一)流行色的色相周期

当鲜艳、明亮类的色彩流行时,与它相对的沉着、深暗类的色彩也同时存在并为部分消费者所喜爱,这是由于色彩的相互依赖作用所致。由于色彩流行中色相交替的变化决定于外界各种因素的刺激,而流行色受人的生理及心理因素的制约,因此当暖色、浅色为主要流行倾向时,冷色与深色一定会作为伴侣点缀其中。我们以色相环来作分析,色相变化的周期为暖—冷—暖,在由暖到冷或由冷到暖的转变中,会有一个以中间色、多彩色活跃的过渡期。

(二)流行色的明度、彩度周期

与色相的周期变化一样,流行色在明度与彩度的变化上,也有一个逐渐变化周而复始的变化过程,即由低→中→高→中→低的变化规律。色彩总是在对比中出现,在统一中变化,用低调来衬托高调,用浊色来衬托彩度。当多彩化成为主要流行趋势时,黑、白、灰系列色依然会在其中发挥着它应有的价值。

(三)流行色的时间

日本流行色协会曾对流行色的变化周期作过研究。研究显示:在日本,红与蓝常常同时流行,红的补色是绿,蓝的补色是橙。当红和蓝两色流行时,其相应的补色橙、绿是作为点缀色而出现。当红、蓝两色经过两到三年的流行期再经过一年左右的过渡而衰退时,橙、绿开始流行,而青、红作为点缀。这样红和蓝构成一个波度,绿与橙成为另一个

波度,合在一起就是一个流行周期,整个流行周期一般要经过五到七年的时间。这种周期性在服饰色彩中特别明显,特别是女装上更为突出。周期变化的时间长短受经济的制约,一般来讲,经济高度发达的国家变化周期快而短,而发展中国家周期变化慢而长。

色彩的变化规律一方面表现在冷暖交替上,另一方面还表现在明暗交替和纯灰交替上。每个流行色都有自身发生、发展、交替、消退的过程,而决非是突变的。如果我们稍加注意,就会发现,在每一次新发布的流行色卡中,始终与上一年的色彩有着紧密的联系,表现出继承和延伸的关系。它的出现总是以主导色与常用色、点缀色同时并存,而每次的出现总会不同程度地带有往年的色彩倾向。常用色与主导色——流行色在使用中并没有截然分割的界限,它们可以互相联系,互为转换。并与以后将要流行的色彩具有必然的内在联系。流行色就是这样在不断的交替、转换和延续中显示出艺术魅力。

流行色的变化绝不是简单的重复,它是由色彩的三属性的变化规律及社会诸因素而决定的。在如今的信息时代,随着人类生活节奏的加快,人们求新、求变的欲望一天天在增强。据调查,近几年流行色的周期短至两年左右,而流行最佳时间往往只有一个季节,这已成为现代社会中一个极为普遍的现象。

三、同时延续规律

流行色的同时延续规律表现为同时性的梯形结构:

 A 色产生→激增→普及→衰落→淘汰

 B 色产生→激增→普及→衰落→淘汰

 C 色产生→激增……

在这里,我们可以看出,每组流行色到达普及阶段时,就意味着接近了衰落的临界点,其魅力也逐渐丧失,随之而来的就是衰落,直至淘汰,新的一组流行色又会随之产生。如此不断交替、循环往复。在同一个流行时期内,总是几组色彩并行,而不是一色独秀。

色彩的同时延续规律与消费层次密切相关,如表 9-3 所示。

表 9-3 流行色同时延续规律与消费层次的关系

色彩流行的阶段	消费层次	心理状态
产生期	先锋型	标新立异
激增期	积极型	追随模仿
普及期	稳定型	随波逐流
衰落期	高稳定型	故步自封
淘汰期	守旧型	保守孤独

第六节　流行色的应用

流行色的应用，就是将流行色转化为流行色和流行色商品。流行色和流行色商品是两个不同的领域，前者是普遍的、抽象的；后者是个性化的、具体的。研究流行色的应用，就是要准确把握产品的使用对象、销售地区、销售季节等个性因素同流行色之间的相互关系，将功能与形式很好地统一起来，将审美与实用结合起来，才能体现出流行色的自身价值。

一、应用法则

根据流行色的传播规律，在应用时要根据内销和外销的不同市场采取不同的色彩方案，在流行色的时间性和风格上应该有所区别。当然，这种区别只能是相对的，例如，沿海开放城市，由于同国外的交流较频繁，在流行色的接受上比较接近有时甚至比较一致，而内地中小城市则区别大一些。因此，要紧密结合商品的销售市场和消费层次，选择符合流行总趋势的色卡，但又不能完全受流行色卡的限制。流行色就像一条河流，是不断向前发展、变化着的，而不是静止的死水一潭。在实际应用中必须不断补充更新色卡，树立科学发展、持续发展的战略思想，确保流行色不断更新换代、并在市场竞争中取胜。

信息情报是制定和选择流行色的依据，但只有那些具有准确性、针对性、及时性的信息才是有用的信息，才能帮助确立符合市场需要的流行色。在信息的交流和传播方便、快捷的当下，关于流行色的各种信息也充斥于各类媒体。信息的丰富有其积极的一面，但也会使人判断失误，甚至让人莫辩真伪。因此，对流行色的信息应该采取兼听博取的态度，多作比较，细加分析，从中筛选出最符合市场需要的流行色卡。

遵循色彩美的构成法则，按照色彩的审美标准和审美习惯制定和应用流行色，这是一项基础性的要求。同时，应用流行色还应该保留一部分传统色，因为这些传统色不受时间和空间的限制，容易为人们所接受，使流行色和传统色商品并行于市场，互为补充，以满足不同消费群体的审美需求。

流行色应用的成败在很大程度上还与制作材料、制作工艺有关联。同样的流行色，由于材料的质量和性能以及工艺水平的不同，往往会有不同的结局。因此，注意提高材料质地，不断改进工艺水平，对于流行色的推广和应用具有十分重要的意义。

二、应用方法

流行色的应用最普遍、最常见的方法是完全执行流行色标。各种色标既可以单独

用于流行色商品的设计;也可以采用同一组的不同色标相互搭配组合使用;还可以在各色组间根据需要交叉使用,将一组色标做主色或主色调,另选其他色组的色标做陪衬色或点缀色。另外,还可以变换使用,即在色性上适当调整其明度和纯度,让主色调的整体印象符合流行趋向即可。

将流行色与传统色组合应用,是一种综合性的手法。不仅可以满足积极型心理的消费者,而且又可以满足稳定型心理的消费者,对于一般的产品而言,也会因为具有流行特色而提高档次。这样设计的商品拥有最广泛的接受者。对于那些要求色彩丰富多变的商品,若局限于流行色,会使色彩显得单调。如果生硬搭配,又会产生杂乱的感觉。因此,适当地结合传统色,既可突出保持产品的流行特色,又可以丰富商品的色彩效果,扩大消费者选择的范围。

在进行商品色彩设计时,选择所需的色彩,采用空间混合的方法,可获得与流行色相同或近似的色彩效果。这一方法既符合色彩的流行趋势,又具有较强的装饰性,值得深入研究和运用。

◀ 思考练习题 ▶

1. 简述何为流行色?并结合实际,表述自己对流行色的观点。
2. 试分析色彩与年龄、性别、性格的关系。
3. 试举日常生活中的例子,说明流行色在现实生活中的流行规律。
4. 选择一幅黑白时尚图片(日用品、服饰等),用色彩的组合方法,采用最新的流行色方案,进行重新配色,并指出其中时尚色彩的组合特点。
5. 设计制作服装效果图、室内效果图、产品效果图各一幅,并说明流行色与常用色的有机结合与应用。

附录一
部分国家的色彩爱好和使用习

为适应改革开放和对外文化交流与国际合作及全球经济一体化发展趋势的需要，我们参考了相关文献、资料，以附录形式列出部分国家的色彩爱好和使用习惯，以帮助读者了解和熟悉国际环境，为中国特色的传统文化和艺术走出国门，服务世界提供参考。

法国——红色、白色、蓝色是象征国家的色彩。参加国际大赛的运动服装、重要节日赠献的花篮都爱用这三色。乳白色、棕色、橄榄绿色是日常生活衣着的传统色。忌讳墨绿色。因为墨绿色容易使人联想到纳粹军装、战争的恐怖和亡国的耻辱。东部男孩爱穿蓝色，少女爱穿粉红色服装。

德国——南方比北方流行较鲜明的色彩。黄色是清洁工、马路建筑工的工作服色彩，邮局的标志色也是黄色，但邮局职员不喜爱黄色做工作服。茶色、黑色、深蓝色的衬衫和红色领带，一般是忌用的。

奥地利——绿色最为流行。服装上使用绿色被视为高贵、时髦。

比利时——忌蓝色，遇到不吉利的事常穿蓝色服装。如果在梦中看到蓝色的东西，也会认为第二天将遇到倒霉的事。

荷兰——国旗的橘色和蓝色十分受欢迎，在节日里被广泛使用。

瑞士——原色和红白相间的国旗色十分受欢迎。农民一般喜爱文静、明朗的色彩。黑色衣服除丧葬外概不使用，但对黑色汽车十分喜爱。

意大利——喜爱黄色、红砖色、绿色。食品和玩具的包装爱用醒目鲜艳的色彩。认为紫色是消极色。

爱尔兰——传统的国花漆柱草绿色最受欢迎。一般爱好鲜明色彩，但对类似英国国旗的红、白、蓝色及橘色均不受欢迎。

英国——金色和黄色象征名誉和忠诚，银色和白色象征信仰和纯洁，红色象征勇敢和热情，青色象征王的威严和高位，橘色象征力量和忍耐，紫红色象征献身精神，黑色象征悲哀和悔恨。

挪威——喜爱鲜明色彩，特别是红、绿、蓝三色，这与当地冬季时间长有关。

瑞典——无特殊爱好,不宜把代表国家的蓝色和黄色作为商业用途。

芬兰——无特殊爱好和禁忌。

葡萄牙——红色与绿色是国旗色,蓝白相配象征君主,表示庄严。

西班牙——喜欢黑色。

希腊——喜欢白色和蓝色。紫色用于国王的服饰。认为黑色是反面的色彩,黄色、绿色和蓝色是正面的色彩。

丹麦——认为红色、白色和蓝色是积极的色调,较受欢迎。

保加利亚——衣着色彩大多选用不鲜明的绿色和茶色,不喜欢用鲜明的色彩,特别是鲜绿色。绿色曾经被视为带有不合法的农民党色彩。

捷克——认为黑色带有消极的含义,而红色、白色、蓝色是积极的。

罗马尼亚——认为黑色消极,白色被视为纯洁、红色为爱情,绿色为希望,黄色为谨慎,都带有积极性。

印度——色彩的传统性最强,有较严格的象征含义。红色表示生命、活力、朝气、热烈。蓝色表示真实。黄色表示光辉、壮丽。绿色表示和平、希望。紫色表示宁静、悲伤。白象、白牛象征吉庆、神圣。大多喜爱红色、黄色、绿色和蓝色服装。黑色、白色和浅淡的色彩被视为消极的、不受欢迎的色彩。

泰国——大多喜欢鲜明色,有按日期穿着不同服色的风俗。例如,星期日穿红色,星期一穿黄色,星期二穿粉红色,星期三穿绿色,星期四穿橘色、星期五穿淡蓝色,星期六穿紫红色。过去白色用作丧服色,现已改用黑色。

缅甸——爱好鲜明色,佛教徒用深黄色服装。

巴基斯坦——一般流行鲜明色。国旗的翠绿色最受欢迎。黄色会引起宗教界及其某些政治性的嫌恶,因为婆罗门教僧侣穿的长袍是黄色。认为黑色消极。绿色、银色、金色备受欢喜。

阿富汗——宗教色彩浓厚,对于商品包装图案、商标和色彩有许多禁忌。例如,不能使用猪和狗的图案。认为红色和绿色是吉祥如意。

日本——喜欢红色和绿色。东北部喜欢樱红色,东南部喜欢鲜明色。用于服装的色彩大多是不太鲜明的含灰色和淡雅的中间色,特别是室内装饰用材多为柔和的中性色调。茶色、紫色比较流行,特别是紫色被妇女尊崇为高贵而有神秘感的色调。红白相间的色彩也受欢迎。服装色彩多采用与自然季节相协调的色彩,多彩的春、夏季服色也多彩,少彩的冬季服色也少彩,同欧美国家的服色习惯正相反。另外,黄色表示成熟,蓝色代表青春一代,白色是天子服色,黑色用作丧事。

马来西亚——绿色,可用于商业。黄色为皇室专用,一般人不用黄色或穿黄色服装。

新加坡——对色彩的想象力强。红色、绿色和蓝色很受欢迎,视黑色为不吉利。

土耳其——代表国家的绯红色和白色比较流行,爱好有宗教意味的绿色,绿三角表示免费样品。一般喜用鲜明色,室内装饰喜用素色,禁用花色,认为花色是凶兆。

伊拉克——绿色是象征伊斯兰教的色彩。客运行业用红色。细亚人喜欢穿深蓝色服装,黑色用于丧事。国旗上的橄榄绿在商业上避免使用。叶基德人认为蓝色不吉利。

叙利亚——最喜欢用蓝色,其次是绿色、红色。黄色象征死亡,平时忌用。

埃及——绿色为国家色,比较流行,穆斯林尤其喜欢。把蓝色当作恶魔的象征,不受欢迎,视白底或黑底上的红色、绿色、橘色和浅蓝色、青绿色为理想的色彩。色调明显的商品受欢迎,暗淡色彩和紫色不受欢迎。

摩洛哥——爱好稍暗的色彩。

以色列——流行白色和天蓝色,天蓝色是国家色,但是不宜用于商业上。人们对黄色厌恶,传说中世纪有些地方的犹太人被强迫张挂黄布。比较喜欢华丽的色彩。

突尼斯——伊斯兰教徒喜欢绿色、白色、红色。犹太人喜欢白色。

埃塞俄比亚——穿淡黄色服装,表示对死者的哀悼。认为黑色消极。鲜艳明亮的色彩受欢迎。

贝宁——认为红色与黑色都是消极的。

博茨瓦纳——对带有浅蓝、黑色、白色和绿色的旗子色,视为积极色。

乍得——认为红与黑色是不吉利的色彩,白色、粉红色和黄色是吉祥的色彩。

加纳——喜欢明亮的色调,认为黑色是不祥的色彩。

利比里亚——认为黑色是消极的,喜欢鲜明色。

毛里塔尼亚——浅淡色比鲜艳色受欢迎,白色被几个宗教地区使用,国旗的绿色和黄色受欢迎。

多哥——认为红色、黄色和黑色带有消极性,白色、绿色和紫色是积极的。

美国——一般无特殊好恶。十分重视研究和推行商品包装特定色彩,使人能从色彩识别商品。乳白色、米咖色是服装基本色。用黑色、黄色、蓝色、灰色表示东南西北。用色彩代表大学专业:橘红是神学,蓝色是哲学,白色是文学,绿色是医学,紫色是法学,金黄色是理学,橘色是工学,粉红色是音乐,黑色是美学、文学。色彩还用来表示月份:一月是黑色或灰色,二月是藏青色,三月是白色或银灰色,四月是黄色,五月是淡紫色,六月是粉红色或蔷薇色,七月是天蓝色,八月是深绿色,九月是橘色或金色,十月是茶色。十一月是紫色,十二月是红色。

墨西哥——代表国家的红色、白色、绿色被广泛使用于各种装饰。

加拿大——对色彩无特殊好恶,与法国、美国的色彩爱好兼而有之。

附录一　部分国家的色彩爱好和使用习惯

巴西——认为紫色表示悲哀,黄色表示绝望,紫、黄两色配在一起会引起恶兆。暗茶色象征遭到不幸,视棕黄色为凶丧之色,认为人死了好比黄叶从树上落下来。对红色有好感。

古巴——在色彩感情上同美国近似,一般爱好鲜明色。

阿根廷——对黑色和各种紫色、紫褐相间的色彩避免使用。在商品包装上流行黄色、绿色和红色。

秘鲁——紫色只在十月举行的宗教仪式上使用,平时避免使用。

巴拉圭——普遍爱好明朗色彩。红色、深蓝色和绿色象征国内三大政党,使用时要慎重。

厄瓜多尔——高原地区喜欢暗色服装,沿海地带流行白色和明朗色,农民爱好鲜艳色。

西印度群岛——喜爱鲜艳明朗色,白色用于丧事。

上述资料参考了蔡作意的《国际流行色研究》一书。需要说明的是各个国家对色彩的喜好与禁忌并非一成不变,随着时代的发展和国际间文化的交流,人们生活方式的变化以及民间习俗的改变等因素,传统的用色习惯也会相应地发生程度不同的变化。因此,上述资料仅作参考,避免陷入绝对化的陈旧观念,而应采取与时俱进的态度,用动态的眼光正确对待,因地制宜、因时制宜、因事制宜,才能自如地运用色彩,使之符合现实中的客观需要。

附录二

人名注释

1. 牛顿(1634～1727)：英国科学家，1666年在剑桥大学实验室发现了三棱镜分光的光谱，著有《光学》。

2. 托马斯·杨(1773～1829)：英国物理学家，主张光的三原色论说。

3. 赫尔姆霍兹(1821～1894)：德国物理学家，提出了颜色视觉的三色学说。

4. 麦克斯韦(1831～1879)：英国物理学家，主张电磁波动学说和混色实验。

5. 龙格(1777～1810)：德国画家，外光作画的先驱。

6. 歌德(1749～1832)：德国诗人、小说家、戏剧家和科学家，著有《色彩论》

7. 叔本华(1788～1860)：德国哲学家、美学家，著有《论视觉与色彩》。

8. 谢弗勒尔(1786～1889)：法国化学家，著有《论色彩的同时对比规律与物体固有色的相互配合》，这部著作后来成了印象派绘画的理论基础。

9. 伊顿(1887～1966)：瑞士画家，著有《色彩艺术》等，被誉为当代色彩艺术领域中最有影响的教师之一。

10. 奥斯特瓦德(1853～1932)：德国物理化学家，诺贝尔奖金获得者，著有《色彩科学》等。

11. 孟塞尔(1858～1918)：美国画家、美术教育家，著有《孟塞尔颜色手册》。

12. 赫林(1834～1918)：德国生理学家和心理学家，著有《四色论》，提出非常有名的相对学说。

13. 德伐卢瓦：近代生理学家。

14. 雅各布(1888～1984)：美国近代心理学家。

15. 柏金赫(1787～1869)：捷克医学专家。1852年柏金赫最先发现了"薄暮现象"，即在阳光极弱的傍晚，青色要比红色明度强16倍左右，而在白色光照下红比青明度约强10倍。

16. 阿恩海姆(1904～)德国艺术心理学家，著有《艺术与视知觉》。英国的美术史家、美术评论家赫伯特·芮德认为，《艺术与视知觉》是"系统地尝试将格式塔心理学应

用于视觉艺术的一本极为重要的著作",可以"作为对艺术心理学进行全面科学研究的基础"。

17. 格塞罗(1862～1927):德国艺术史家,著有《艺术的起源》。

18. 冢田敢:日本色彩学家。

19. 塞尚(1839～1906):法国画家,后期印象派代表人物之一,为"立体主义绘画"的先驱,被称为"现代绘画之父"。

20. 梵高(1853～1890):荷兰画家,后期印象派代表人物之一,为"表现主义绘画"的先驱。

21. 高更(1848～1903):法国画家,后期印象派代表人物之一,为后来法国"象征派"和"野兽派"的先驱。

22. 康定斯基(1866～1944):俄国画家,抽象主义画派的创始人之一,著有《艺术的精神》等。

23. 马蒂斯(1869～1954):法国画家,野兽派的代表人物。受后期印象派的影响,并吸取波斯绘画、东方民间艺术的表现手法,形成"综合的单纯化"画风。曾提出"纯粹绘画"的主张。1906年的作品,造型夸张,多用单纯的线描和色块的组合形成装饰感的画风。

24. 毕加索(1881～1973):西班牙画家,法国现代画派主要代表,"立体主义"绘画的代表画家。他的作品对现代西方艺术流派有很大的影响。

25. 蒙德里安(1872～1944):荷兰画家,抽象主义画派的创始人之一。主张以几何形体构成"形式的美"。作品多以垂直线和水平线、长方形和正方形的各种格子组成,反对用曲线,完全摒弃艺术的客观形象和生活内容。

26. 达利(1904～1989):西班牙画家,"超现实主义"画派代表画家之一。

27. 瓦萨里(1511～1574):意大利画家、艺术史论家,著有《艺苑名人传》。

28. 德拉克洛瓦(1798～1863):法国著名浪漫主义画家。他的《日记》多记述其艺术生活和创作心得。

参考文献

[1] [美]鲁道夫·阿恩海姆.艺术与视知觉[M].滕守尧,译.成都:四川人民出版社,2001.

[2] [美]吉姆·艾米斯.通俗色彩理论[M].赵晓红,译.北京:中国建筑工业出版社,1998.

[3] [德]约翰内斯·伊顿.色彩艺术[M].北京:世界图书出版公司,1999.

[4] [美]鲁宾·沃尔夫.当代美国水彩画实践与表现[M].沈阳:辽宁美术出版社,2002.

[5] [英]特列沃·兰姆,贾宁·布里奥.色彩[M].刘国彬,译.北京:华夏出版社,2006.

[6] 白芸.色彩设计[M].西安:陕西人民美术出版社,1997.

[7] 张继渝.设计色彩[M].重庆:重庆大学出版社,2002.

[8] 王化斌.色彩平面构成[M].北京:人民美术出版社,1995.

[9] 钟蜀珩.色彩构成[M].杭州:中国美术学院出版社,2001.

[10] 冯建亲.绘画色彩论析[M].上海:上海人民美术出版社,1990.

[11] 孔繁昌.数字色彩构成与设计[M].广州:广州高等教育出版社,2006.

[12] 崔唯.现代色彩构成表现技法[M].长沙:湖南美术出版社,1998.

[13] 刘颖悟.色彩构成[M].广州:岭南美术出版社,2004.

[14] 宁钢.设计色彩教学[M].南昌:江西美术出版社,1999.

[15] 张福昌.造型基础[M].北京:北京工业大学出版社,1997.

[16] 蒋勋.美的沉思[M].上海:文汇出版社,2005.

[17] [日]朝仓直巳.艺术·设计的色彩构成[M].赵鄢安,译.北京:中国计划出版社,2000.

[18] [美]斯蒂芬·潘泰克,理查德·罗斯.美国色彩基础教材[M].汤凯青,译.上海:上海人民美术出版社,2005.